Fine Brushwork Painting's New Classic

工筆新經典

主編 陳川
校審 吳繼濤

人物畫技法

新一代圖書有限公司

U0086416

國家圖書館出版品預行編目(CIP)資料

工筆新經典：人物畫技法 / 陳川主編. -- 初版. -- 新北
市：新一代圖書, 2015.03
面；　公分
ISBN 978-986-6142-56-7(平裝)
1.工筆畫 2.人物畫 3.繪畫技法
944.5　　　　　　　　　　　　　104000966

工筆新經典——人物畫技法

GONGBI XIN JINGDIAN — RENWUHUA JIFA

主　　編：陳　川
校　　審：吳繼濤
發 行 人：顏士傑
圖書策劃：楊　勇
責任編輯：楊　勇、廖　行
助理編輯：伍言韻
責任校對：王小娟 林明惠
編輯顧問：林行健
資深顧問：陳寬祐
資深顧問：朱炳樹
出 版 者：新一代圖書有限公司
　　　　　新北市中和區中正路908號B1
　　　　　電　　話：(02)2226-3121
　　　　　傳　　真：(02)2226-3123
經 銷 商：北星文化事業有限公司
　　　　　新北市永和區中正路456號B1
　　　　　電　　話：(02)2922-9000
　　　　　傳　　真：(02)2922-9041
印　　刷：五洲彩色製版印刷股份有限公司
郵政劃撥：50078231新一代圖書有限公司
定　　價：980元

ISBN：978-986-6142-56-7
2015年3月初版一刷

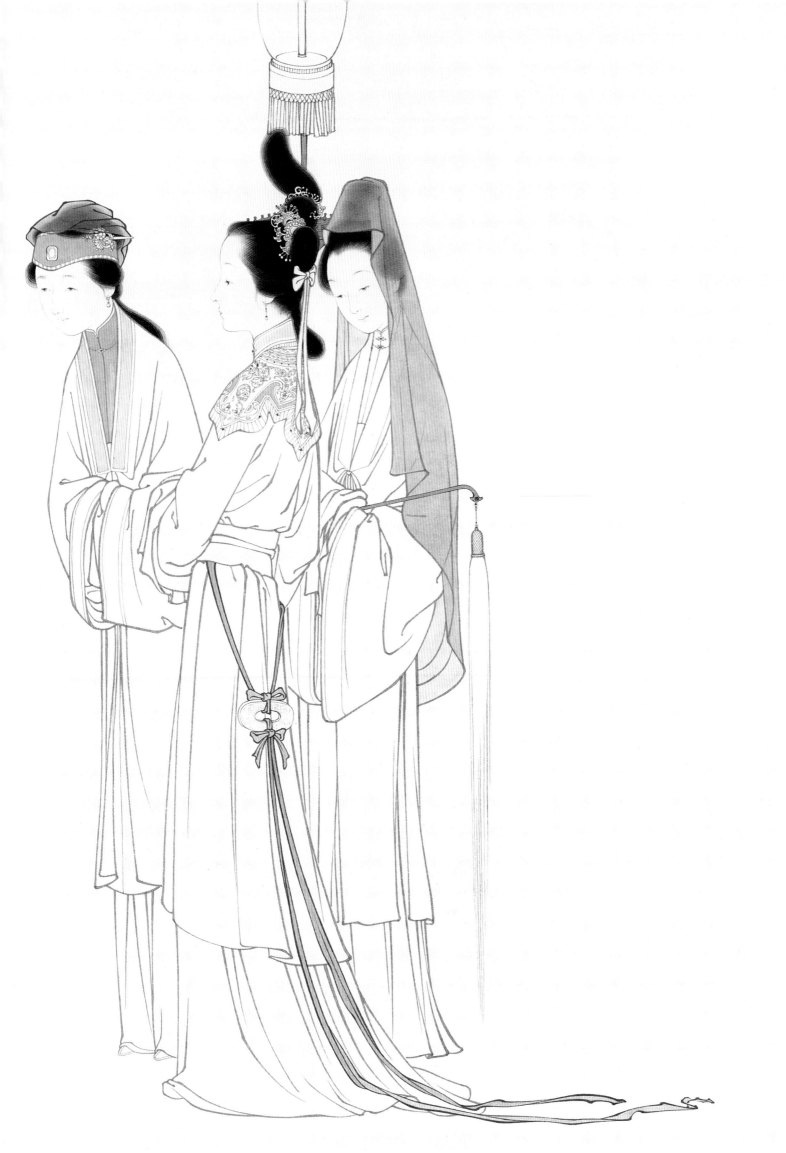

前　言

　　"新經典"一詞，乍看似乎是個偽命題，"經典"必然不新鮮，"新鮮"必然不經典，人所共知。

　　那麼，怎樣理解這兩個詞的混搭呢？

　　先說"經典"。在《挪威的森林》中，村上春樹闡釋了他讀書的原則：活人的書不讀，死去不滿30年的作家的作品不讀。一語道盡"經典"之真諦：時間的磨礪。烈酒的醇香呈現的是酒窖幽暗裡的耐心，金砂的燦光閃耀的是千萬次淘洗的堅持，時間冷漠而公正，經其磨礪，方才成就"經典"。遇到"經典"，感受到的是靈魂的震撼，本真的自我瞬間融入到整個人類的共同命運中，個體的微渺與永恆的恢弘莫可名狀地交匯在一起，孤寂的宇宙光明大放、天籟齊鳴。這才是"經典"。

　　卡爾維諾(Italo Calvino,1923-1985)提出了"經典"的14條定義，且摘一句："一部經典作品是一本從不會耗盡它要向讀者說的一切東西的書。"不僅僅是書，任何類型的藝術"經典"都是如此，常讀常新，常見常新。

　　再說"新"。"新經典"一詞若作"經典"之新意解，自然就不顯突兀了，然而，此處我們別有懷抱。以卡爾維諾的細密嚴苛來論，當今的藝術鮮有經典，在這片百花園中，我們的確無法清楚地判斷哪些藝術會在時間的洗禮中成為"經典"，但卡爾維諾闡述的關於"經典"的定義，卻為我們提供了遴選的線索。我們按圖索驥，集結了這樣幾位年輕畫家與他們的作品。他們是活躍在當代畫壇前沿的嚴肅藝術家，他們在工筆畫追求中別具個性也深有共性，飽含了時代精神和自身高雅的審美情趣。在這些年輕畫家中，有的作品被大量刊行，有的在大型展覽上為讀者熟讀熟知。他們的天賦與心血，筆直地指向了"經典"的高峰。

　　如今，工筆畫正處於轉型時期、新的美學規範正在形成，越來越多的年輕朋友加入到創作隊伍中。為共燃薪火，我們誠懇地邀請這幾位畫家做工筆畫技法剖析，糅合理論與實踐，試圖給讀者最實在的閱讀體驗。我們屏住呼吸，靜心編輯，用最完整和最鮮活的前沿信息，幫助初學的讀者走上正道，幫助探索中的朋友看清自己。近幾十年來，工筆繁榮，這是個令人心潮澎湃的時代，畫家的心血將與編者的才智融合在一起，共同描繪出工筆畫的當代史圖景。

　　話說回來，雖然經典的譜系還不可能考慮當代年輕的畫家，但是他們的才情和勤奮使其作品具有了經典的氣質。於是，我們把工作做在前頭，王羲之在《蘭亭序》中寫得好，"後之視今，亦由今之視昔"，留存當代史，乃是編者的責任！

　　在這樣的意義上，用"新經典"來冠名我們的勞作、品味、期許和理想，豈不正好？

2013.7

臺灣版導讀

若思通楷則，少不如老，學成規矩，老不如少。思則老而逾妙，學乃少而可勉。

唐‧孫過庭《書譜》

傳統人物畫主題，實際更早於山水畫的發展。從戰國到唐、宋間存世的畫蹟，可以想見畫家如何透過神話與浪漫的想像，轉為具體描摹的形神兼備，這些從簡拙到細緻的技巧運用，無疑都在追求凌駕於形貌皆肉之上的氣韻生動，從而傳神寫照著歷朝人物畫的顛峰。

關於人物畫的表現課題，在明代陶宗儀《輟耕錄》所載的「畫家十三科」中，便細分作佛菩薩相、玉帝君王道相、金剛鬼神羅漢聖僧、宿世人物等；而同時代對於用筆「十八描」的歸結，更是筆墨顯現形象神采的實踐法則。由於時代變遷所致，當前所稱的人物、肖像、仕女……都僅能約略涵蓋這藝術語法的界定，但無論如何，繪畫承載藝術思想，技法成就傳達手段，仍是無庸置疑。傳統人物技法中無論白描、水墨、淡色、重彩表現，其間墨、彩的鋪陳是視覺形式，紙絹生熟則為媒材屬性，工筆寫意屬於表現手法，箇中高低仍取決於心源品味下的形神兼備。此間無論唐、宋時期以詩入畫的「超以象外」，或是文人美學導入毫端鋒穎的「書畫同法」，都是以個體哲思印證筆墨心痕的至高追求，最終歸結於詩、書、畫、印的和諧匯歸。書畫，遂成為一種生命與文化意境的總和。

廿世紀海峽兩岸都歷經過西方思潮的洗禮，在去除政治因素對於藝術思想的箝制後，中國大陸先後在蔣采萍、唐勇力、何家英、江宏偉、徐累……等優秀畫家的引領下，「新工筆」一詞在近十年已然蓬勃發展。本書所邀集的八位工筆人物畫家，平均年齡約莫40歲上下，正是技巧的顛峰，也多屬於「新工筆」潮流的健將，專文中分享了各自創作上遷想妙得的靈光，以及藝術思想的感性敘述與雄辯滔滔，更可與畫家作品相互對照，使本書有別於一般技法書籍的淺薄。值得注意的是，他們在建立個體新風格的同時，似乎正不約而同進行著對中國古典文藝思想的重探。

雖說「他山之石，可以攻錯」，但借鑑對岸發展的同時，正為我們埋下超越的種子。就藝術學習歷程論，思通逾妙是終極目標，學成規矩是階段任務，從一開始的不足、過度乃至通會，便在能否跨越追求「鼓努為力，標置成體」的標新立異，因此孫過庭認為王羲之晚年書風的精妙，是由於「思慮通審，志氣和平，不激不厲，而風規自遠。」（《書譜》）這段路程是每一個創作者必然要歷經的，從年輕以至老成的沈澱修為，也就是從鋒芒畢露歸返至老拙中道的境界。

個人以為：書畫若少了對筆墨質韻的追求，其線描終將約減為輪廓而成纖毫，再加上追求光影、形貌的刻畫，與體量、肌理的細染，以肖形細巧為妙的結果，反而匱乏了藝術的表現，工筆作為書畫發展歷程的一脈，自然無法悖離這個文化屬性。書畫面對這個時代，不是引西潤中的問題，也不是砍掉重練歸返素描，我仍願意這麼告訴學生：身處當代，諸位缺乏的不是對新事物的引徵，唯能深入傳統並從而提出時代見解的人，必然超越同儕。

這本工具書在臺灣發行，以其發行量估計，未來在學子間必有一定程度的滲染啟發，聊發數語，尚祈就教方家指正。

2015.01

目
錄

羅寒蕾

1973年生於廣西合浦。1998年任華南師範大學美術學院副教授。2008年調□□□□工作。國家一級美術師。中國美術家協□□□□□□畫工筆畫學會會員，中國重彩畫研究會□□□，廣東省美協理事。

2006年《都市男女》獲"全國第六屆工筆畫大展"優秀作品獎。

2007年《旅途》獲"全國第三屆中國畫展"最高獎。

2008年《早班地鐵》獲"中國改革開放30週年全國美展"最高獎。

2008年《春萌》獲"全國第七屆工筆畫大展"銅獎。

2009年《日日是好日》獲"建國60週年廣東省美術作品展覽"金獎。

2009年《回家》獲"2009中國百家金陵畫展"金獎。

2011年《阿杏》獲"2011中國百家金陵畫展"金獎。

精心策劃的"邂逅"

繪畫就是一場騙局。
明明是一張紙,卻讓人相信上面的生物能呼吸。

或者說,這是精心策劃的一場"邂逅"。
偵查出那人必經路線,然後在街角苦守無數個日日夜夜,
待那人出現,內心狂喜,卻故作輕鬆:
"哦,你怎麼在這兒?"

因此,我覺得對自己作品最負責任的做法就是將騙局進行到底。
再沒有比公佈作畫步驟更愚蠢的行為,
如此的不浪漫,如此的大煞風景⋯⋯

面對疑問,應該故作輕鬆:
"我吹了一口氣,它就成了⋯⋯"

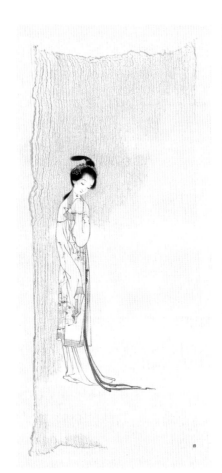
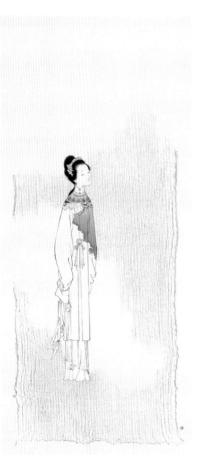
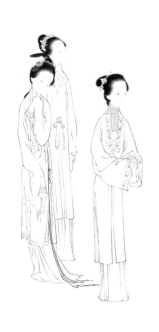

創作思路

　　雖有青春年少、姹紫嫣紅，但《紅樓夢》給我的感覺仍是陰沈冰冷的。無力的抗爭划破了這片無情與冷酷，即便歸於大徹大悟，尚有一絲情難割捨，在空中飄蕩迂迴、哀怨纏綿……

　　這是《紅樓夢》裡十二釵出現得最完整的場面，四位未到場的人物把畫面連貫起來：左邊史湘雲與寶釵、黛玉均為外眷，站在一起比較合情合理。湘雲少不更事、四處張望，襯托著兩位女主角；寶釵款款作揖、落落大方；黛玉委屈哀怨、楚楚可憐。中間巧姐尚小，她與迎春、探春、惜春三姊妹站在元春跟前。右邊秦可卿、妙玉。可卿已故，妙玉身在佛門，她們站在畫面邊緣，靜觀這一世俗場面。華燈麗影，親人相見：幾分親熱，幾分拘謹。

↑ 金陵十二釵　90 cm×160 cm　紙本　2012年

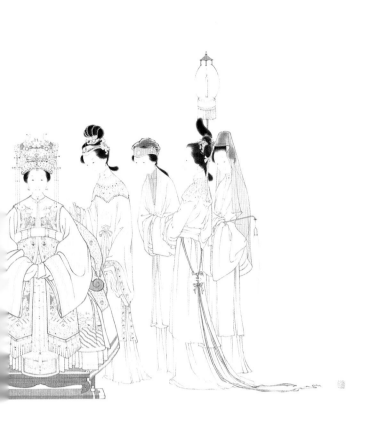

如何理解這種森嚴、內外有別的氛圍。攔截在兩組人中間的華燈，猶如一道屏障，寶釵再往前走幾步，她是有機會也有能力跨越的。因為命運的安排，也因為個性使然，黛玉、湘雲、可卿、妙玉與這個場面格格不入。這也是我單獨把這四名女子畫成條屏的原因。

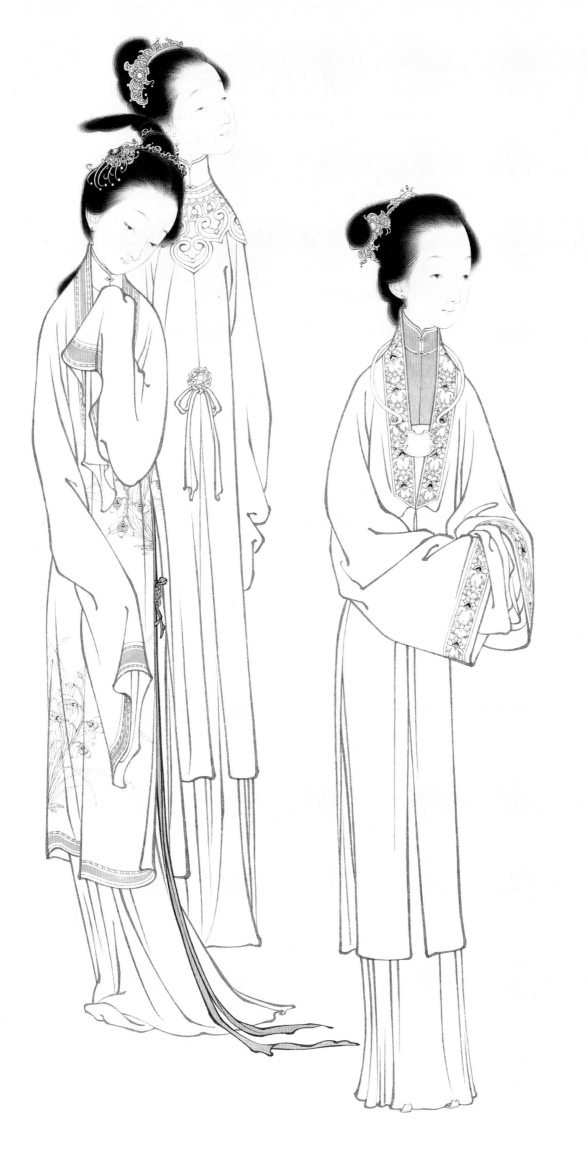

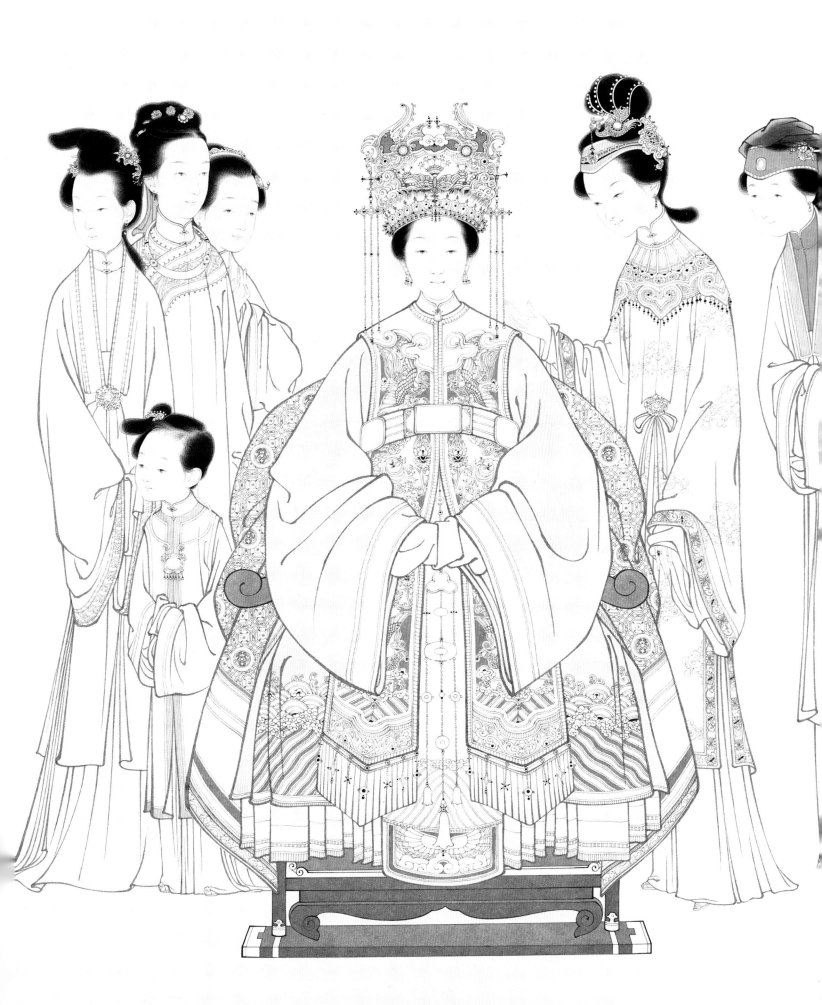

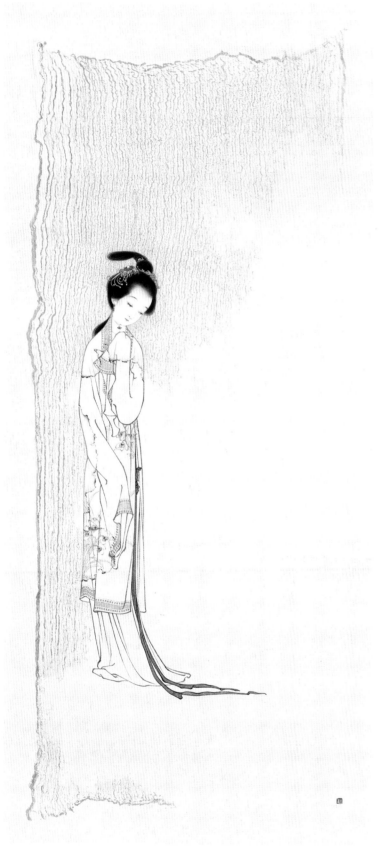

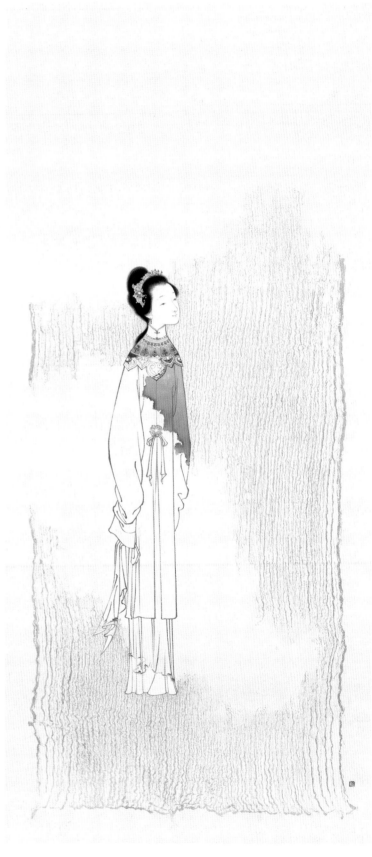

↑ 林黛玉　90 cm×40 cm　紙本　2013年

↑ 史湘云　90 cm×40 cm　紙本　2013年

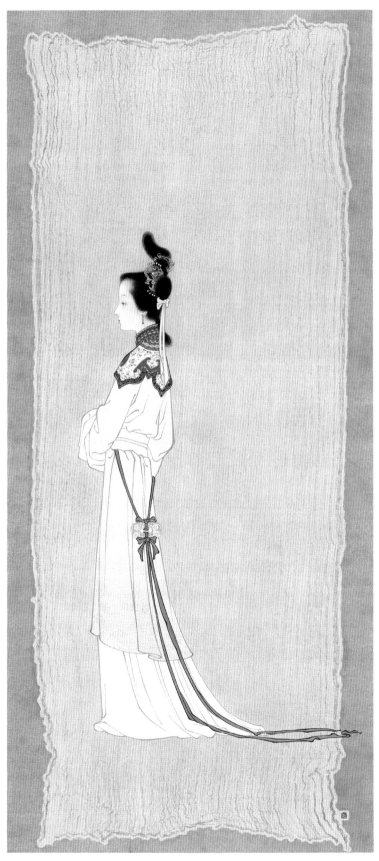

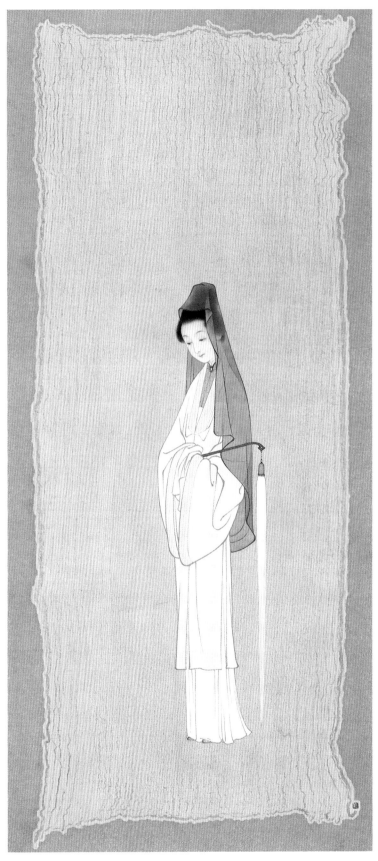

↑ 秦可卿　90 cm×40 cm　紙本　2013年

↑ 妙玉　90 cm×40 cm　紙本　2013年

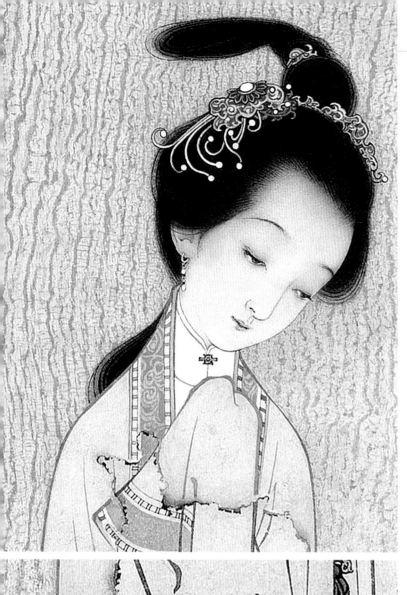

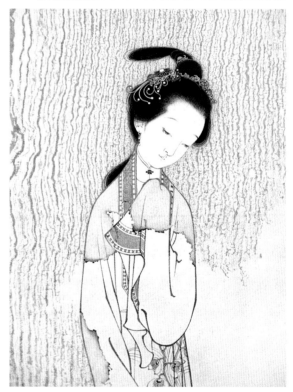

技法 1　渲染

　　只有在潔淨的平面上，白描才能最充分地展現魅力，長時間的渲染往往換來遺憾，精緻抵消了生動，嚴謹泯滅了靈氣。我試著拼接，把渲染、白描這兩種語言糅合在同一個畫面裡，褪去繁華，把舞台還給白描。只有珍貴的一角，保留些許渲染。

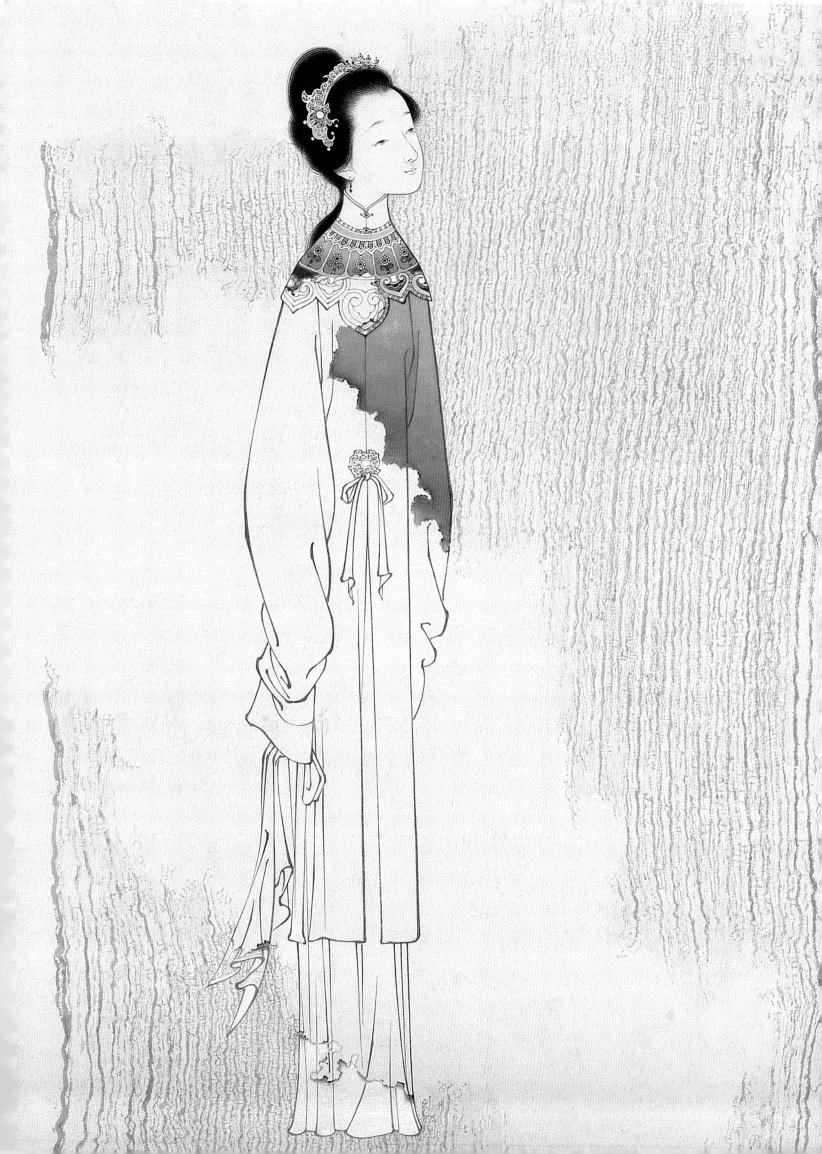

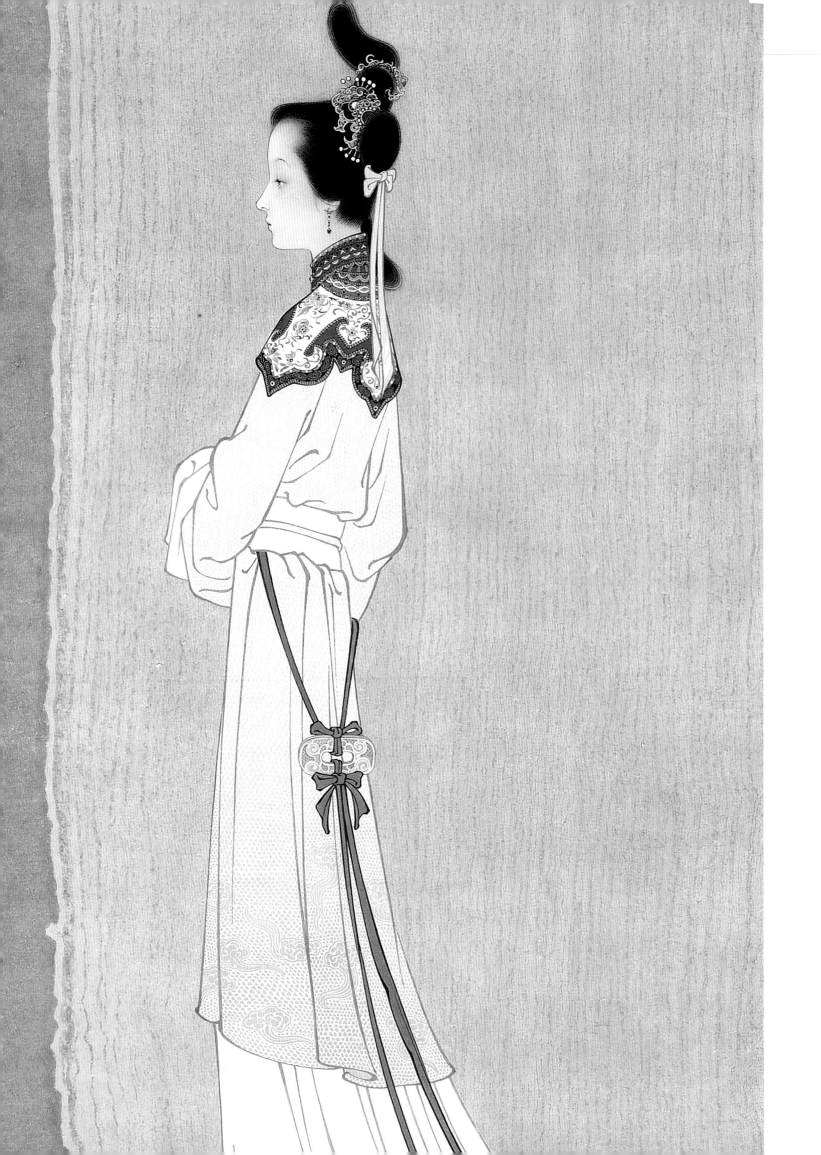

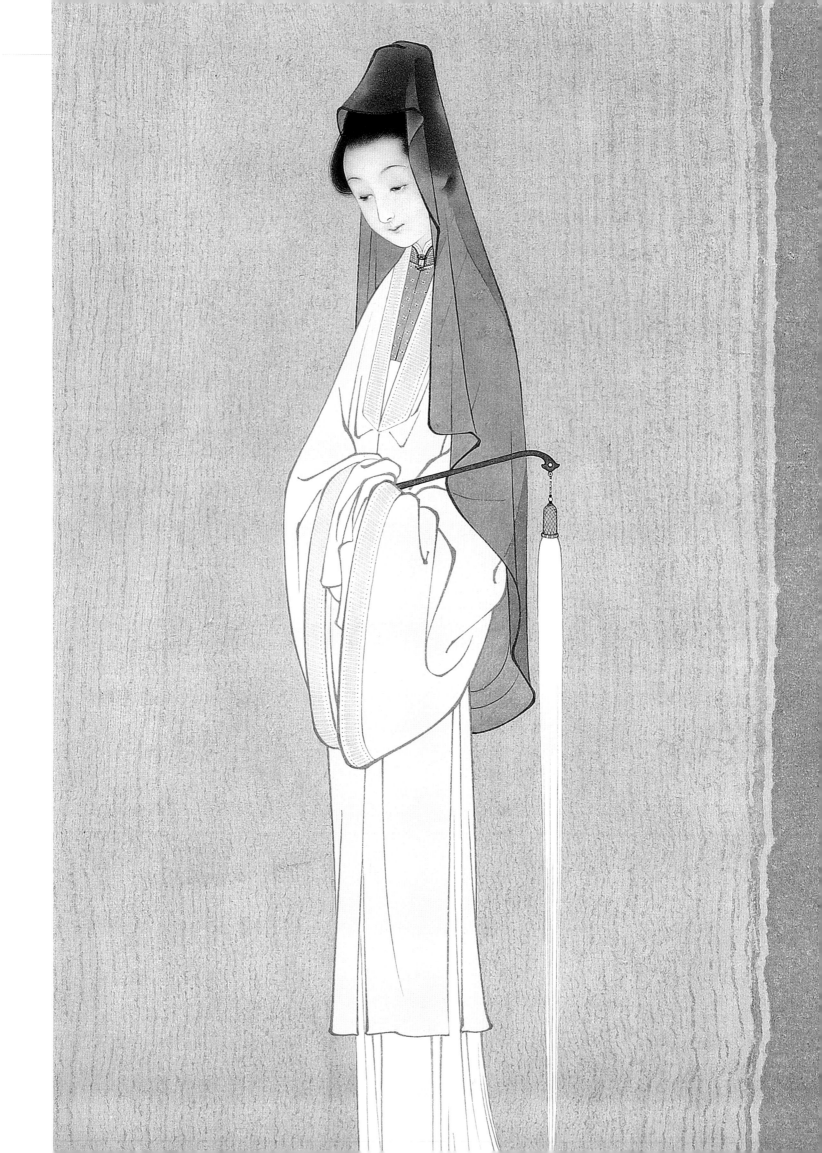

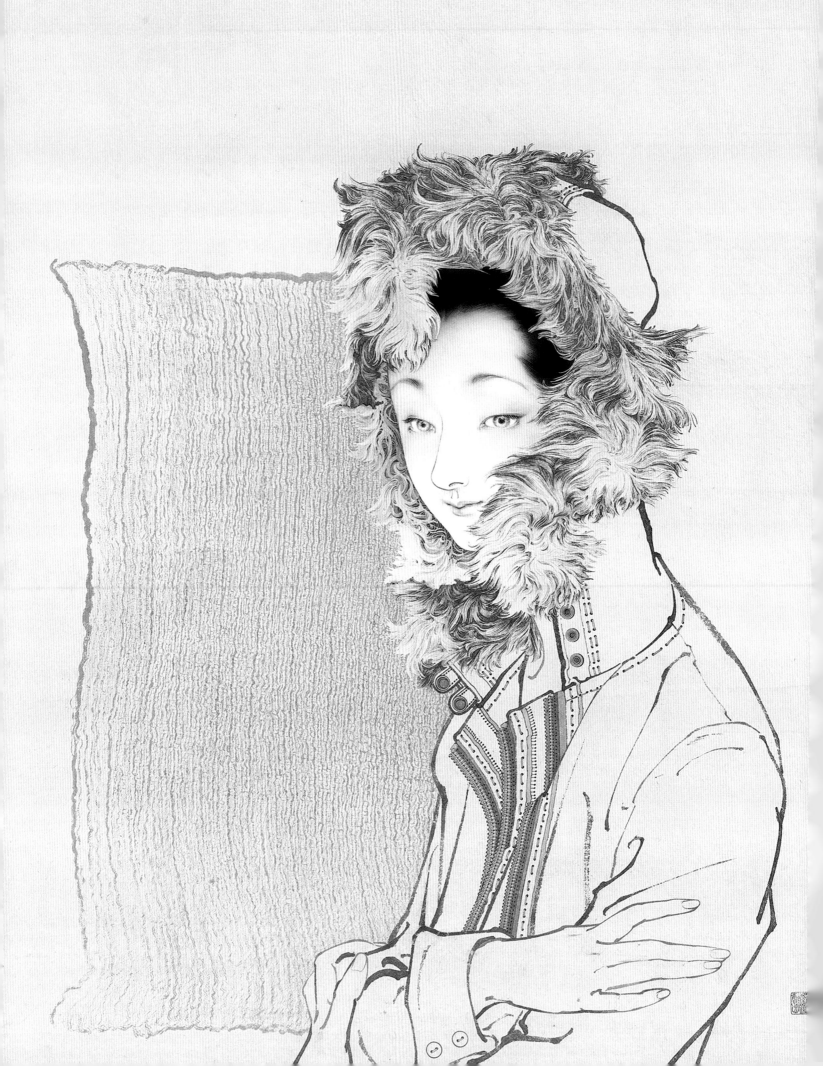

技法 2　編織

是習慣了，還是必須的？我又在背景上織了些難以察覺的絹紋。幾乎沒人會注意到這些絹紋，但它能把線條壓平，牢牢鎖在紙縫裡。

孤之一　84cm×64cm　紙本　2013年

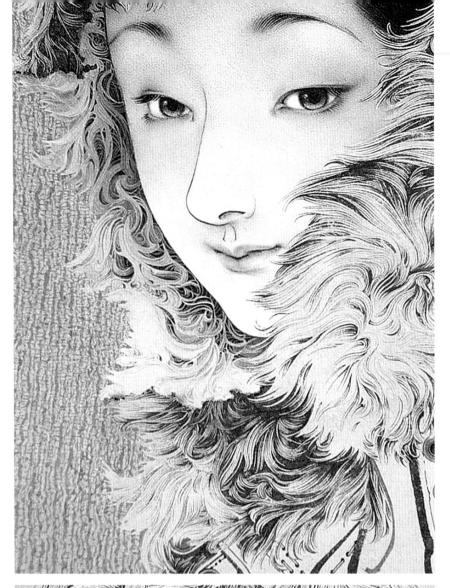

技法 3　擦洗

工筆畫嚴謹的製作過程，似乎是不容許有錯誤的。我們認真地起好線稿，把它過到熟宣上，用肯定的墨線把形象固定在紙上，再用三礬九染的工序製造出精微的效果。但是無論何等有經驗的畫家，都免不了有出錯的時候。不管是由於疏忽還是水平問題出現的錯誤，都可能使一張飽含心血的作品減色。若這錯誤是致命的，沒有有效的修改方法，幾個月的辛勞就會毀於一旦。

一般情況下，工筆畫不能使用覆蓋的方法修改，也不能像寫意畫那樣挖補。它的修改常常需要擦洗，這樣才能保持一種透薄的效果。

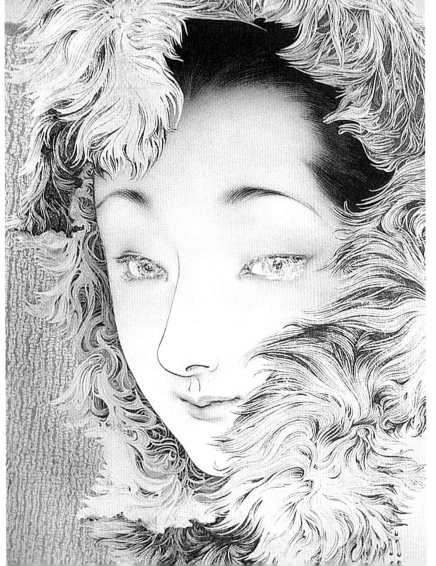

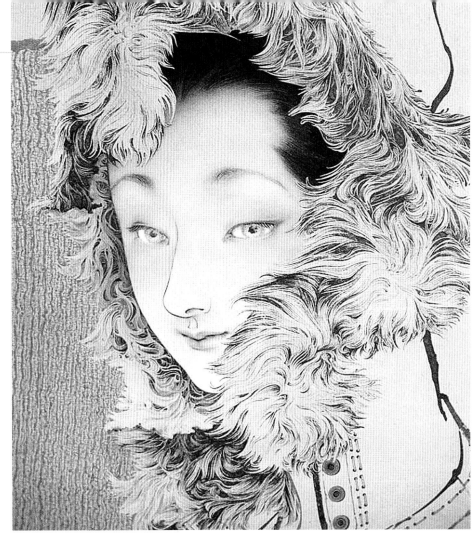

擦洗注意事項：

　　1. 建議選用較厚的熟宣，過稿後拿生宣托底，增加紙的厚度，防止修改幅度過大時，局部熟宣洗透了，造成畫面破損。

　　2. 擦洗過程需要大量清水沖洗。

　　3. 擦洗時，要控制好力度，順著紙紋輕輕擦洗。

　　4. 擦洗後，紙張必然會出現起毛現象，可再次打濕洗去毛球。待乾後，用眉夾把毛球扯掉。

　　5. 擦洗完成後，用膠礬水刷一次畫面，會減輕漏礬與起毛現象。

修補：

　　擦洗後的色塊已經受損，不適合傳統的渲染方法。可用同樣顏色，較乾的小筆觸點染，一層層修復。

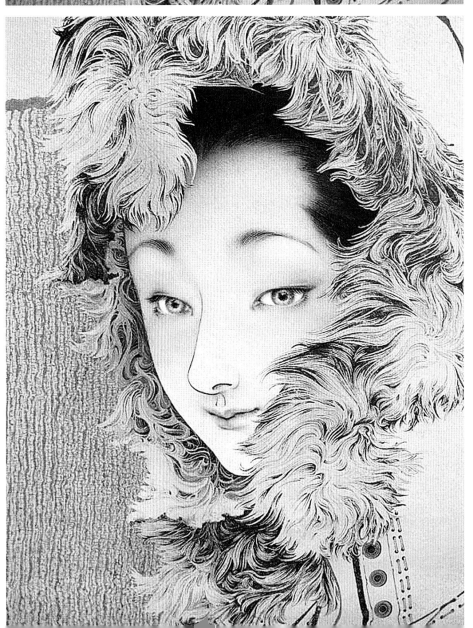

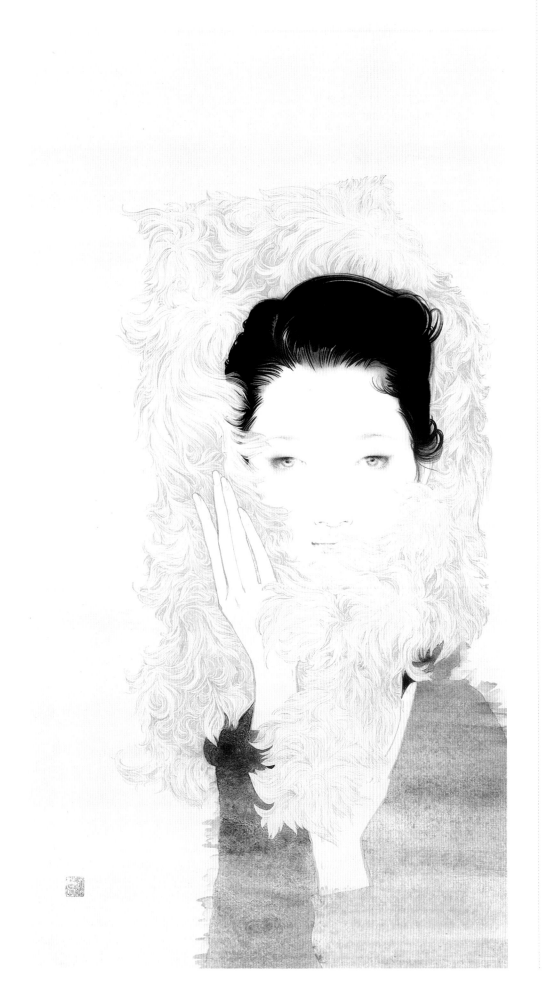

草圖就好比暗戀，沒有失敗、
沒有遺憾，到此為止才是最美的。但
我更愛採取行動，即使失敗也轟轟烈
烈。

←
狐之二　76 cm×40 cm　紙本　2013年
→
狐之四　52 cm×48 cm　紙本　2013年

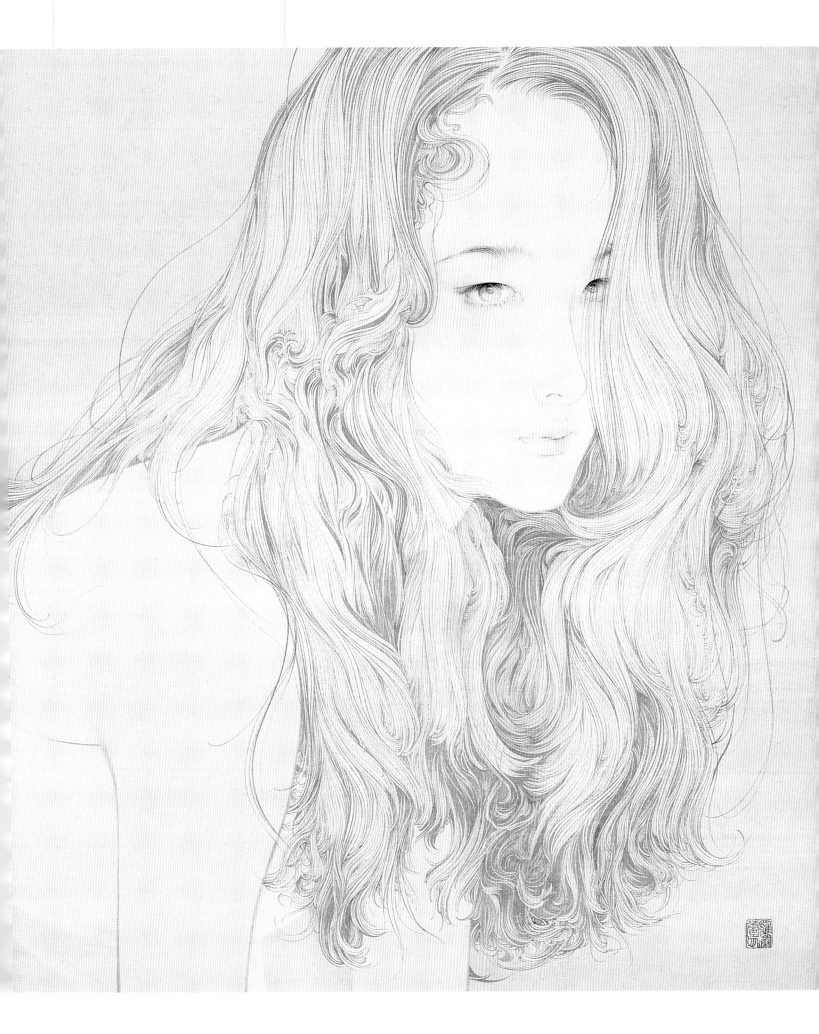

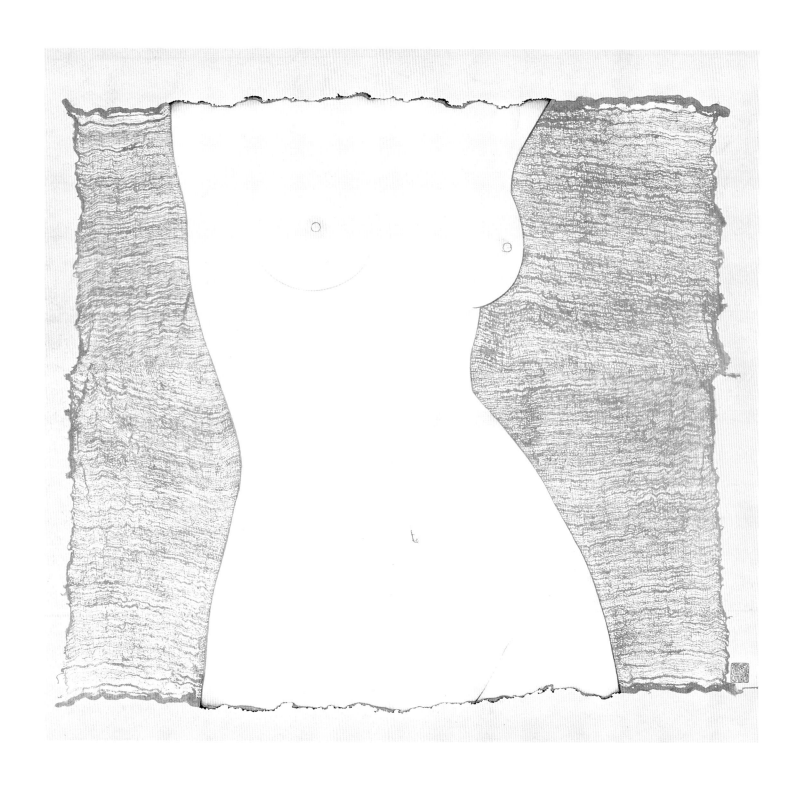

偶然發現，紗布最美的是它的四邊，於是我把整張紗布畫出來。

為了保證紗布整齊，我分四次拓印，每次只印一個角，然後再修補成整張。

我把人體邊緣畫成燒過的樣子，用筆畫比用火燒容易多了。

每一筆都是偶然，充滿各種可能；

每一筆又是必然，落墨前它已存在。

我要把熟宣編織成一張絹，

不停地編織，等待每一條經緯線的重合交會，

把那小人兒襯托得猶如繡品般精緻。

片段系列·人體　55 cm×60 cm　紙本　2012年

藍精靈　168 cm×97 cm　紙本　2012年

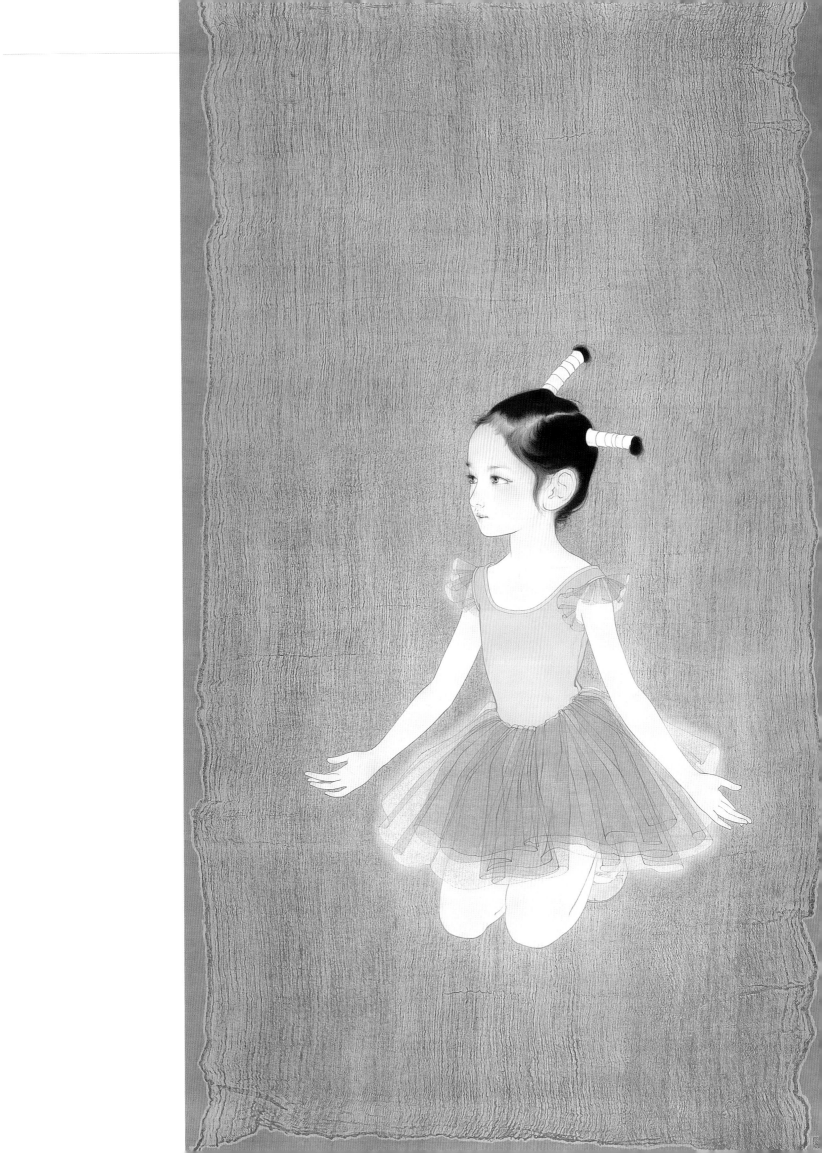

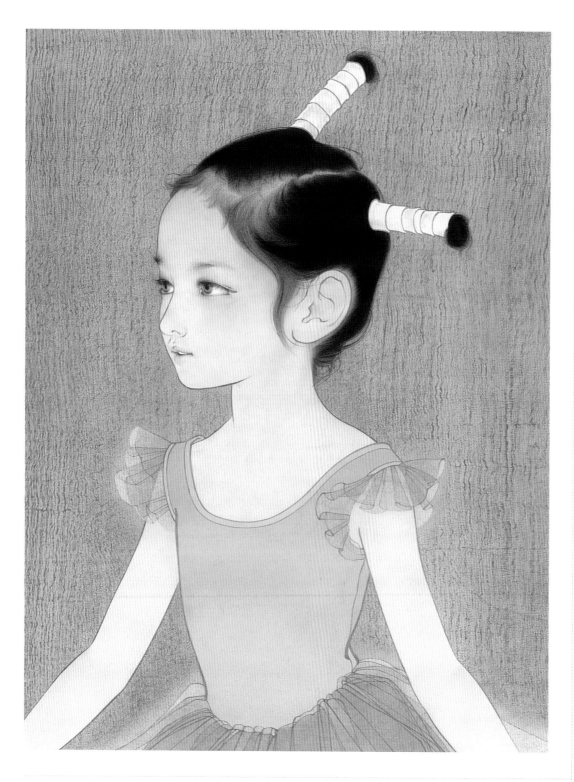

技法 4　紋理

　　紋理是由點、線排列而成的有序肌理，其內部構成具有一定規律性。

　　紋理不等於花紋，二者既有區別又能互通，隨著觀察距離的改變，這兩個概念還可以互換。比如一塊沒有花紋的布料，把它放大到一定程度，紋理就形成花紋。

　　紋理是近距離才能觀察到的物體質感，依附於物體基本結構。

　　畫面裡的紋理也一樣，它依附於基本結構諸如構圖、造型等因素，作用相當於裝修建築物表面所用的塗層、石材等。如果運用得當，紋理能在不知不覺間改變畫面效果，營造出別樣的氛圍。

　　紋理似乎是可有可無的，它無法改變既定格局，起不了關鍵性作用。

　　然而，我卻深深地愛上了這無足輕重的紋理，為它改變了自己觀察世界的距離。

技法 5　紋理的表現技巧

　　我常用拓印或噴色等方法表現紋理，這種技法最關鍵的是後期加工——長時間的擦洗、點線排列的勾填，這樣才能把紋理糅進主體，既能與畫面融合又保留了原始紋理的風味。剛做出來的紋理粗糙野蠻，和畫面是脫節的，但我卻如此愛惜它。有時，它是塊外貌普通的璞玉，等著我去雕琢，除去雜質再打磨加工，呈現出天然的美麗光澤。有時，它是一匹剛烈的野馬，等著我去馴服駕馭。馴服不是改變而是一種引導。我尊重它，小心翼翼地順著它的天性，不傷害它，不讓它受半點兒委屈，還容許它偶爾撒撒野。它對我產生了感情，開始適應這個新家，無拘無束地留在這裡，溫順但還保持一點兒野性。無論是噴還是印，都要做好準備工作，主要是把需要製作的色塊四周用不吸水的紙遮擋。

技法 6　紋理的表現角度

　　古人早已運用線條表現多種多樣的紋理，惟妙惟肖卻有別於客觀實體。例如用均勻的細線表現鬆軟的毛髮，用不同的皴法表現不同質地的山石，用不同的描法表現不同的衣物材質。這些藝術表現手法都來源於作者對自然的觀察，主觀地解構物體，再經過誇張與概括，達到藝術的真實。

　　中國古代工筆人物畫對花紋的運用是很獨特的。畫中人物的衣物花紋與其真實形態有很大差異。

　　畫家對花紋進行了平面處理，使空間感完全消滅。畫中花紋並不隨著軀體的空間形體扭轉產生變化，而是平鋪著，展現出最完整的形態。花紋一旦從屬於平面感的造型，就脫離了客觀的空間關係，帶有很強的自主性，成為工筆畫家手中一個靈活的手段。

　　我很少畫花紋，卻偏愛服飾裡的紋理，用紋理取締了華麗繁雜的花紋，簡化成樸素的點和線，恢復到最簡單的狀態。

　　紋理排列依然沒有因形體轉折產生變化，平平地鋪在人物形體上。不同的只是讓點線排列產生疏密變化，使它們轉化成輕微的虛實關係，形成若有若無的明暗效果，在保持平面感的同時又交代了形體結構，增添觸感。

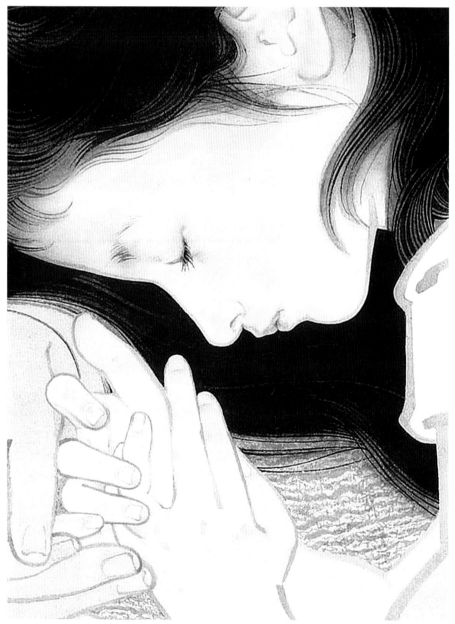

經營位置
——文言文式的工筆畫構圖

一、經營位置的審美特徵。

傳統中國畫把構圖稱為"經營位置""章法""佈局"等,強調作者對畫面的主觀處理,體現出一切盡在掌握的氣度。

畫家通過經營位置決定畫面的總體結構和氣勢,它既屬於立形的首要一環,也是立意的第一步。它是創作主題的具體表現,是將作者情感和構思付諸實現的開端。

位置,指畫面空間,它與真實空間是有區別的。

中國傳統的審美理想造就了中國畫對意境與情趣的特殊關注,形成一種獨特的空間觀念。它既不特別強調對客觀世界的忠實再現,也不過分誇大主觀精神的作用,介於客觀與主觀之間,是人為的虛擬空間。

中國畫在觀察上強調目識心記,以散點透視組織畫面空間,形成了獨特的構圖模式。如山水畫為了符合漫遊於自然之中的心境,運用"高遠、深遠、平遠"的不同空間樣式,"起、承、轉、合"的畫面節奏等構圖原則,做到可觀、可游、可居。

因此,中國畫與西洋畫用透視顯示空間不同,用虛實顯示空間,講究"計白當黑", 空白雖然不是實體對象,卻作為畫面的有機組成部分與實體形象相互補充。"疏可走馬,密不透風",虛實相生,以虛托實。這種詩意的體現,留給人們更多的想象空間。

二、主觀操控位置——強化或割捨

紛繁複雜的大自然呈現出無限的多樣性，也在這些表象的背後潛藏著一種有序性。對秩序感自覺的研究與運用貫穿在繪畫藝術演進的歷史長河中。沒有秩序的畫面是雜亂不堪的，但過於單純的秩序又容易產生乏味感，難以吸引人們的注意。這就要求畫家在秩序與複雜之間尋求一種微妙的平衡，使畫面處理貼近自然，減少斧鑿痕跡，做到渾然天成，才能使欣賞者產生共鳴。

因此，經營位置最關鍵的是要做到"寓變化於統一之中"：有意識地對畫面中各元素進行強化或割捨、增強或減弱，使位置擺布呈現出統一的傾向，並運用對比突出重點。

一般情況下，在畫面比例中佔主導地位的元素決定了畫面基調（統一），小部分不協調元素是畫面的閃亮看點（變化）。

我們可以用佔大部分的統一元素界定畫面類型。比如：一是以結構區分畫面。當畫面框架以橫線為主，稱為橫線構圖；當畫面主體面積佔主導，稱為滿構圖；當空白面積佔主導，稱為空構圖。

二是以色彩區分畫面。當畫面色彩主要是暖色，稱為暖色調；當畫面以墨色和水色為主，稱為淡彩。

明確畫面的統一與變化關係，主動地擺布控制畫面各種元素，自覺地進行割捨與強化，才能避免因主次元素不分明造成的混亂瑣碎，避免因過於強調主導元素，不運用變化對比造成的生硬單調。

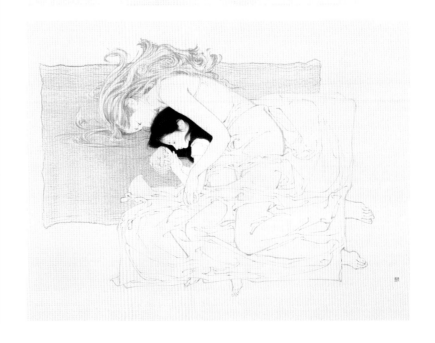

三、畫面基本元素

面對生活中的具體物象，畫家會撇開它們的一般特徵，運用視覺經驗把它們分解成抽象的點、線、面，黑、白、灰的結合體，找尋出美感結構將其強化，並過濾各種干擾因素，使畫面趨於平衡，產生完美而生動的構圖。

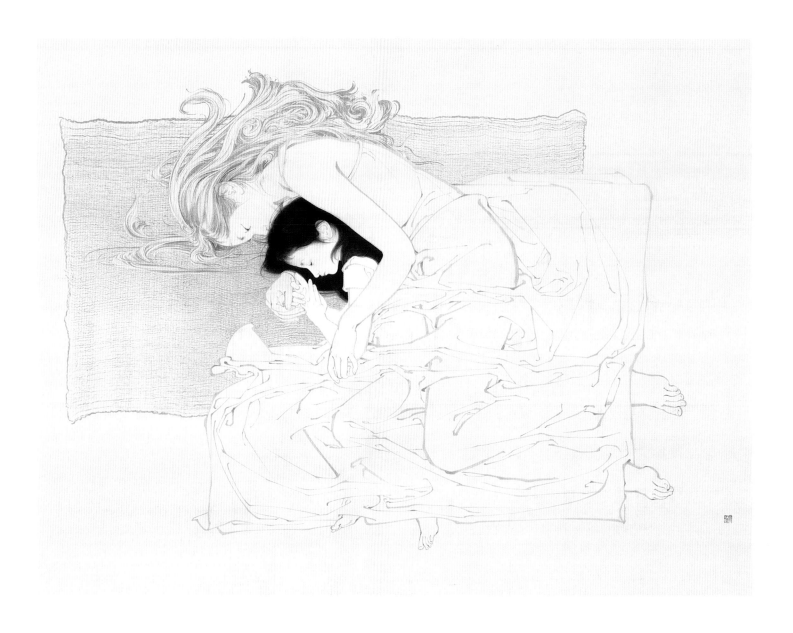

技法 7　網格

　　過多的干預會破壞網格的生動，我試著不拓印，完全用筆畫出網格。變換著花樣，不斷地出逃，卻證明了我無法擺脫它。大面積的絹紋很難均勻，我用排筆和小筆不停勾勒，加深了一處，四周就淺了；加深了四周，這一處又淺了。

技法 8　拓印網格的拼接

　　拓印的面積越小，越容易操作。同時，我需要規整一塊紗布的形狀，這就要求每個角的形狀必須是完整的。因此，不管畫幅大小，我都會把背景分成四塊分別拓印。我非常謹慎地拓印，認真做好每個步驟，不留下遺憾。然後模仿網格的腔調，把空白處填滿，使四塊網格連接成一個整體。

↑ 大的小的　124 cm×165 cm　紙本　2013年

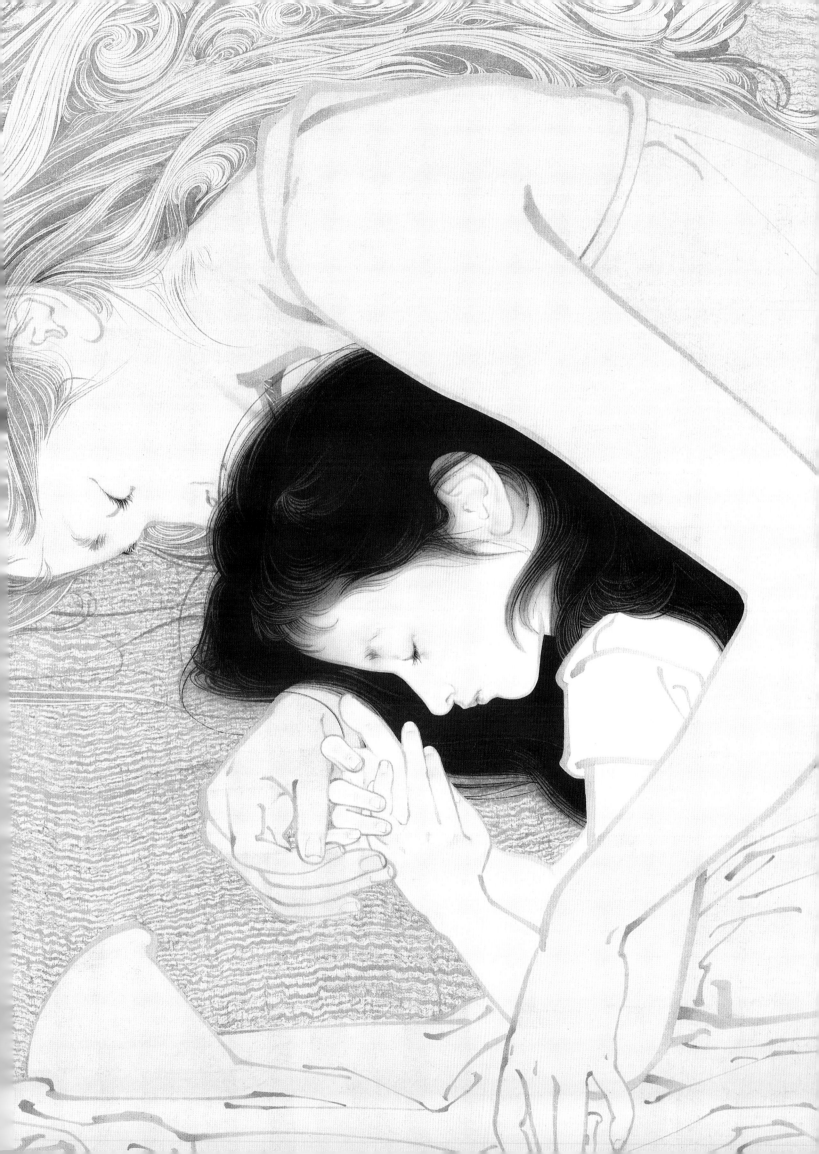

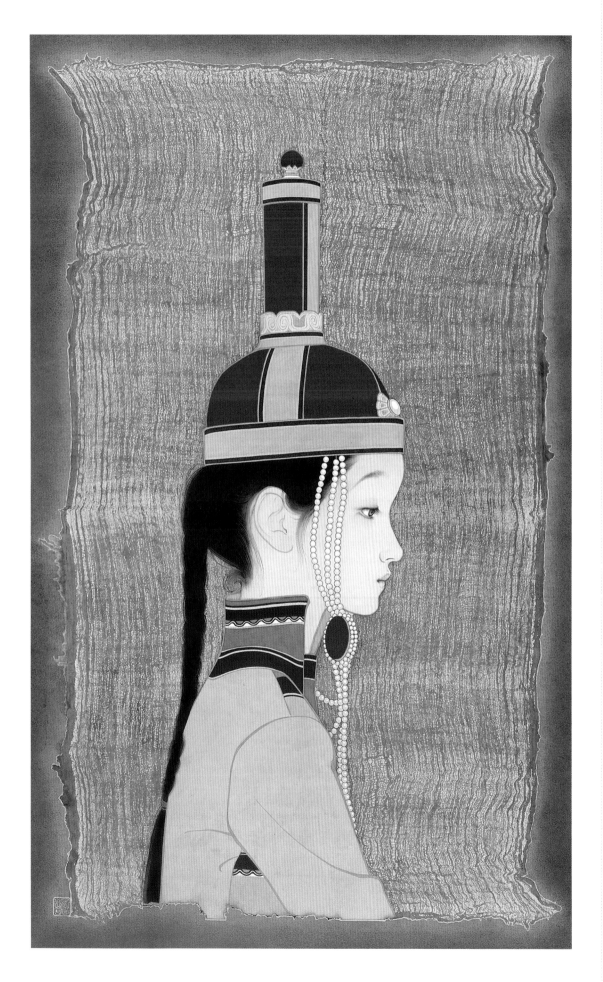

←
片段系列·蒙古女孩
89 cm×53 cm 紙本 2012年

技法 9　研墨

　　為了避免反光，我決定用松煙墨畫頭髮。瓶裝墨汁都是油煙墨，只能磨墨了。

　　對時間吝嗇的我一直覺得，磨墨是件無比奢侈的事情，要用“小兒病夫”的力氣慢慢研磨，半點兒都急不來。當奢侈找到了理由，就是講究。對於我這是第一次，磨墨有了理由，它成為一種樸素的需要。

　　我慢慢地研磨，心中充滿期待。帽子上的黑色是用最濃的油煙墨汁平塗的，頭髮和領口的黑色是松煙墨。可以看到很微妙的差別，松煙墨黝黑黝黑的，沒有反光。這黑，濃烈而細膩。

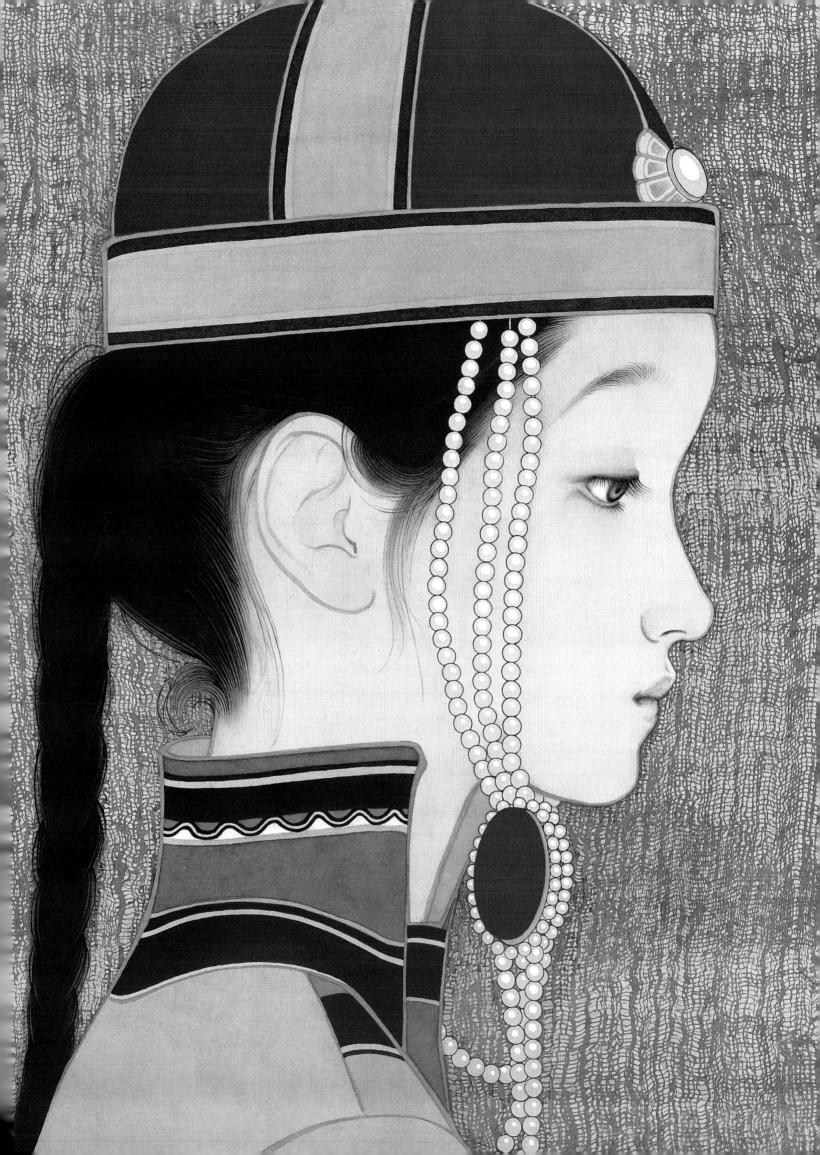

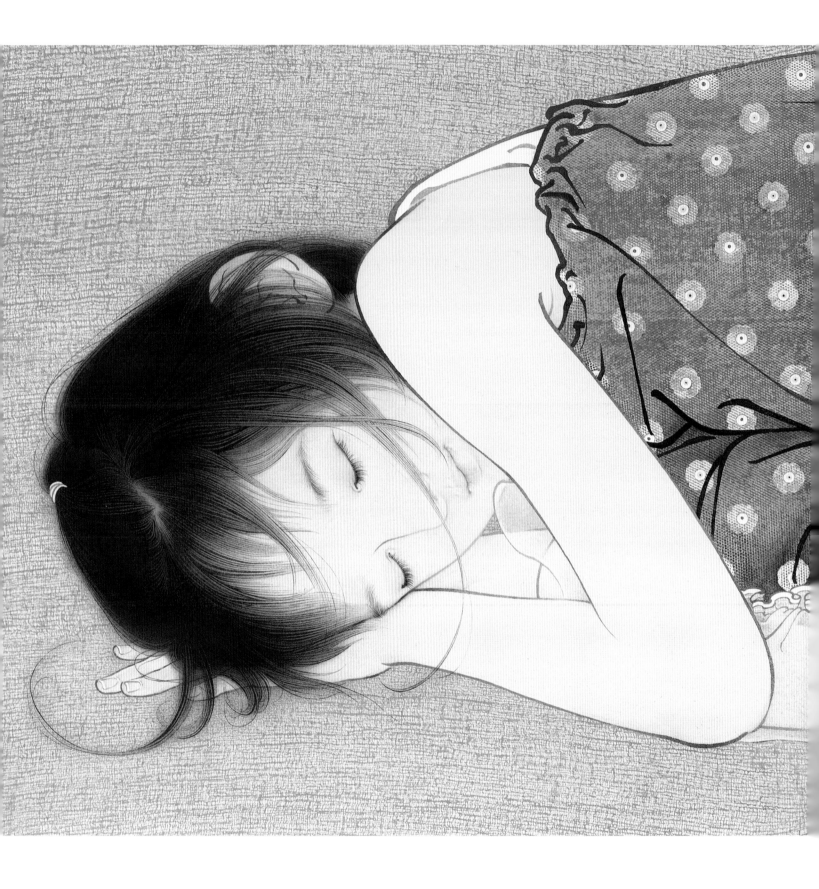

小貓　188 cm×120 cm　紙本　2012年

技法 10　簡化色彩——黑、白、灰

　　當把色彩的純度（冷暖性質）降至最低，只剩下明度，再把複雜簡化為黑、白、灰三色，就能概括豐富多變的色彩。黑、白是極端對立的明度對比。當黑、白兩色相混，對立的兩色互相消滅，便產生了中性的灰色，它是消極而包容的。簡化素描關係，使黑、白、灰對比更明確，能產生平面性的裝飾效果。

　　我很崇拜荷爾拜因（Hans Holbein，1497—1543）和費欣（Nicolai Ivanovich Fechin，1881—1955），這兩位肖像大師都極具天賦，個性鮮明。費欣受荷爾拜因的影響極大，我們還能看到他早期臨摹荷爾拜因的肖像作品。他們的作品有某種相通的特質，但我更鍾情於荷爾拜因，他的素描肖像更簡潔，運用黑、白、灰的平面處理，排除一切不必要的干擾元素，無障礙地展現出他的藝術激情和思想力量。每幅工筆畫都是一項大投資，需要付出巨大的精力，工筆畫家卻希望觀眾不要只留意到他的辛勞。只被人贊揚耐心應該屬於一種失敗吧?畢竟工筆畫創作不是挑選勞動模範的活動。

小花　180 cm×67 cm×2　紙本　2012年

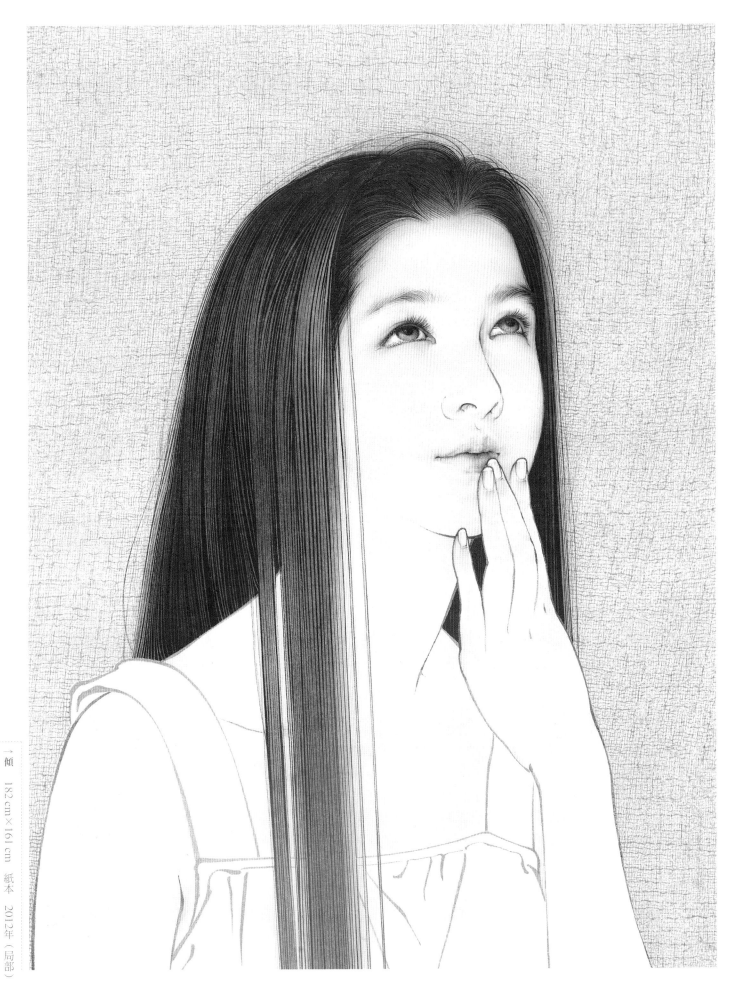

↑傾　182 cm×161 cm　紙本　2012年（局部）

張 見

1972年 生於上海。
1995年 畢業於南京藝術學院美術系中國畫專業，獲
學士學位。
1999年 畢業於南京藝術學院美術系中國畫專業，獲
碩士學位。
1999年 任教於上海大學，曾任美術學院國畫系副主
任。
2008年 畢業於中國藝術研究院，獲博士學位。
現任中國藝術研究院中國畫院副院長。

展覽獲獎
2002年
"海上風——上海現代藝術展"（德國·漢堡）
2003年
"清華大學美術學院繪畫系系列邀請展——張見工
筆畫展"（中國·北京）
2004年
龍族之夢——中國當代藝術展（愛爾蘭·都柏林）
2005年
"中國美術之今日"（韓國·首爾）
2006年
"面孔·中國製造——當代工筆肖像展"（澳大利
亞·悉尼）
2007年
"現代中國美術展"（日本·東京）
2008年
"幻象——中國工筆畫'當代性'探索展"（中
國·北京）
2009年
"中國風度——當代中國畫展"（中國·北京、無
錫、溫州）
2010年
"易·觀——新工筆學術提名展"（中國·北京）
2011年
"再現寫實：架上繪畫展——2011·第五屆成都雙
年展"（中國·成都）
2012年
"概念超越——新工筆文獻展（中國·北京）
2013年
"時代肖像——當代藝術三十年"（上海當代藝術
博物館）
"工·在當代——2013·第九屆中國工筆畫展"
（中國·北京）

收藏單位
中國美術館、上海美術館、劉海粟美術館、深圳美
術館、南京藝術學院。

出版專輯
《新工筆文獻叢書——張見集》、《畫境——張見
工筆人物畫探微》、《張見工筆畫解析》、《當代
院體畫——徐累、張見集》。

人物不是最重要的，畫面的效果才是最
重要的。

達成中西、古今、新舊之間的默契與暗
合，這是我最希望做到的。

　　我以前同一位朋友講過，虛幻是通往博大的路徑。正
如大音希聲、大象無形，虛幻，總引人無限神思，讓觀者有
機會把自己安排進去。在如同巴赫的降e小調前奏曲與賦格
BWV853和B小調前奏曲與賦格BWV869，那種聲音讓我聽
得到自己畫面精神的輾轉迷途、色彩的跳躍幅度。任何時候
它似乎都適合我的心情，表達對人生甚至萬千世界的魂繞情
感。在糾結的同時，我感受到一種虛幻而隱秘的力量緩緩沙
漏於心底。

←藍色假期之1　70 cm×50 cm　絹本　2013年

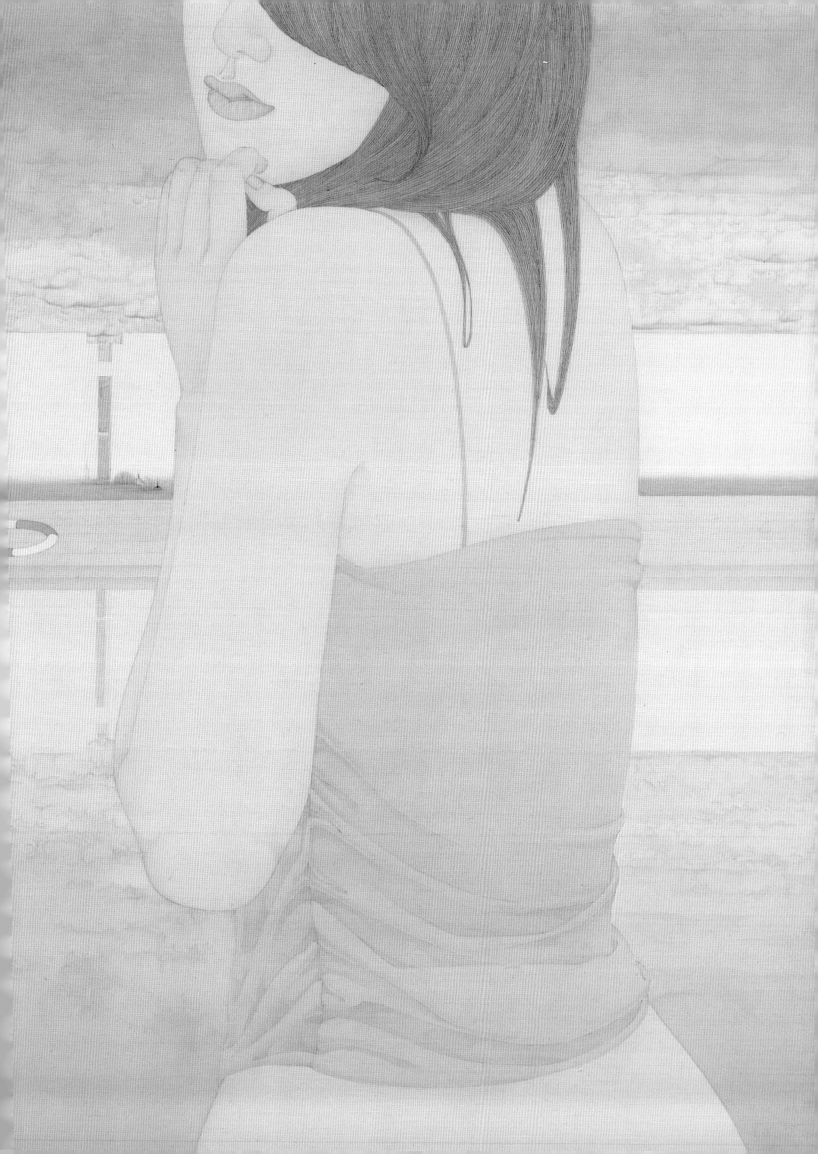

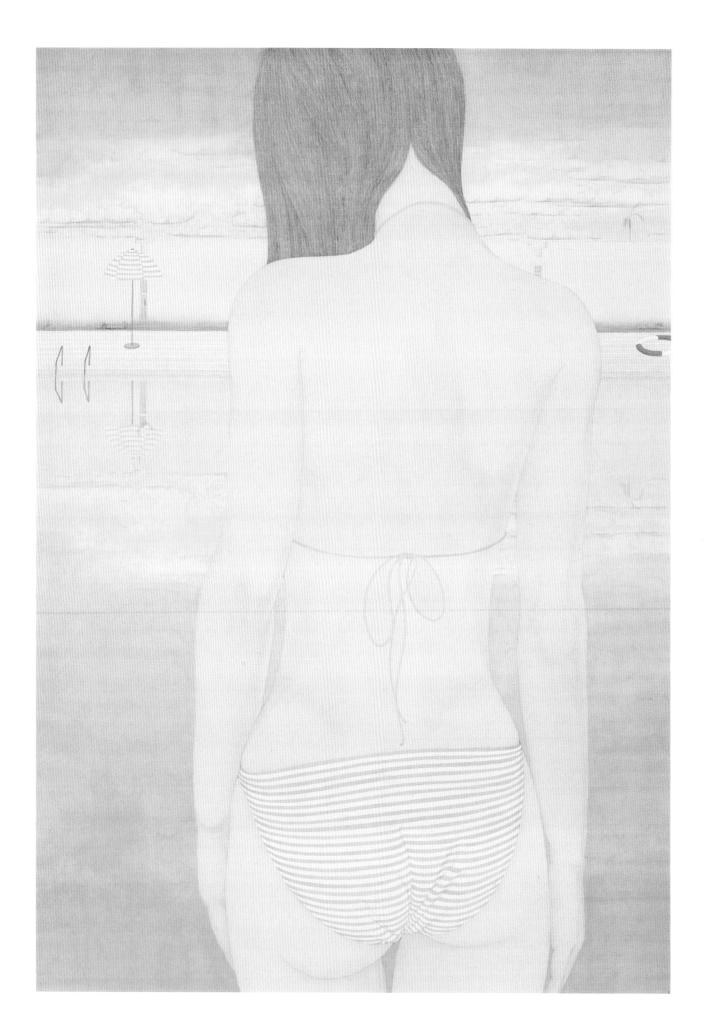

←
藍色假期之二　70 cm×50 cm
絹本設色　2013年

　　線之於我的意義在於，它是手段、是目的，而最終它是手段和目的的統一。線，有其自身的語言。傳統的捲軸畫中極富文人氣息的線更為吸引我，投射在腦海當中的就是顧愷之的"游絲"，我喜歡這種線的特質，柔韌且婉轉著，自然更具敘述性，它讓我更能由衷"生情"，更適合描述深藏於心的秘情。宋代佚名作品《百花圖卷》中，盛放的牡丹被千絲萬縷的細線鬆弛地環繞，有著平緩的韻律和節奏，有時似有若無，有時筆斷意不斷。這種具有生命意態的線，是傳統中國畫的正髓。我也在自己的文章中提到：有甚麼樣的線就會有甚麼樣的畫面效果。一味強調"線"本身，它已經嬗變成一種功能性目的了！而我們，需要在"線"之外，看到更多更豐富的東西，而它首先是作為主體精神承載物的語言方式而已！我決不會將"線"只作為目的去作畫。其實，無論是用線還是沒骨，都可以在畫史中找到足夠的理由或是藉口，關鍵問題不是怎麼畫，而是畫得好不好。

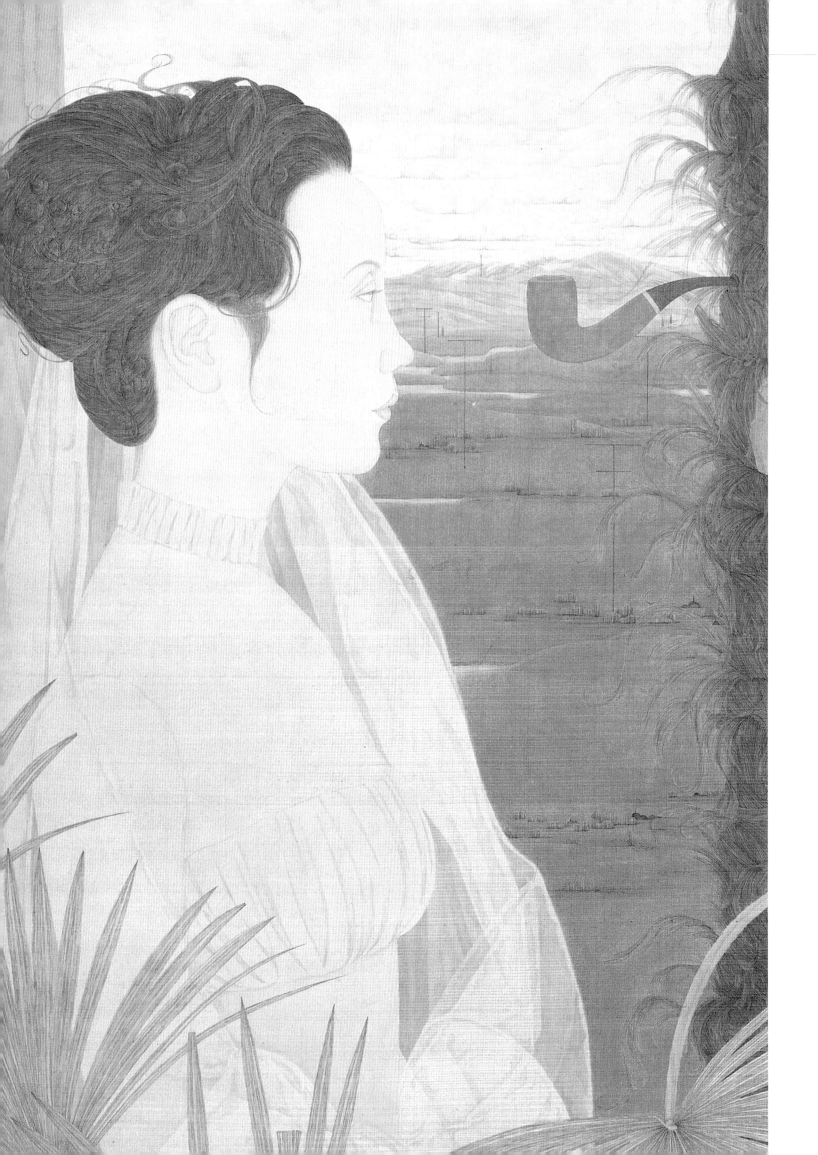

2007年，我創作了《向瑪格利特致
敬》。它作為一張定製作品，承載了我
個人對肖像的理解。一位非常要好的藏
家朋友忽然對我說：「能不能請你給我
夫人畫一張肖像？」實際上，我從來不
認同自己是一個肖像畫家，甚至不認同
自己是一個人物畫家，也從不給人畫肖
像。但出於對主人公的瞭解，我還是答
應了。人，在我的畫面裡僅僅是一個元
素而已，然而畫肖像是有特定的要求與
難度的，相像是第一位的，還要在此基
礎上作出人物氣質的提升。我回憶起他
的夫人曾流露出他們結婚時連婚紗照都
沒有拍過的缺憾。於是我在畫面中為她
披上了婚紗，並在她目光所及之處添置
了一隻瑪格利特的「煙斗」。在《瑪格
利特》的這幅名畫中，煙斗下方有一行
字「這不是一隻煙斗」。《向瑪格利特
致敬》的畫面隱含兩層釋義：用盛裝新
娘的純潔形象向瑪格利特（如同我的信
仰）獻禮；利用煙斗表達潛台詞：這不
是一張肖像畫。

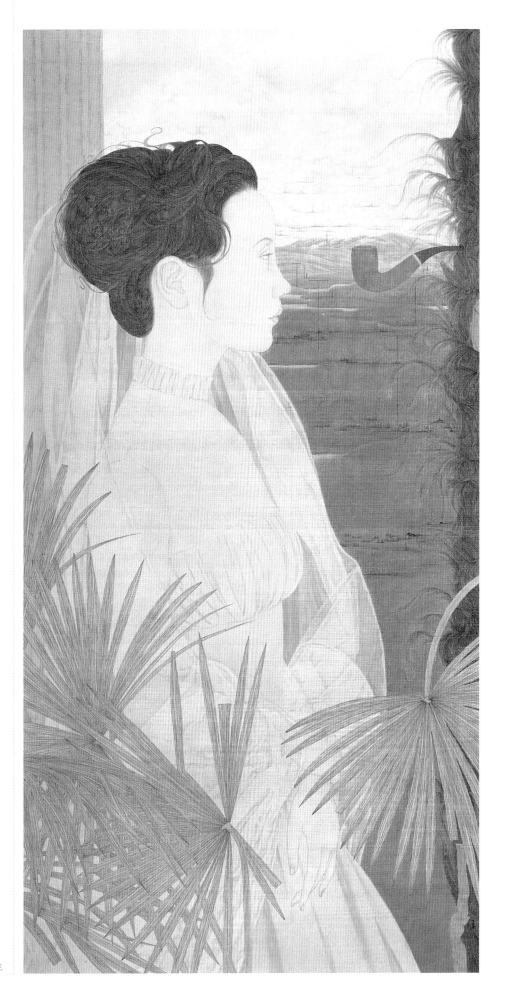

→ **向瑪格利特致敬**　104 cm×52 cm　絹本　2007年

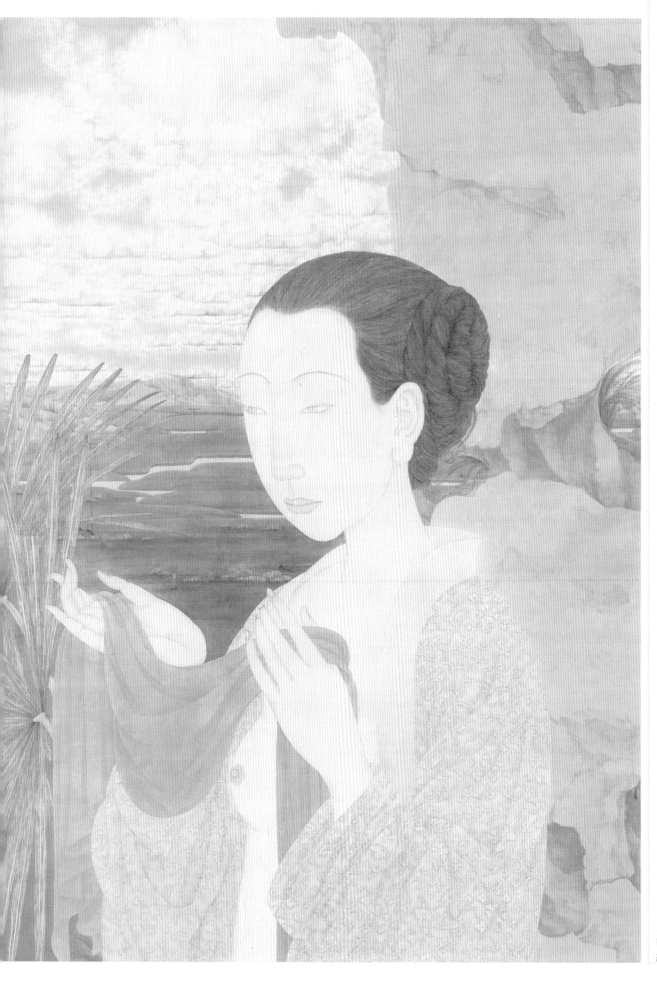

《襲人的秘密》
印證了中西方經典文
本可以以一種合理的
方式並存於畫面中。
你幾乎有種歷史文獻
彼此交疊的預感。衆
人立於畫前,所謂歷
史、寓言、傳奇、神
話,彷彿都在轉身回
首的一望中,隱現。

襲人的秘密　71 cm×51 cm
絹本　2007年

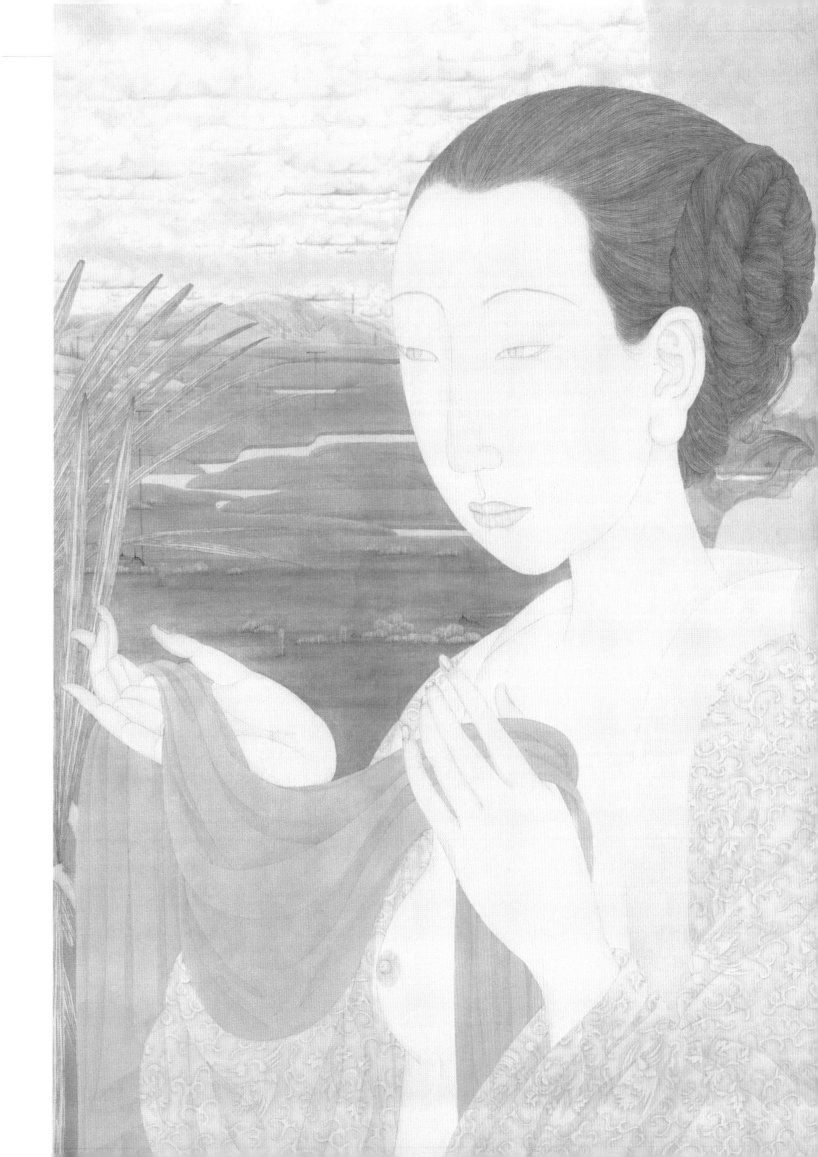

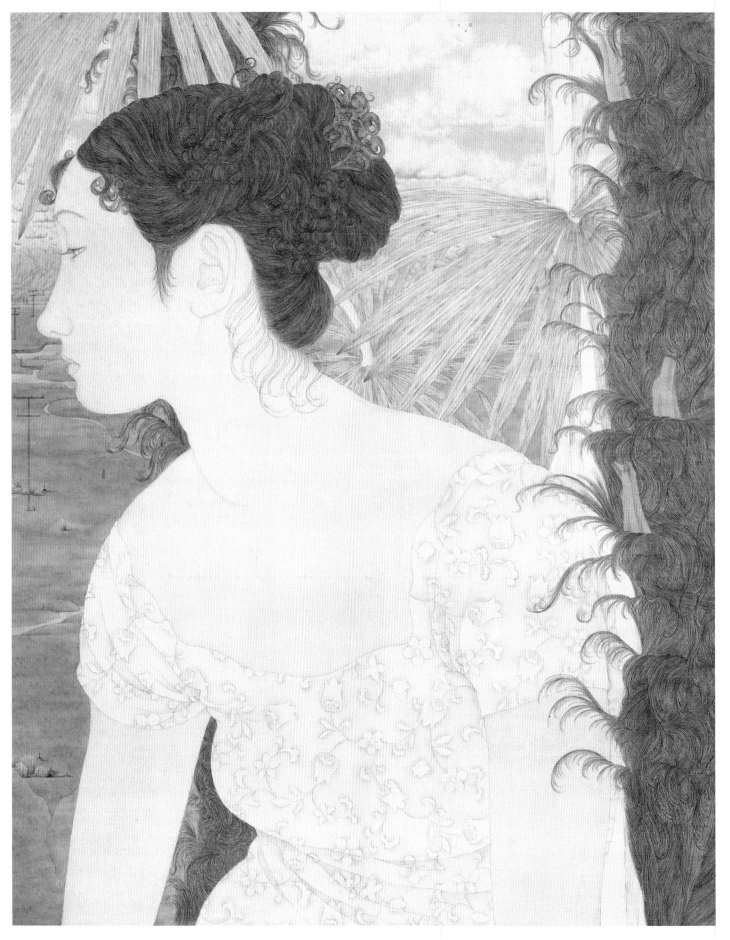

↑ **2002 之秋** 55 cm×44 cm 絹本 2002年

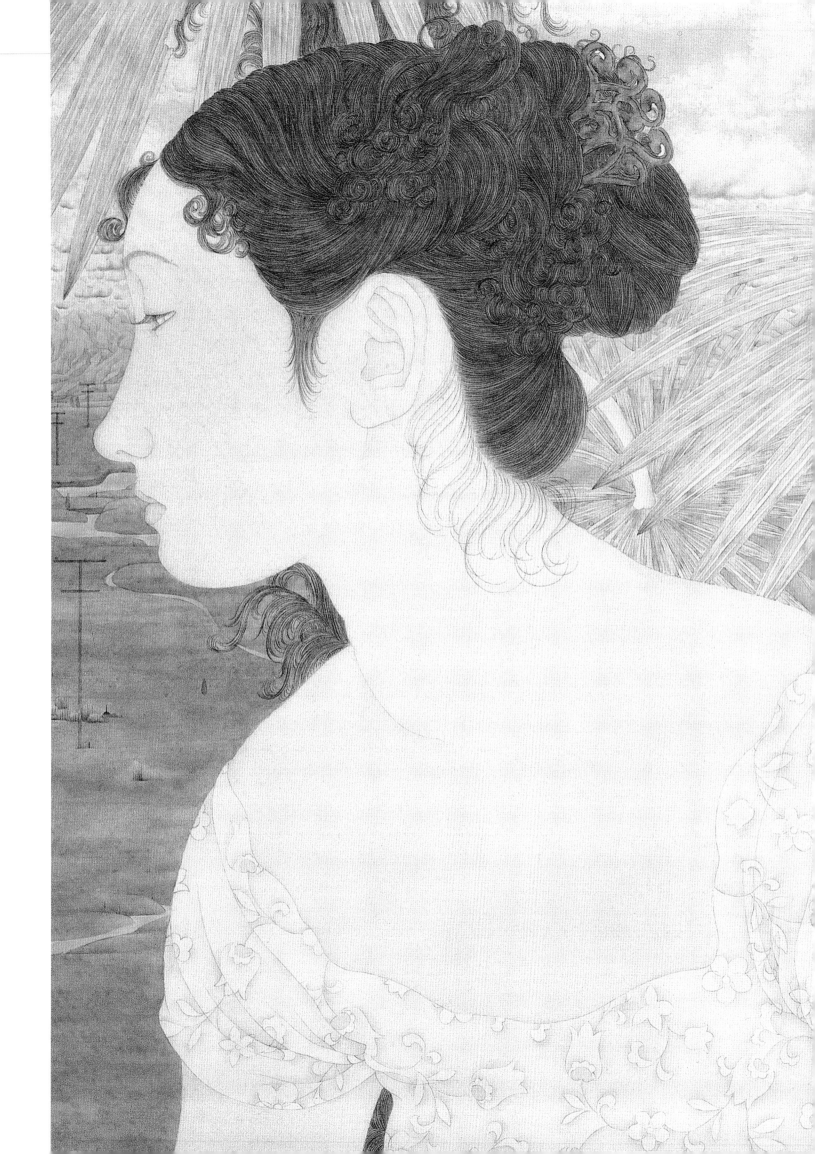

邀約文 71 cm×51 cm 絹本 2006年

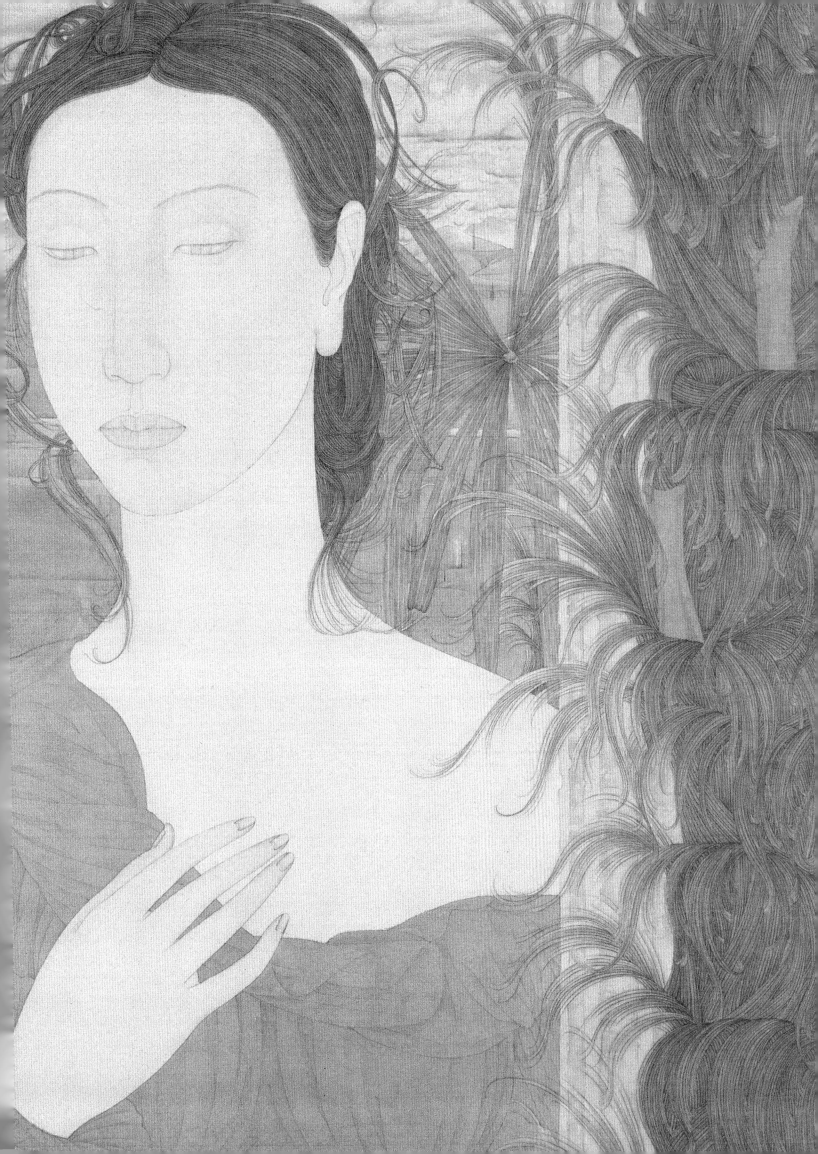

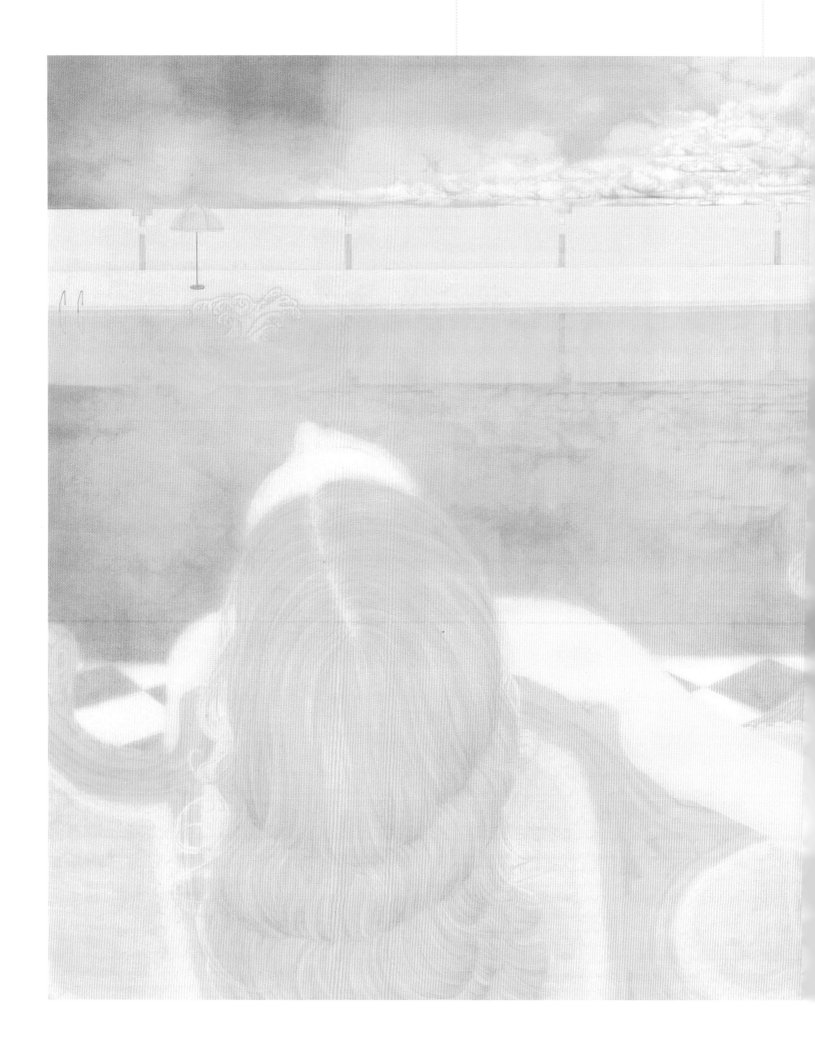

我置換出另一個語言系統，進行人為改變畫面，用柔性、朦朧的力量強調，經過情節性的鏡頭取捨，拉近或者推遠。摒棄自己慣常使用的手法，嘗試用明滅的無形去塑造形體——我希望這種模糊不清能恰恰暗合時間、地點、場景、心境的不明確，它可以是某個人，也可以是某些人、所有人。

失焦之二　70 cm×100 cm　絹本　2009年

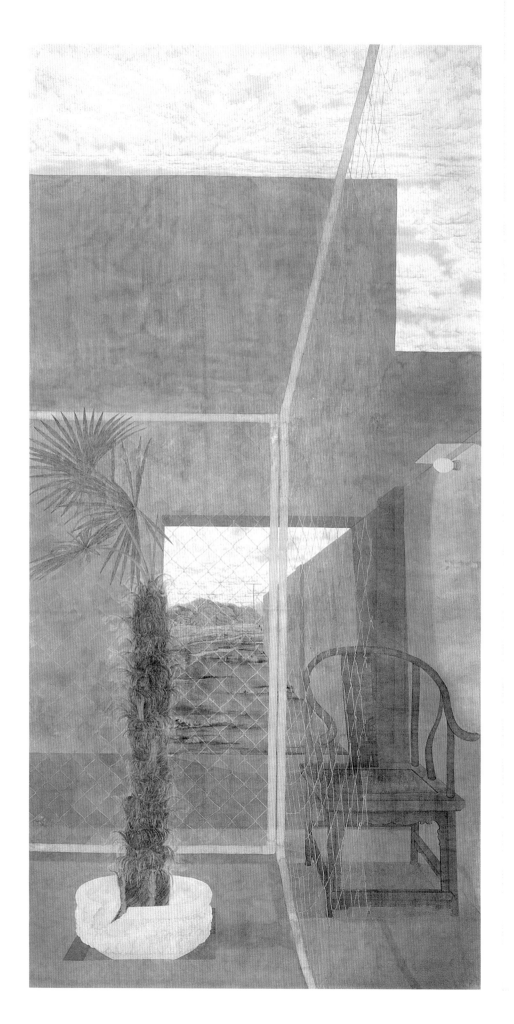

在我的世界裡，棕櫚和帶有雲陣的荒原無論如何不能共生一處，它們似乎是來自於兩個世界的生物，注定了要彼此遙望。我在它們之間虛設了一張網，權且作為一扇虛掩的門，讓它們彼此觀望，我把這裡看作我的私密空間。我發現這種單純的富有戲劇化、矛盾感的比對很有意味，它完全可以被獨立、被分析。而人物在這裡，完全是多餘的風景。

黑畫　240 cm×120 cm　絹本　2003年

《自由落體》可以是一個獨幕劇，讓你猜測人的存在。我試圖借助一個空曠的游泳池，在人物若有似無的空間內，呈現一個瞬間而永恆的結果：通過烏雲密布的上空、高台跳板與地面形成的落差、四濺的水花，產生關於危機下逃脫、沈墜、藏匿或者酣夢的臆想，而遠方隱約中的一線月白，暗示著生活中存有一種莫可名狀的期待與希望——這一幕，截取於現實中曾經出現在我面前的情景，壯觀得讓人至今難忘，讓人感到自身的渺小，它更像是一種昭示，陳述著人生的莫測以及否極泰來相互轉化的必然性。

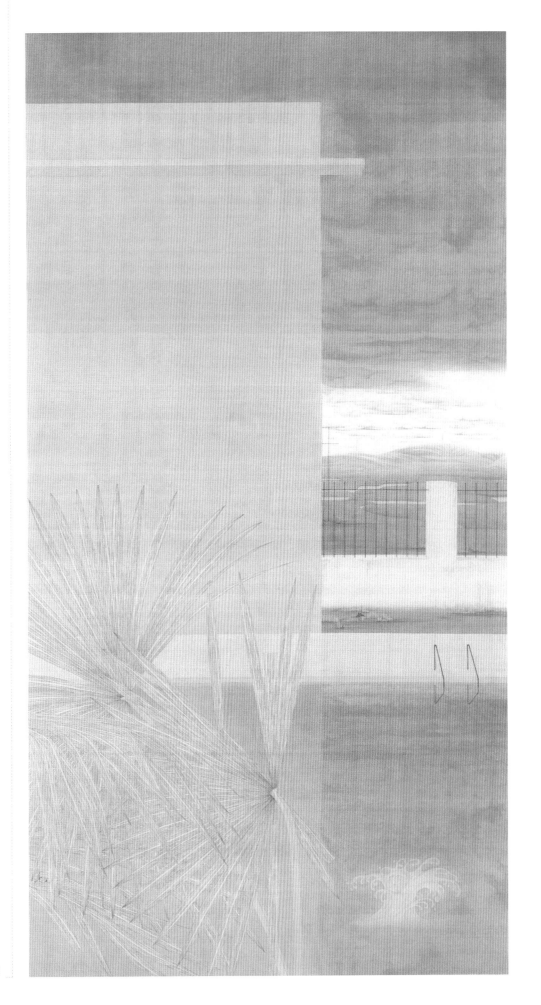

→
自由落體　90 cm×47 cm　絹本　2006年

我試圖讓這兩張畫（《圖像的陰謀之一》、《圖像的陰謀之二》）
呈現出別樣的姿態：一張顯實，一張藏虛；一張開張，一張閉幕。也或
者一張是起因，一張是結果。我試圖通過一連串有可能是密切相關又富
有戲劇化的姿態，讓每位觀者參與到圖像的心理遊戲中去。很多人會去
尋找不同，而尋找的過程，就是一步步陷入畫面的過程，它讓人不吝惜
思考，本能地樂於去觸及這畫面背後的謎團。加入了每一個人的想象之
後，兩張畫，終於以不同的方式匯合在一起，組合成一千個人心裡的
一千種迷宮的存在……我需要它呈現戲劇的舞台感，並想象至少有一束
燈光正照耀著她們。

圖像的陰謀之一　200 cm×100 cm　絹本　2008年

圖像的陰謀之二　200 cm×100 cm　絹本　2008年

在《桃色》系列中，我實現了元素方面完全的中國化、傳統化漸變過程。傳統文化常因一些教條的、極端保守的形式主義的變體，而被人們誤認為傳統的"經典"樣式。那些遠離創新的所謂傳統，恰恰阻礙了傳統文化的繼承與發展。中國傳統中一脈相承的文化精神背後，承載著豐富的歷史文化圖景，貫穿於各個時期的文學藝術發展當中。我們反觀傳統，並不意味著恢復、重複，而應該以一種復興的精神——儘管它從未失落，我們依舊要把它的精髓傳達和延展，因為中國傳統文化是東方思維的極致化凝結，我們理應珍視它為最後一件必須保留的東西。

通過對某一意象的聯想、回憶，用當下的視野去融合、重構，實現一種中國化的當代藝術思想。在當下和過往的溝壑之上架起一座橋梁，用來超越這一溝壑所形成的歷史、心理、環境等層面的阻隔，達成中西、古今、新舊之間的默契與暗合——這是我最希望做到的。

桃色之二　71cm×51cm　絹本　2010年

桃色之二 71cm×51cm 絹本 2010年

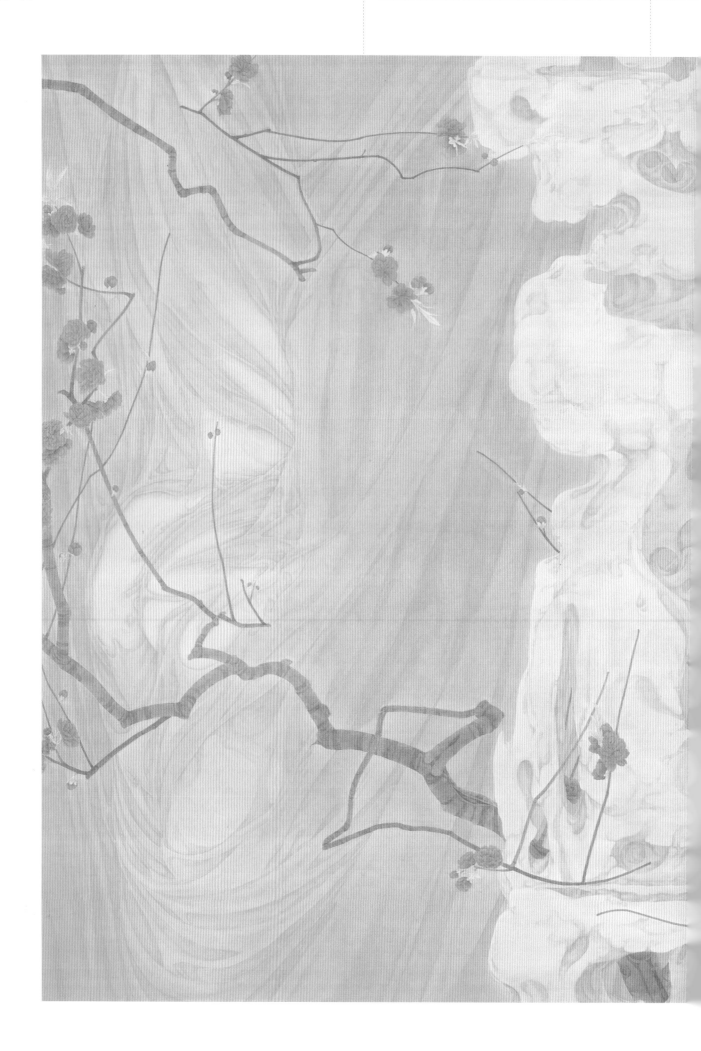

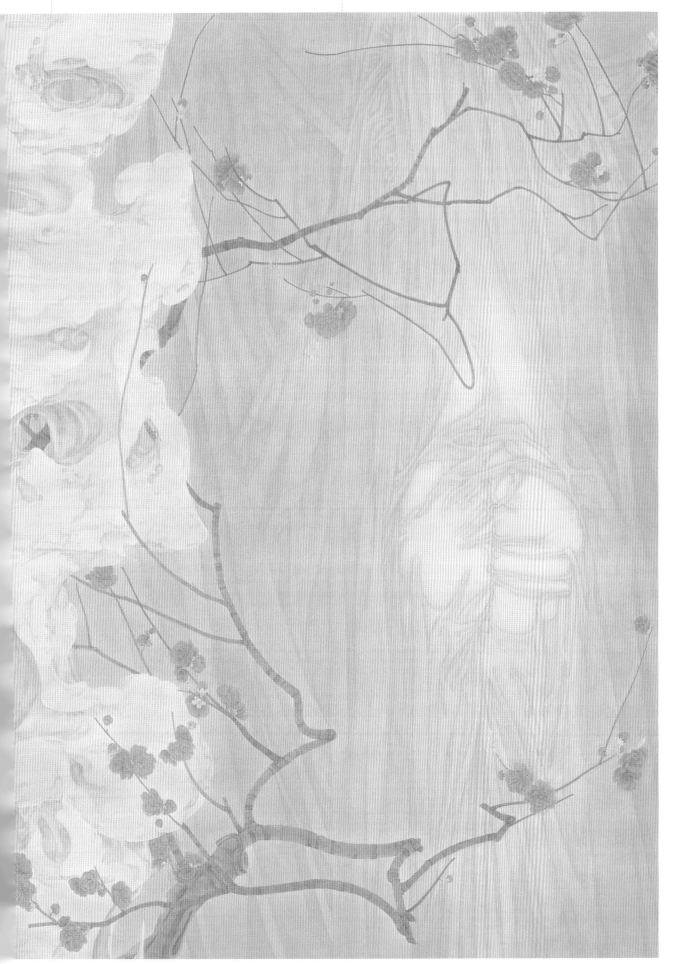

桃花源　120 cm×180 cm　絹本　2013年

李傳真

1970年生於湖北江陵。1999年畢業於湖北美術學院中國畫專業，獲學士學位。2003年
湖北美術學院中國工筆工物畫專業研究生畢業，獲碩士學位。現為中國藝術研究院中國畫
院畫家，中國美術家協會會員。

2001年 《夢的空間》獲"黃賓虹・高等院校中國畫新秀作品展"銀獎 浙江
2004年 《遠方》獲"第十屆湖北省美術作品展覽"金獎 武漢
2004年 《遠方》獲"第十屆全國美術作品展"銅獎 杭州
2007年 《民工圖》獲第三屆全國中國畫作品展優秀獎（最高獎）北京
2007年 《民工——守望之二》獲2007・中國百家金陵畫展金獎 南京
2008年 《工棚》獲第三屆全國青年美展最高獎 北京
2009年 獲"湖北文藝突出貢獻獎"
2009年 《工棚》獲"十一屆湖北省美展"金獎 武漢
2009年 《工棚》獲"十一屆全國美展"銀獎 上海
2010年 被湖北省評為"十佳優秀文藝人才獎"，湖北省第七屆"屈原文藝獎"人才獎
2011年 作品《在路上》獲第四屆全國青年美展最高獎 北京

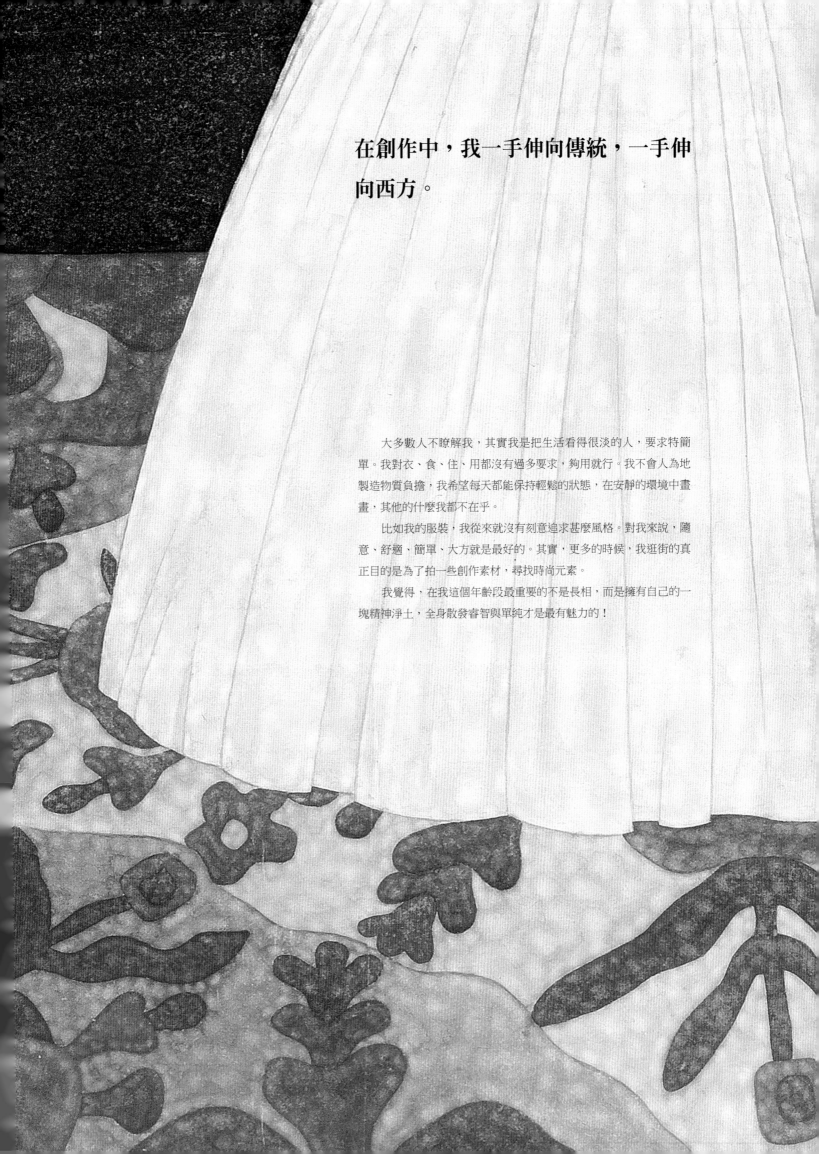

在創作中，我一手伸向傳統，一手伸
向西方。

大多數人不瞭解我，其實我是把生活看得很淡的人，要求特簡
單。我對衣、食、住、用都沒有過多要求，夠用就行。我不會人為地
製造物質負擔，我希望每天都能保持輕鬆的狀態，在安靜的環境中畫
畫，其他的什麼我都不在乎。

比如我的服裝，我從來就沒有刻意追求甚麼風格。對我來說，隨
意、舒適、簡單、大方就是最好的。其實，更多的時候，我逛街的真
正目的是為了拍一些創作素材，尋找時尚元素。

我覺得，在我這個年齡段最重要的不是長相，而是擁有自己的一
塊精神淨土，全身散發睿智與單純才是最有魅力的！

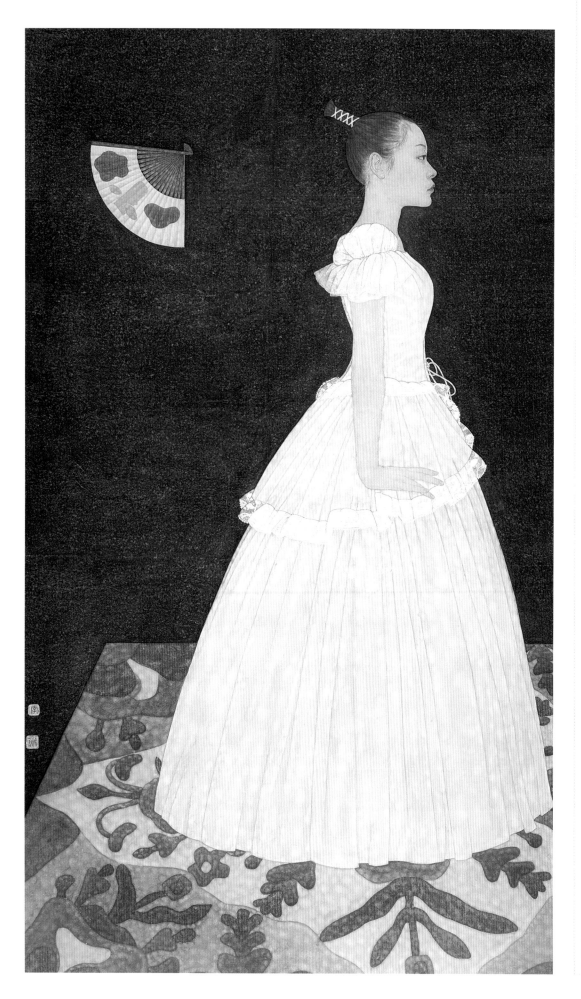

模特兒照片

獨角戲系列之一
168 cm×92 cm　2010年

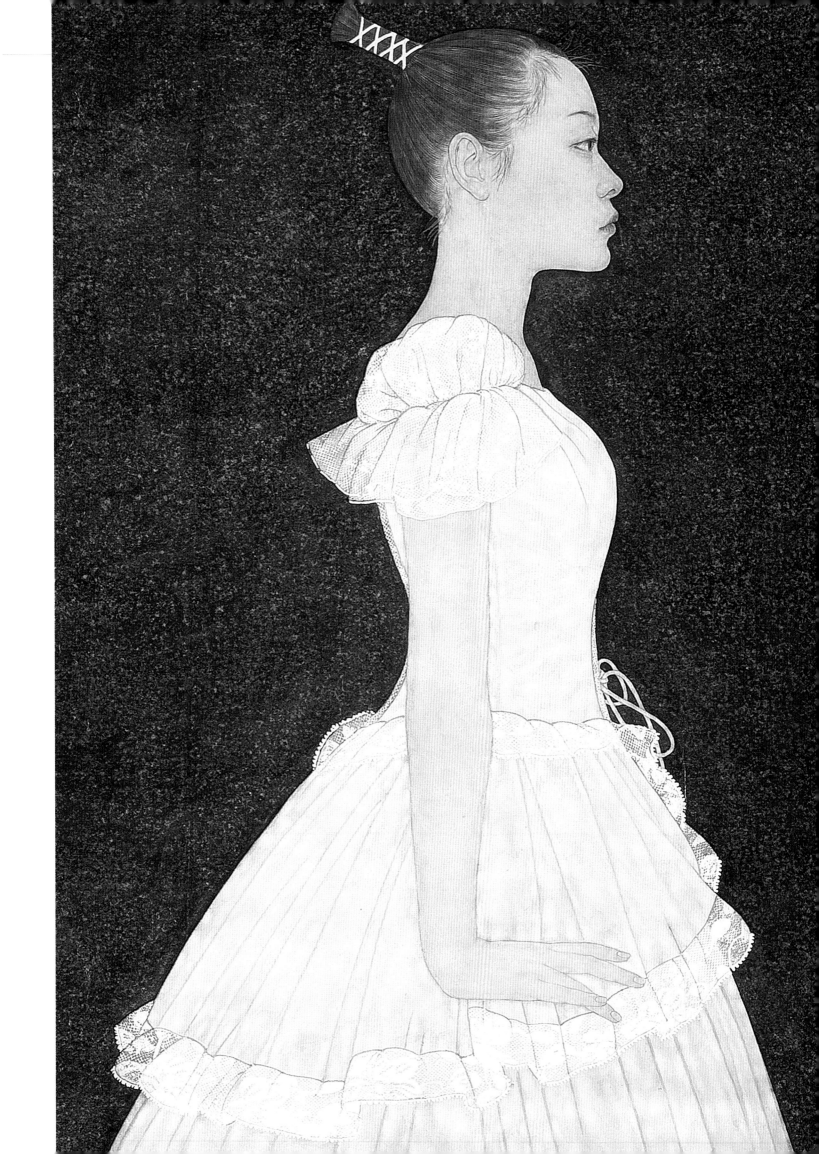

模特兒照片

獨角戲系列之二
168 cm×92 cm　2010年

靜謐的渴求——《素影》、《沁》、《獨角戲》系列近作感懷

"靜境"是藝術創作的一種高層次境界,清代方薰在《山靜居論畫》中有言:"作畫不能靜,非畫者有不靜,殆畫少靜境耳。古人筆下無繁簡,對之穆然,思之悠然而神往者,畫靜也。"藝術家若想要作品達於"靜境",首先要具備一種不受任何主觀或客觀因素干擾的專心致志,保持虛空明靜、平心靜氣的精神狀態。

古人云:"萬物靜觀皆自得",人物的靜態與山水花鳥的"靜"有一定程度的區別,是展現人物神韻的重要方面之一。我較執著於對女性人物"靜謐"之美的表現。在《藝術最終是沒有性別的——淺議中國的女性藝術》一文中,何桂彥曾說:"中國的女藝術家並不持有那種非此即彼的二元對立的女性主義立場。……她們注重自我的女性經驗,尋求一種女性獨有的表達方式。中國女性藝術最大的特點或許正在於此——不強調極端的批判,但強調極端的個人化表達。"

我恰是在強調一種個人化的表達,美的形式千姿百態,而女性所獨有的"最是那一頭的溫柔,不勝涼風的嬌羞",那一縷獨屬女性的敏感,潛藏於內心的真實,"高處不勝寒"的孤獨與寂寥……似乎拂進了每一個有著溫柔情懷的內心,尤其是心性同樣敏感的藝術家心中。女性的靜謐之美,正如王維的詩歌所展現的夜靜一般,有秋夜之靜、晚窗之靜、山寺之靜、空谷之靜等,風姿各異。當她們在靜靜一隅默默思念時,或翹首盼望悄然等待時,或在暗自神傷整理思緒時,或當垂頭靜氣回想時,或驀然回首期盼時,或當仰望天空冥想時,或輾轉側身傷感時……這些相關的情景情懷,特別是"靜態"之美,總會不禁讓人咀嚼、回味。

近作《素影》、《沁》、《獨角戲》等系列作品有某些相似的特點。這些作品讓長久沈積的一種靜謐與孤獨的心境得以詮釋,敞開心靈,直面自我,展現多變而複雜的心底世界,對當下流行樣式進行了自我解讀和實踐。我所做的藝術手法的嘗試,便是期望自己在構圖、色彩、造型的主觀處理上有突破性的轉變,如在造型上凸顯強烈的構成方式,更加凸顯"形"的趣味性,但並未打破形的界限,同時追求藝術形式奇趣,背景更側重於簡潔的幾何築構形態;色彩上或在同色中找對比,或在對比色中找和諧,多用偏冷色調,特別是《素影》系列。心理學證實,青綠色這類冷色調會讓人感到安靜,白色令人感到純淨淒清,這與我所期望表現的靜韻相吻合,這類作品更像是自我抒懷。

在《素影》系列中，我用憂鬱的藍色營造某種靜謐的孤獨，試圖將畫面中的女性演變成精神的象徵，印證阿莫多瓦(Pedro Almodóvar Caballero，1951)的影片《悄悄告訴她》中主人公那份深層的默默的執著、熱愛和真實的精神內核。畫中的女性已不再純粹是某一具體的形象，而是某種唯美、感傷寂寥、柔情抑或是剪不斷、理還亂的情愫代言，大場面的構成使畫面變得更加純粹，以期從中滲透出幽雅嚴靜的氣息。

《沁》系列是尼泊爾歸來後的創作，這個系列一共四張，在尼泊爾旅遊時買了幾本畫冊，愛不釋手，深深被它那精緻線條、濃烈色彩、精美圖案、絕妙構成吸引，徹夜不能寐，最終畫出了極富裝飾性、意味性、形式感較強的畫面。我精心經營畫面構成，同時在色彩等方面做出了大膽嘗試，試圖借鑒尼泊爾鮮艷濃烈的顏色、紋樣，歸整、簡化人物造型，平面化處理畫面，創設既具現代氣息又有異域格調的畫面氛圍。在這一系列創作中，在作品思維深度的挖掘方面，巴爾蒂斯(Balthus，1908-2001)所表現的某些隱藏在畫面背後不可言喻的事物真實性給了我許靈感。

《獨角戲》系列是真實心境的自然流露，我用詩性的語言、唯美的形象、有意味的肢體形態來表現女性那難以言說的孤獨、冷靜、自持與雄辯，鮮活有力的生命跡象，獨屬於女性的敏感與柔情，期望營造出「比日常生活更微妙更深厚的意味」。每個人都有一種獨特的對待生命的態度和面對世界的方式，並不時會穿透現實生活的表層，進入個人和世界深處的思考，在營造畫面的同時更像在剖析自我。畫中女孩在碩大的舞台上，輕歌曼舞，展示非凡魅力。這是一個自信、獨立的女性縮影，是一個歷練後破繭而出的孤傲！試圖以個性化的穩定圖式顯出寧靜而崇高的境界，追求博大的形而上的精神；追求單純、明朗、空寂的畫面效果。

「蟬噪林愈靜，鳥鳴山更幽」，這些畫中人物的靜謐之美是相對的，並不只是在於外在的恬靜，而更在於與這一態勢相關聯的內心深處的思緒與心理活動。「梨花院落溶溶月，柳絮池塘淡淡風。」寂為至美，靜謐之美是永恆的。

近期創作只是一般意義上的嘗試，北宋郭熙《林泉高致·山水訓》中所描述的古代畫家進行藝術創作前的赤誠心境令我神往，「凡落筆之日，必明窗淨几，焚香左右，精筆妙墨，盥手滌硯，如見大賓，必神閒意定，然後為之」。致虛守靜，在恬淡、平和中進行自我思考與反窺、冥想。在這些作品中，我以盡靜之心捕捉、贊嘆女性的獨特靜謐之美，畫面努力呈現的是排除一切喧囂浮華的、沈靜、清澈、敏銳的心靈氣息。

但是，正如張彥遠所講：「夫運思揮毫，自以為畫，則愈失於畫矣」，在現實的煩躁生活中，我越是努力闡釋與表現這種美，也越有可能適得其反。因為生命與精神層面的「澄懷觀道」，需靜心審象，「目不見絹素，手不知筆墨」，才能嗅得傳統繪畫那悠然意遠又怡然自足的自然氣息，才能創造出具有時代精神而蘊含更深更美意境的作品。

李傳真

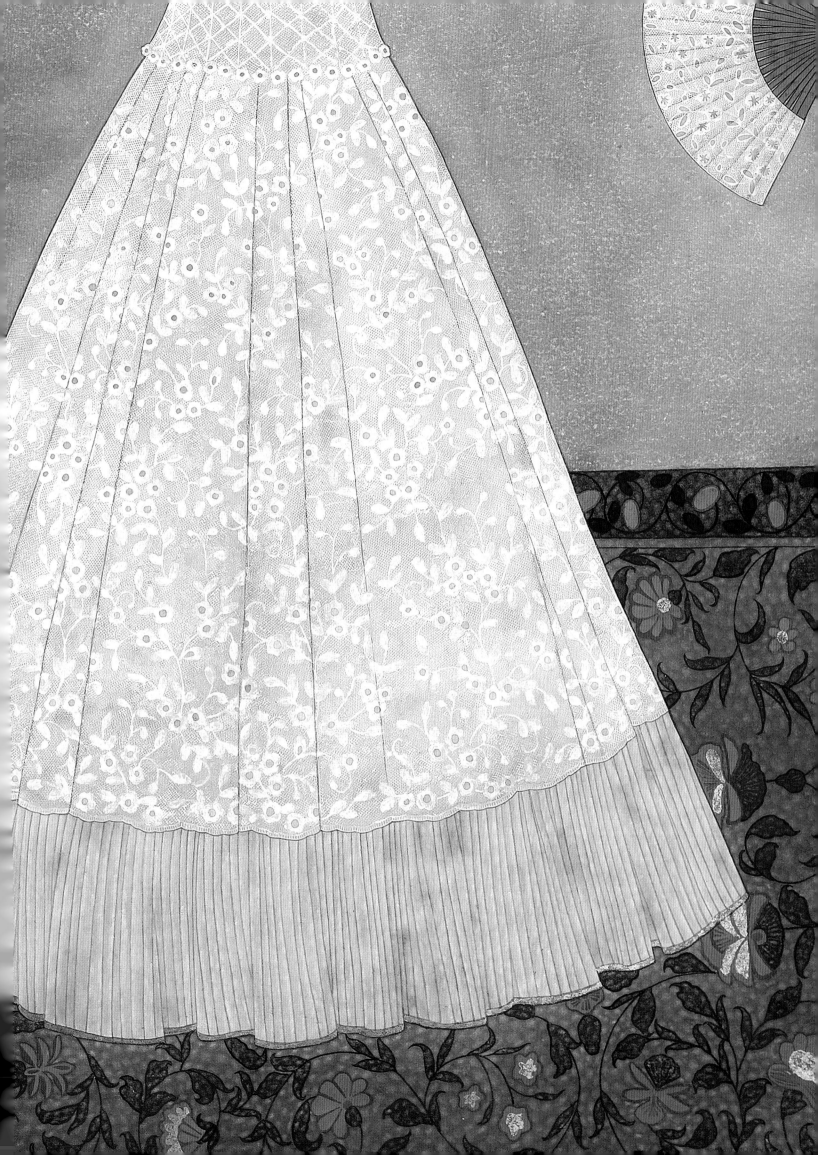

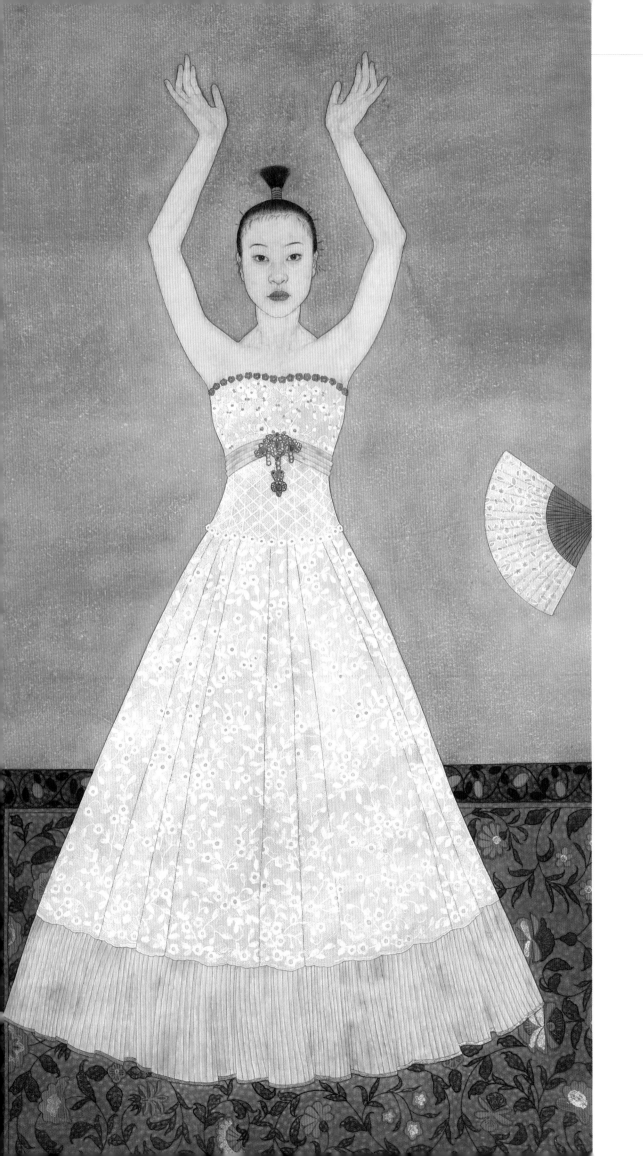

獨角戲系列之三
168 cm×92 cm 2010年

模特兒照片

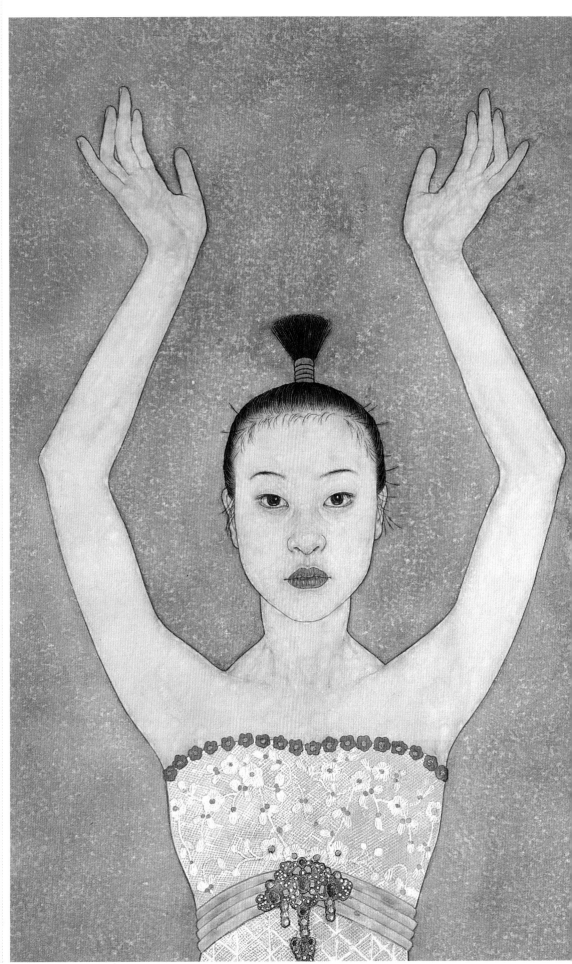

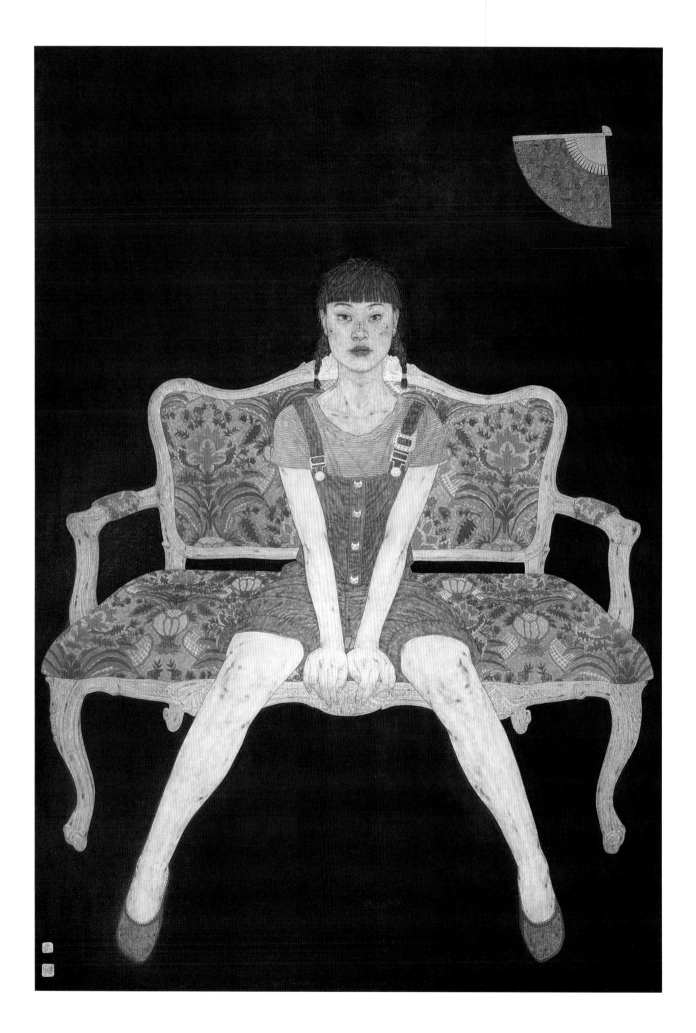

模特兒照片

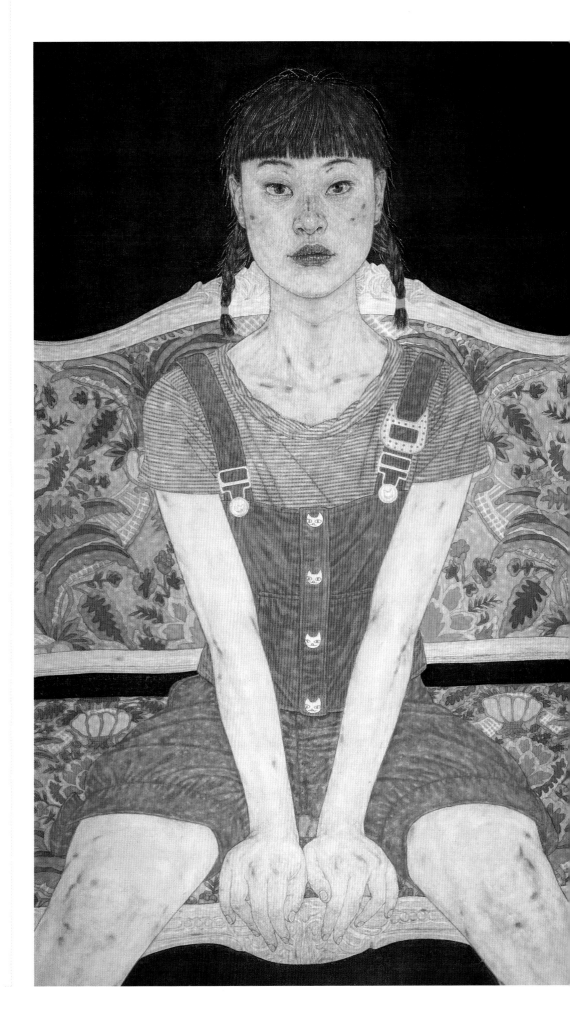

←
獨角戲系列之四
168 cm×92 cm　2010年

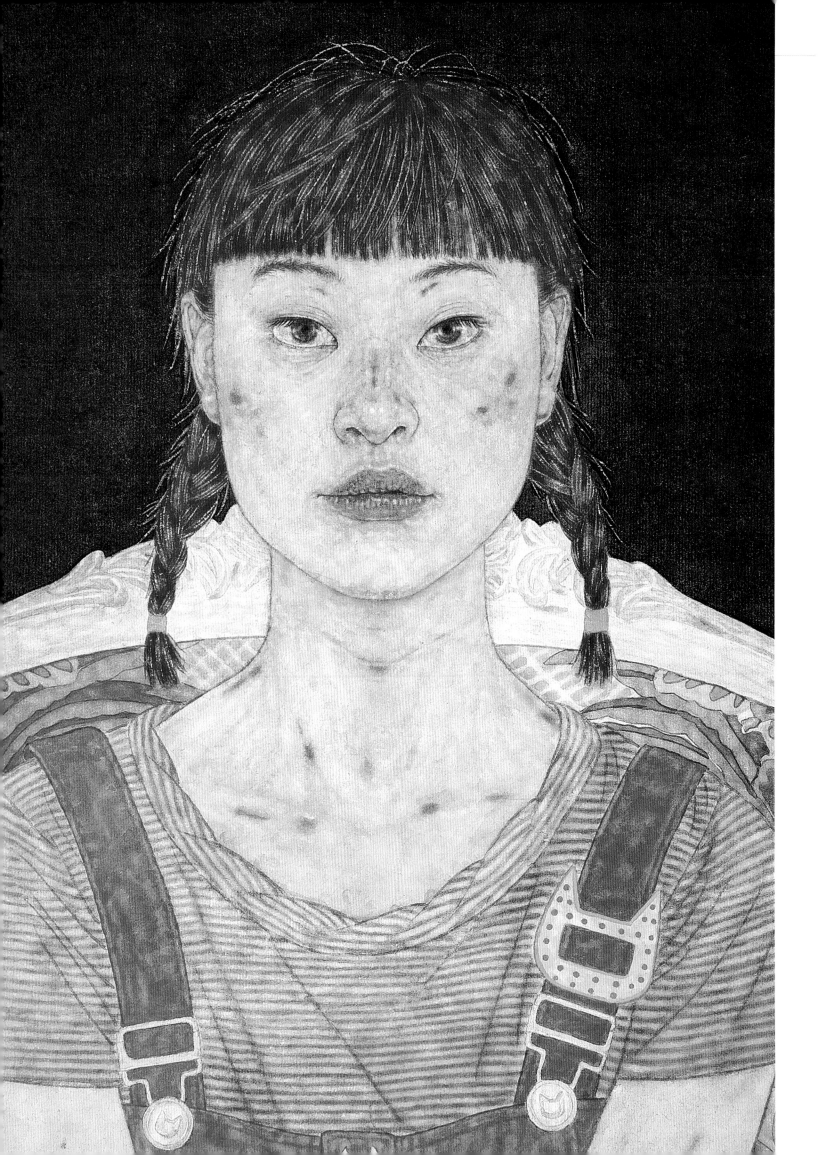

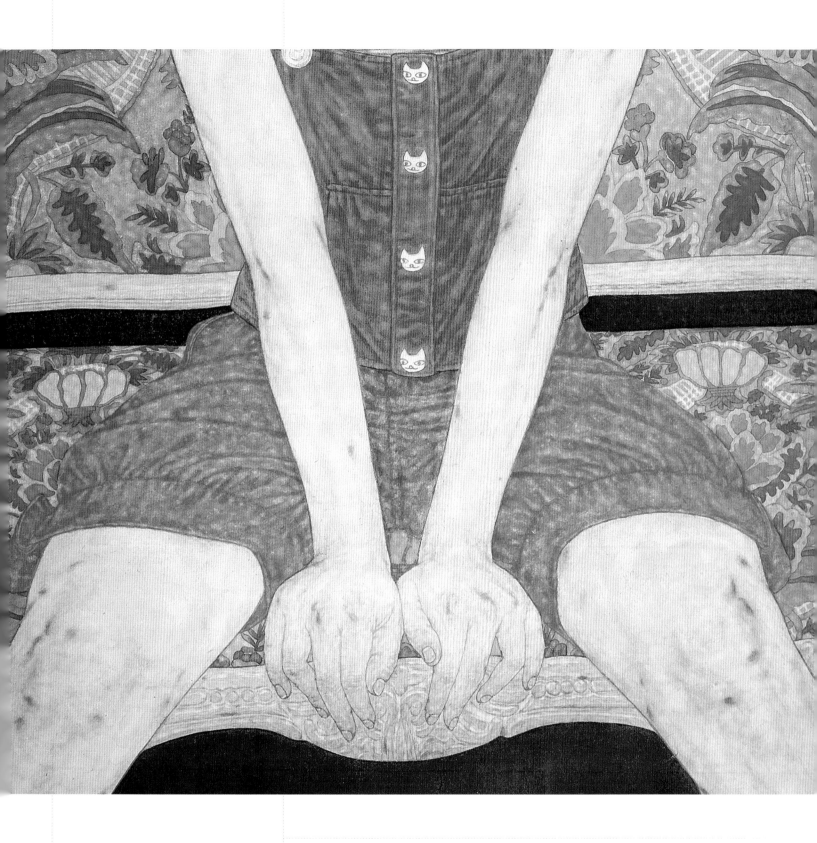

技法 1　寫意用筆

　　我追求的不是工筆畫常用的三礬九染，而是一種比較隨性地塑造了帶有寫意精神的用筆，特別是在線上面，我不是傳統工筆畫的白描線條，然後加渲染，而是用以色含墨之筆通過多次的積墨擠壓而成的，在虛虛實實、實實虛虛中達到厚實的效果，使得整個畫面昏暗統一，形成＂群雕美＂。

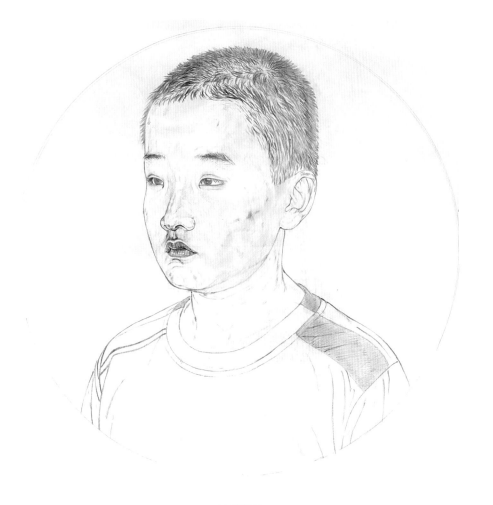

模特兒照片

技法 2　結構畫法

　　肖像畫是決定一個人物畫家優劣的關鍵，要想使一幅平板的肖像畫具有藝術性實在不易。我經常嘗試用不同的表現手法，此幅小孩肖像試圖圍繞結構依次層層暈染，把頭部骨骼、肌肉全部貫穿起來，平鋪直敘，使其平面化，但重點是一定要自始至終強化五官，重點刻畫，在關鍵的骨點多次用色暈染，最後提線。難點在於瞭解頭部骨骼肌肉，因此要好好研究解剖。

男孩肖像　33.5 cm×33.5 cm

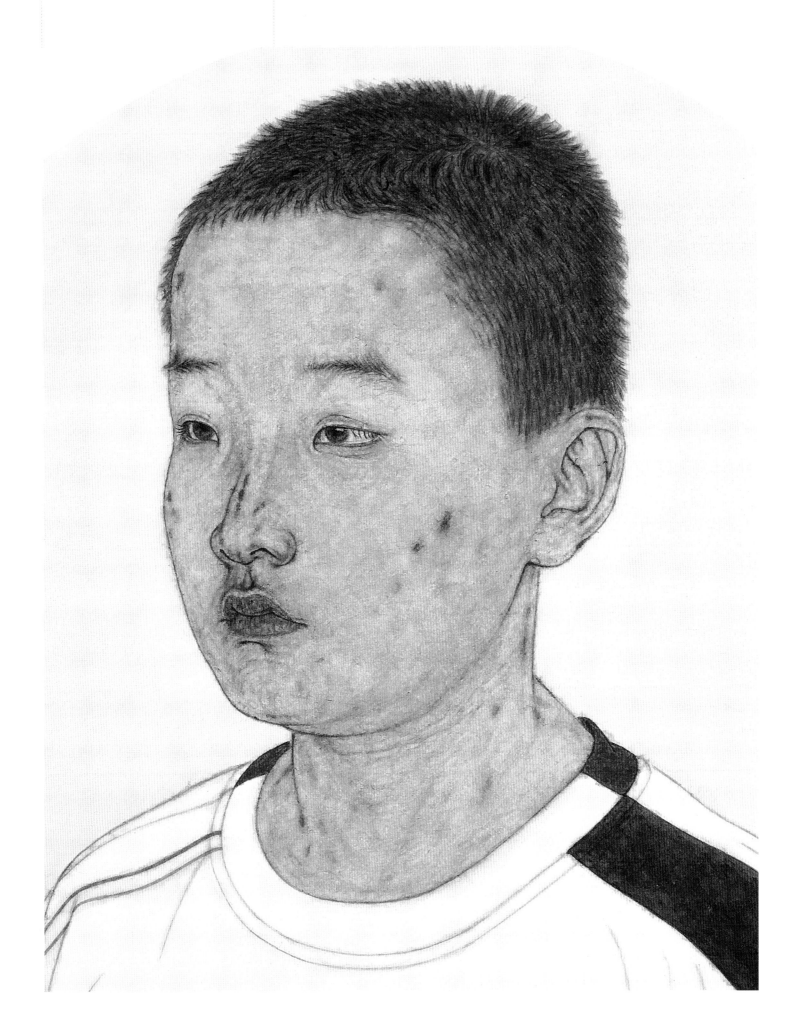

試著對臨油畫的優秀作品,把頭部結
構串聯起來刻畫,不乏是一種很好的借鑒方
法。

↑ 自畫像系列之一　38 cm×30 cm　2004年

↑ 自畫像系列之三 38 cm×30 cm 2004年

技法 3 揉紙法

把熟宣打濕後用手捏,造成漏礬,再在紙的背面上重色,顏色透過紙面滲透到正面形成紋路,這是學習借鑑唐勇力老師的技法。

↑ **肖像系列之一** 33.5 cm×33.5 cm 2009年

技法4 改造形體

　　在創作中，我一手伸向傳統，一手伸向西方，我借用了西方的素描造型、平面構成、空氣透視、色性冷暖等技法和規律，加以改造融化。這種美顯現在他們的形象、形體和他們的眼睛、鼻孔、嘴角的外形曲線之中，形被提升到了一個前所未有的高度，雖然所採擷的形象並不完全符合我要表達的審美特點，但每個人物的動態、神態、服飾等無一不浸透我的良苦用心，男青年把整個外形加寬，顯其壯悍，女青年整個外形加豐滿圓潤，顯其敦實。

模特兒照片

↑ 素影系列之一 54 cm×54 cm 2009年

《工棚》

　　畫《工棚》歷時二年，其間有太多的感覺、太多的衝動不能釋懷。畫完《工棚》，如久旱逢甘露，積累的想法全部宣洩。《素影》較以前更重視形體外輪廓的處理，減弱過多的自然轉折來保持外輪廓的整體性和明晰性，將形體外形統一在一個大的連貫走勢中，是我對畫面的一種試驗和探索，也許不成熟，但有想法就好！這對我畫民工也起到推波助瀾的效果。我是一個愛吸納，愛折騰的人。這兩組系列是在我極端亢奮下一揮而就的。

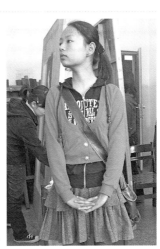

模特兒照片

↑ 素影系列之二 54 cm×54 cm 2009年

技法五 提煉淨化

我試圖保持一個良好的創作心態和精神狀態，這心態要清、要靜、要潔、要寂寞，
作畫應為內在的需要，創作的過程即物我感悟，心靈全部投入的過程，基於此，在形象
選擇上應注重形體的整一性和處理上的內存控制力；在形式技巧運用上減弱技術因素的
獨立性，增強造型語言的精神含量。大小、黑白、動靜、曲直、濃淡、冷暖、隱露的關
係把複雜的客觀現實經過篩選、淨化，提煉為擁有純淨精神空間的畫面，我採用了帶有
一點兒製作方式的表現手段，緩慢地、細細地、認真地、耐心地完成一幅作品。

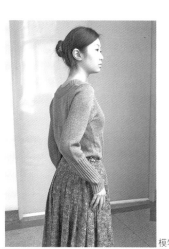

模特兒照片

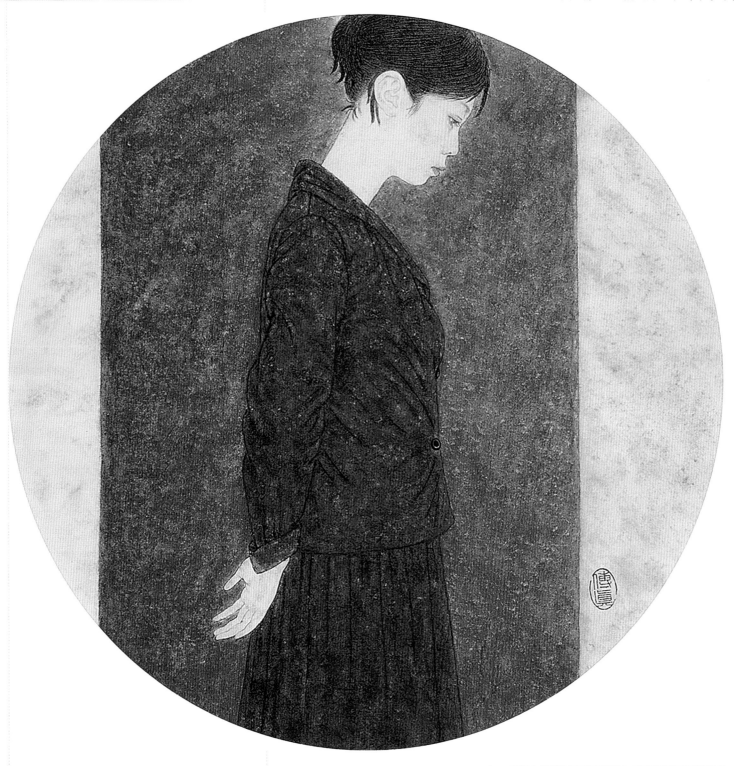

↑ **素影系列之三** 54 cm×54 cm 2009年

技法6 撞色法

　　用天藍、鈷藍、群青、普魯士藍調適，讓彩色相互衝撞，自然形成微妙、天然的肌理效果，再依次用墨加普蘭、青蓮隨性提線、暈染，畫面重要的是整體把控，色調的整體性、黑白灰的控制是關鍵，有時也用砂紙打磨，隨心所欲，這幾幅藍調一天一張，折騰畫面的過程其樂無窮。

模特兒照片

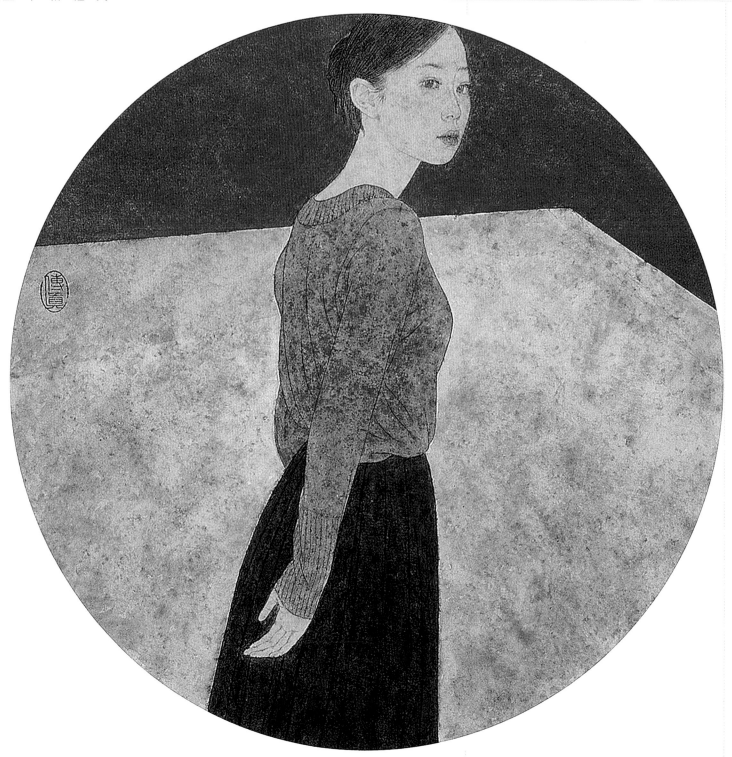

模特兒照片

嘗試在大面積藍色調中適當搭
配一點兒橙色對比色，畫面還蠻好看
的，我喜歡。

素影系列之四　54 cm×54 cm　2009年

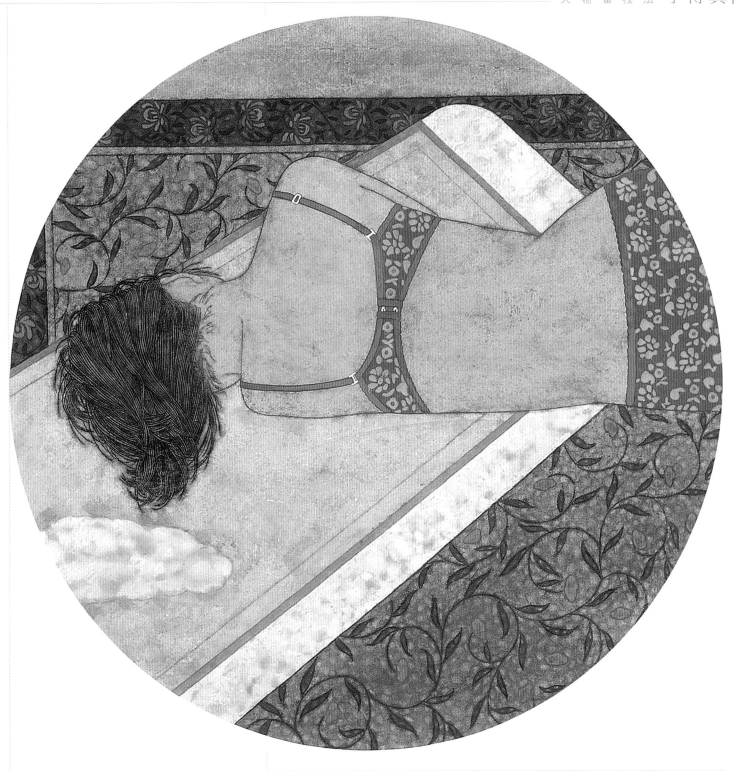

嘗試用紅灰與綠灰兩種補
色來作畫，也有意想不到的效
果。

↑沁系列之二　55 cm×55 cm　2009年

模特兒照片

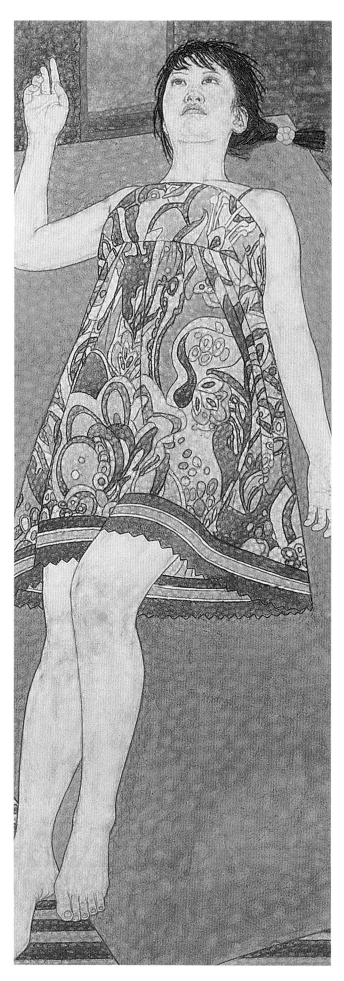

沁系列之四
103 cm×34 cm　2009年

技法7　點染法

如何擺模特兒，浸透著作畫者的心智，模特兒姿態、服飾、髮飾、一舉一動、一招一式都要精心醞釀，這是作畫的第一步。另外，如何使畫面具有形式感、構成、色彩、表現方法等因素缺一不可，此幅畫藍橙對比色調，純粹用點染法一氣呵成，層層點染，這幅畫也是我速戰速決的戰利品。

模特兒照片

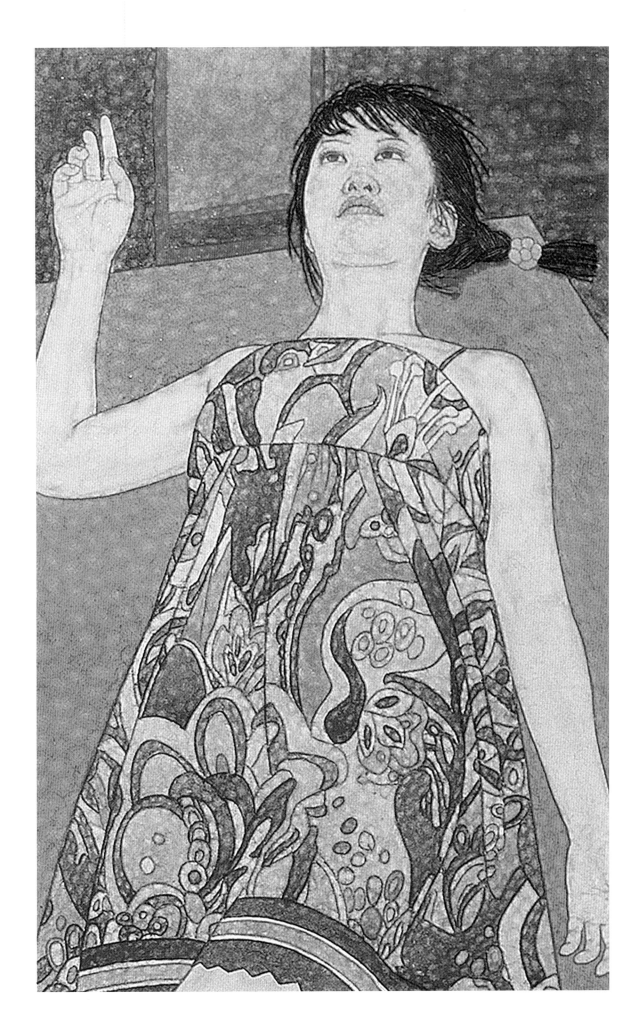

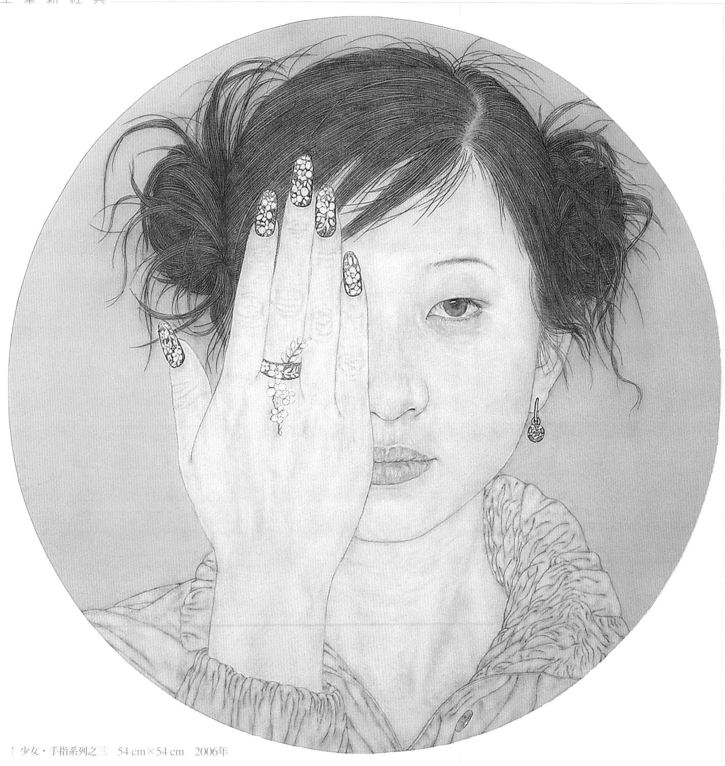

↑ 少女·手指系列之三　54 cm×54 cm　2006年

技法8　變調

變調是我常用的一種方法，怎樣使臉上有白、淡
而細節豐富，怎樣使各部分顏色能組成和諧的變奏
曲，多看一些設計類色譜書，能獲益匪淺。

一

人體之·　134 cm×90 cm　2009年

嘗試著讓畫面構建一種簡潔、單純的形
式美感，不知能否納入你的眼簾。

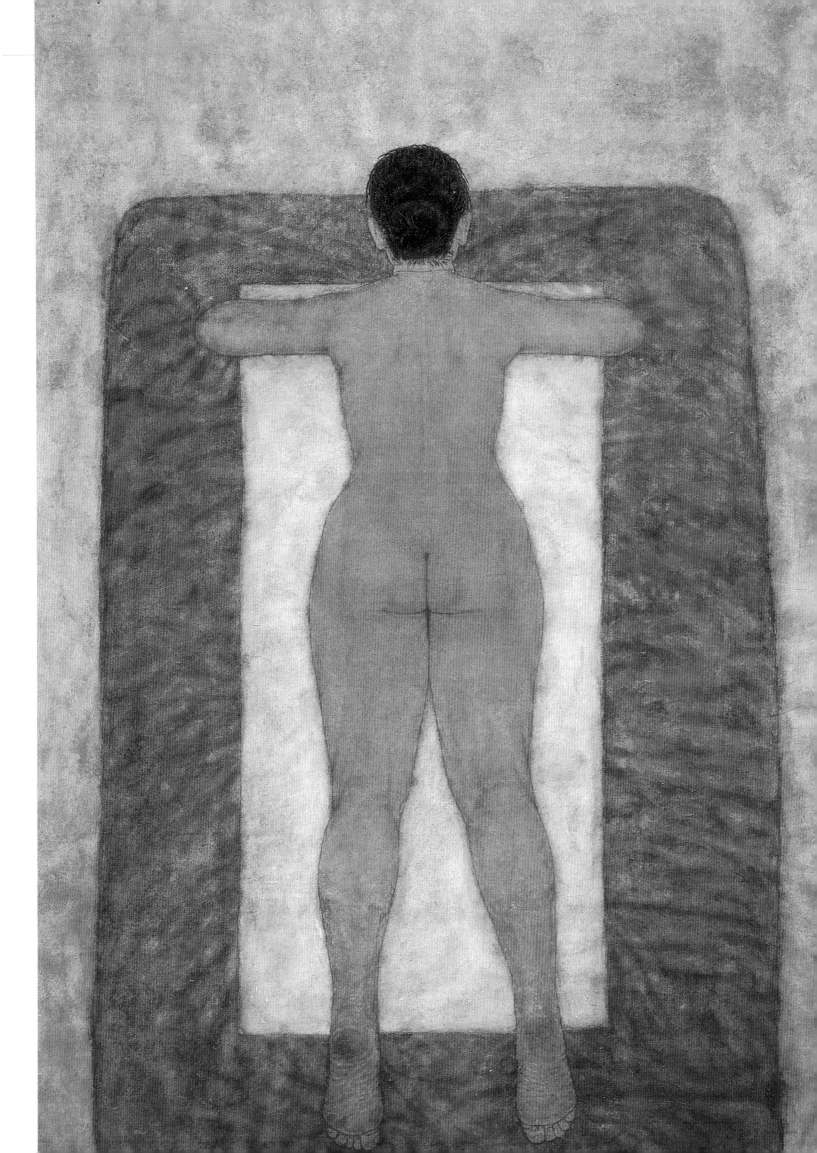

王冠軍

1976年生於黑龍江望奎。1998年考入中央美術學院中國畫系，2002年本科畢業獲學士學位。
2006年研究生畢業獲碩士學位，現為北京畫院畫家，國家一級美術師，中國美術家協會會員，中國
工筆畫學會理事，北京工筆重彩畫會理事。

2001年獲"黃賓虹獎全國藝術家作品展"銅獎。
2002年獲"全國第五屆工筆畫大展"金獎。
2002年畢業創作獲岡松家族一等獎學金。
2003年獲"第二屆全國中國畫展"銅獎。
2003年獲"微觀與精緻——首屆中國工筆重彩小幅作品藝術展"金獎。
2004年獲"第十屆全國美術作品展"銅獎。
2004年獲"星碧杯全國藝術院校青年教師優秀中國畫作品展"銅獎。
2008年獲"第三屆中國北京國際美術雙年展"中國青年藝術家作品獎。
2008年獲"第三屆全國青年美術作品展"優秀獎。
2009年獲"第十一屆全國美術作品展"優秀獎。

無論是描、畫還是寫，藝術創作的過程原本就是一個運用技法去傳達畫家的所思所想的過程。

王冠軍的作品以刻畫當代都市文化中的同學少年為主要題材，他用中國傳統的工筆畫形式結合個人在技法上的創新，塑造了許多當代青春文化的符號和表徵，為後代留下了一份屬於我們這個時代的鮮活視覺印跡，而這一切，恰恰通過以往被認為是無法表達現實題材和當代題材的中國畫的形式呈現出來的。在今天，王冠軍的工筆人物已經成了當代青年藝術家中間一個傑出的象徵，更成為許許多多同輩或者比他更年輕的青年藝術家取法的對象和爭相仿效的符號。而這一切並非王冠軍有意為之，他僅僅是在一條符合自身藝術性格的道路上順其自然地表現自己的內心獨白、順理成章地表達出自己性格中深層的那種青春的氣質和自然的理想。

一位藝術家，能夠取得個體意義上的突破已經著實不易，而在不經意之間引領整個當代工筆人物畫創作的風尚，乃至主導當代青年藝術家創造的潮流的卻還並不多見。並且，當代工筆人物畫的"王冠軍風"並不是藝術家有意建立和打造的類似於英國"YBA"那樣的青年藝術團體或者流派，而僅僅是憑着個人突出的藝術特色和繪畫風格而自發形成的一種"流行畫風"。從"畫風"開創的意義上來看，王冠軍的藝術創新在藝術史上的意義，很可能超過許多技法純熟、才能平庸的當代畫家。這足以讓王冠軍的藝術在日後撰寫的中國當代藝術史上留下重要的痕跡。

節選自杭師《讀王冠軍的工筆畫》

「少年游系列・聲聲慢　140 cm×90 cm　紙本　2008年

少年游系列·踏雲行　140 cm×90 cm　紙本　2009年

《錦瑟華年系列·今夜不回家》 290cm×190cm 紙本 2011年

《錦瑟華年系列·多雨季節》 290 cm×190 cm 紙本 2007年

隨筆十八則

—

現代中國繪畫中的"寫實"並非是對自然的簡單模擬。

在繼承前人優秀傳統的同時，合理地借鑒和吸收外來藝術，以自然為師，在客觀物象中獲取靈感進行創作。繼承傳統而又有別於傳統，吸收外來藝術而又區別於外來藝術，來源於生活而又高於生活，我想，這不失為一種可行的方法。

當然，各個畫家的情況不盡相同，就是同一畫家，在不同時期的創作觀念和方法也要分別對待，不應一概而論。

二

繼承不見得非要全盤接受，彼時的真理可能是此時的謬誤，因此要有所過濾，擇其精而去其糙，同時還要有開放的心態。只談繼

承不談發揚，再好的藝術形式也會逐漸萎縮。辯證地繼承、包容、兼收並蓄才能壯大、發展。比如京劇，它的形成過程就是最好的例子，可惜藝術家們在繼承的過程中卻出現了上述問題，一字一句、一招一式都要講出處、問淵源，亦步亦趨、拘泥成法，不敢越雷池一步。太多的程式把學藝之人牢牢地套住，最終規矩尚不能學全，還提甚麼創新和發展？如果繼續這樣抱殘守缺，再怎麼搶救它也無法擺脫進入博物館的命運。

　　"物競天擇，適者生存"這是事物發展的自然規律，繪畫也不例外。時代在發展、在進步，新生事物在不斷湧現，我們既不能回避，亦不能對新鮮事物視而不見，更不該套用傳統理論去審視當代，優勝而劣汰，新生事物的出現必然帶來藝術的發展和創新。

<div align="center">三</div>

　　傳統中國繪畫注重意的傳達，筆墨是被賦予了性情和寓意的，有感而發地抒寫胸中之氣。然而古人的感受不是我們的感受，古人

的忏情亦不是我們的忏情，因此這不是我們
可以學來或抄來的，後繼者卻往往抓不住其
中要義，追求個性卻往往在因襲模仿中丟失
了個性。

我們要繼承的不僅是古人的筆墨，更
為重要的是學習古人如何以筆墨來傳達性情
的規律和方法。

四

豐子愷先生在〈中國畫與西洋畫的比
較區別〉一文中，分別對比了中西繪畫的五
個不同點，通過造型、透視、解剖、背景、
題材五個方面的對比，總結出西洋畫不及中
國畫精深。在他的論述中，西洋畫的觀察與
表現並不高級，不重體積、不重透視、不重
解剖、不重背景的中國畫才能做到趣味高
遠、意蘊精深。但在質感、厚度、體量感、
色調、視覺衝擊力等方面沒做對比。讀過這
篇文章之後我有兩個疑問：第一，東西方繪
畫之間有哪些可比性？第二，是應該站在一
個客觀的角度去對比東西方繪畫還是以中國
繪畫作為標準來衡量西方繪畫？

五

"逸筆草草"也好，"聊以自娛"也
罷，傳統文人畫確實在以筆墨韻味取代造型
原則這方面取得了驕人的成績，作為一種選
擇來看是應該予以肯定的，在多元開放的今
天，繼續這一選擇亦沒有任何問題。只是講
求形似就只能"見與兒童鄰"，這種說法未
免偏頗。

六

在院體畫被貶斥為工匠手中的皮相筆
墨之時，傳統文人畫的興起，限制並降低了
中國繪畫的造型能力和對現實的關注，畫家
們所追求的高簡空虛忽視了對造型能力的訓
練和提高，大大削弱了中國繪畫的寫實與反
映現實的能力，寫實技巧的研究停滯不前。
這導致了人物畫的衰落，在數百年的時間裡

把中國繪畫引入單一化的胡同，這是傳統文人畫的另一面。我們在肯定其獨特的審美價值和輝煌成就的同時，在這一點上我們需要有一個理性思辨的認識。

七

形與神之間並無衝突也無矛盾，何以不能兼具？若既有形似又可傳神，何樂而不為？逸、神、妙、能四品中能品為最下，試想連最低一層的能品都未達到，何以到達逸品這樣遙不可及的高度，這種片面的、玄而又玄的理論實在匪夷所思。若既有形似又可傳神，又該列為哪一品呢？

八

豐富不等於煩瑣，單純不等於簡單。

九

毋庸諱言，現在的評論對"製作"的態度，把技法的運用稱為"製作"基本是持否定態度，這其中帶有一定貶低的色彩。然而，無論是描、畫還是寫，繪畫的過程原本就是一個運用技法的過程，過程與結果是手段和目的的關係，沒有過程怎麼會有結果，這是一個極其簡單的邏輯。試想，若不通過精細而繁複的製作，我們如何得見《千里江山圖》那斑斕而絢爛的色彩？無論工寫，無論傳達何種理念或表現何種意境，都得通過"製作"來實現。在徐渭的許多作品中，膠水使得淋灕酣暢的墨色更富於變化，難道膠水的運用不算是"製作"嗎？即便大寫意也是如此，僅是方式不同、程度不同而已。

"製作"並沒有任何問題，問題在於如何"製作"和"製作"到甚麼程度，這既是能力的問題，也是經驗和修養的問題。而不在於"製作"本身。

十

我們一直在崇尚意境和高度，卻往往對作品中的思想內涵視而不見，只看到技法而無其他，這既是觀者的不幸，更是畫者的悲哀。

十一

畫風精細一直為傳統文人畫家所垢病。高簡、凝練是傳統文人畫的追求，這也是宣紙和筆墨的特性等諸多因素所決定的，所以刪繁就簡是傳統文人畫的明智選擇。但眾所周知，中國古代繪畫中的精細之作不勝枚舉，在許多宋人繪畫作品中，方寸之間精微傳神，尺幅萬象，那是中國繪畫的高峰時期，因此否定精細便是否定兩宋的輝煌。我們不能拿文人畫的標準來衡量院體畫，就像不能拿院體畫的標準來衡量文人畫一樣。

相較於宋畫而言，今人繪畫的精細並非過度，而是不夠。

十二

以今人的眼光審視院體畫或傳統文人畫，當有一番客觀評價才是。繁與簡皆美，虛與實皆妙。繁而不瑣、簡而不缺、虛而不空、實而不塞即可，美的形式原本多樣。

十三

藝術創作是一件嚴肅而艱苦的事情，九朽一罷實為實踐者的甘苦之言。即便是率性而為的逸筆草草，也需要曠日持久的艱苦訓練才能達到。

十四

人們總說當世沒有大師。"其真無馬耶？其真不知馬也！"何家英的作品讓我想起了先賢的感嘆！

我們並不缺少大師，我們缺少的是判斷和發現。古往今來，被埋沒的"千里馬"數不勝數，可他們卻多是百年之後才被"伯樂"們看到，這應該不僅僅是厚古薄今的積習所致吧。

對那些開宗立派、將繪畫藝術向前推進的藝術家應該予以充分的肯定，讓他們在有生之年便能夠為人類社會作出更多的貢獻！

十五

平淡易懂的東西往往可以感動更多人，"和寡"未必"曲高"。

十六

西畫於我而言，只是在原有基礎上多出一種選擇，從而豐富了我的表達方式而已。

十七

現代工筆人物畫在繼承傳統繪畫經驗和繪畫觀念的同時亦應該立足於當代，從實際出發，關注現實社會，關注人物本身。從形體到精神風貌、生活狀態等各方面都可以在作品中予以恰當、充分的表現，造型觀念與技法手段應符合現代審美需要。

中國畫家不應該再回避和掩飾自身的問題，人物畫尤其如此，單靠繼承顯然力不從心，發揚、吸收和借鑒是非常必要的，西方繪畫為我們提供了非常好的契機，因此我們現在要討論的早已不是該不該向西畫學習和借鑒的問題，而是我們學得還遠遠不夠。

借鑒與吸收並非意味著要丟掉傳統中國繪畫的精髓或遺失中國畫的特質，東西方繪畫藝術的本體核心應該是共通的。至於怎樣借鑒和吸收，則要看中國畫家自己如何去把握了。

十八

優秀的作品本無所謂中西，繪畫藝術的精神內涵其實是一樣的，殊途同歸而已。

中國繪畫需要一個真正百花齊放的多元藝術文化土壤，發展的時代必然會產生新的技法形式，不斷吸收各種營養會更加壯大。

藝術本身是人類共同的財富，思辨地對待這個問題，不要陷入東方民族主義或者西方中心主義。排斥有時恰恰是一種狹隘和不自信的表現。如果站在人類文明史的高度去看這一切，很多問題根本無須爭論。

錦瑟華年系列・hello北京 290 cm×190 cm 紙本 2009年

技法 1　塑造形象

　　塑造形象的時候，我注重挖掘人物
內在的氣質、神情和心理活動。我一直
反對機械地描繪客觀物象，因此在創作
中，我基本不用模特兒，也不用照片，
也沒有甚麼參考資料，基本上是在一張
白紙上“編”出圖像。大家說我的畫
寫實，其實裡面的造型問題挺多，譬如
有時候“形”不準。發現問題後我會調
整，感覺差不多了就繼續創作。我筆下
的人物形象是從生活中細心觀察、反復
思考得來的，因此畫的時候比較主觀。
古人常講“目識心記，心摹手追”，我
基本是這樣去做的，這樣做的目的是希
望使現代工筆人物畫既具有時代氣息、
符合時代審美需要，又能夠最大限度地
保留傳統精神。我的作品雖然是現代的
圖式，但我還是盡可能地希望體現出傳
統的詩詞意境。

技法 2　以線造型

　　我一直堅持以線造型，這是我從小學國畫的時候訓練的結果，而不是為了刻意堅持甚麼。
我小時候一直臨摹李公麟、任伯年和永樂宮的作品，長期進行白描寫生訓練，因此在創作上使
用的線實際上是我自己臨摹與寫生的實踐總結。當然，線條是有局限的，不只是質感，在造型
上線也不是萬能的，比如畫人物的臉部，顴骨和顳骨怎樣去表現？正面的鼻梁和半側面的鼻梁
內側又如何用線去表現？仰視的下頜骨又如何用線去體現？如果不吸收一點兒西畫中表現結構
的辦法，我們真的很難解決這些問題。

技法 3 豐富語言

　　為了豐富表現語言，我曾經嘗試將山水畫裡面的皺法和點法引入到人物畫創作中，試圖以此使畫面更加豐富，更加貼近現代生活。創作時，我喜歡在人物的服飾上反復地皺、反復地點、反復地疊加，皺（牛仔褲）、點（地面）、洗（水洗布），我喜歡手繪的效果，一筆一筆畫出來。我曾經在一些學校給同學做過示範，他們說不好掌握，其實也沒甚麼竅門，畫了10多年，手熟而已。

孫震生

　　字雨辰，1976年生於河北唐山。2007年畢業於天津美術學院中國畫研究生班，師從何家英先生。現為北京畫院專職畫家，中國美術家協會會員。

2002年　獲全國第五屆工筆畫大展優秀獎。

2004年　獲首屆中國畫電視大賽工筆人物組金獎。

2005年　入選中國美協第十八次新人新作展；
　　　　獲"2005全國中國畫作品展"優秀獎。

2006年　入選全國第六屆工筆畫大展。

2007年　獲全國"2007百家金陵畫展"金獎。

2008年　參加"數風流人物2170中國人物畫邀請展"；
　　　　獲全國"2008造型藝術新人展"新人提名獎。

2009年　入選第全國七屆體育美展；
　　　　獲第十一屆全國美展"中國美術獎"創作獎·金獎"。

2010年　參加全國首屆現代工筆畫大展；
　　　　參加第二屆"學院·經典"全國美術院校工筆畫名家
　　　　作品展。

2011年　獲全國第四屆青年美展優秀獎。

2012年　參加"紀念延座講話"70週年全國美術作品展；
　　　　參加第五屆北京國際雙年展。

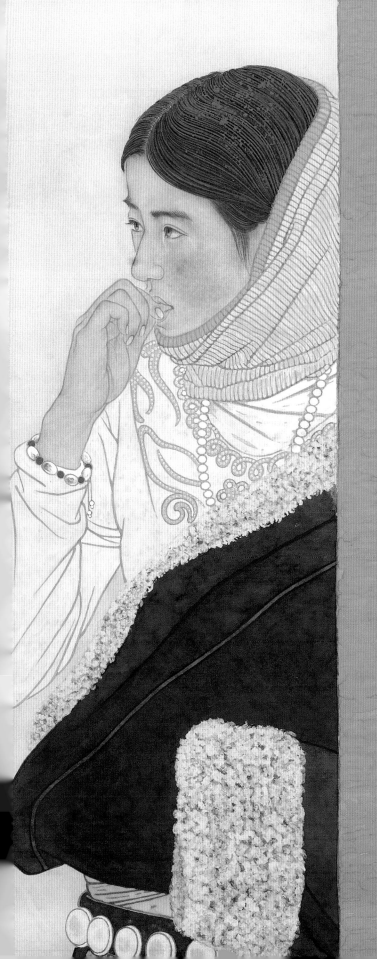

用最適合的材料，最精湛的技法表達最能啓迪人類性靈、提升人類審美的作品，將是我一生的藝術追求。

西藏——生命之源

西藏，是我神往的地方。那裡的雪山，巍峨而神聖；那裡的泉水，清澈而甘甜；那裡的藍天，能真正使人體會到天空的顏色；那裡的白雲，似乎可以抱回家，馱上孩子們飛向天堂。西藏，真正能打動我的地方，是那裡的人們。西藏的老人像雪山，西藏的少女像清泉，西藏的男人像天空，西藏的孩子像白雲。他們淳樸、善良，沒有都市人之間的那種算計與猜疑。他們熱情、好客，青稞酒與酥油茶永遠是他們招待朋友的佳品。他們對信仰的虔誠令人折服，可以幾天不吃不喝，一步一屈幾千里的山路一直拜到目的地。有的甚至在中途凍餓致死，但是頭始終朝著佛祖的方向。幾次攜伴西藏采風，對藏族人的瞭解越來越深，對他們的感情也越來越濃。作為一名畫家，抒發感情的最好方式就是手中的畫筆，構思、起稿、勾線、填色、渲染。情感的宣洩一發不可收，似乎每個藏人都有一段傳奇故事，每個藏人都是我要描繪與讚美的對象。看似平凡的人生，卻活出不平凡的人格魅力，他們的每個動作，每個眼神都勾起我創作的慾望。天然礦物色的沈穩與厚重，恰好與藏族人屬於同一種性格，壁畫中的殘破與斑駁更能體現藏族人的歲月滄桑。我的繪畫語言找到了最適合用它來描述的對象。從此，我的情感便有了依託，每一次感動都化作永恆的記憶，每一次昇華都烙上我生命的印章。

孫震生

↑ 蕊兒系列之一　（線描稿）

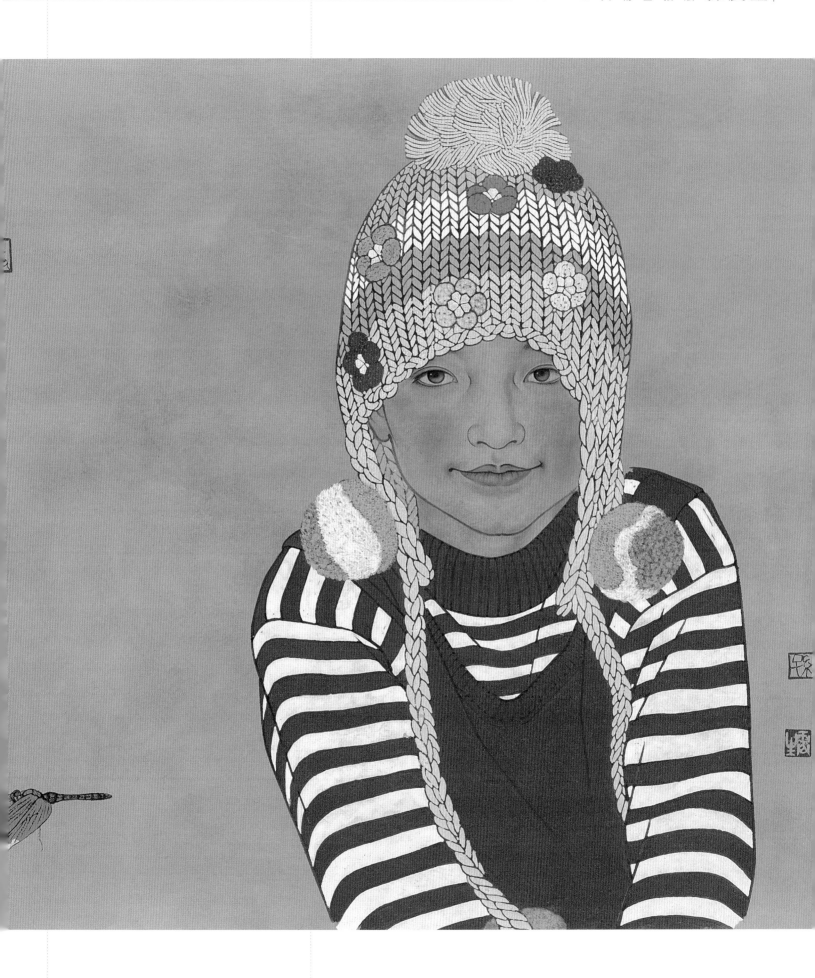

↑ 蟲兒系列之一　50 cm×50 cm　2012年

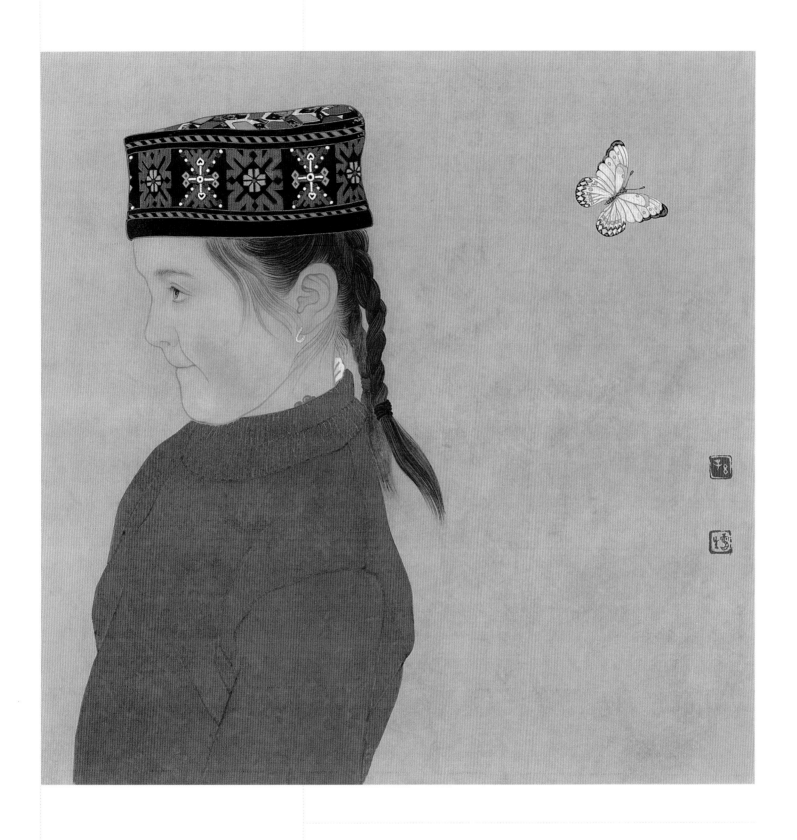

蟲兒系列之二　50 cm×50 cm　2012年

魔笛　82 cm×55 cm　線描　2012年

在新疆的20多天裡，給我印象最深的是塔什庫爾干的孩子們，他們一個個如精靈般可愛，在他們長長的睫毛下，在他們大大的眼睛裡，在他們翹翹的嘴角邊，無不充盈著天真、淳樸、善良與聰穎。我把他們與昆蟲組合，取名《蟲兒系列》，讓我們將可愛進行到底！向我們已經遠去的童年致敬！

蟲兒系列之三 （線描稿）

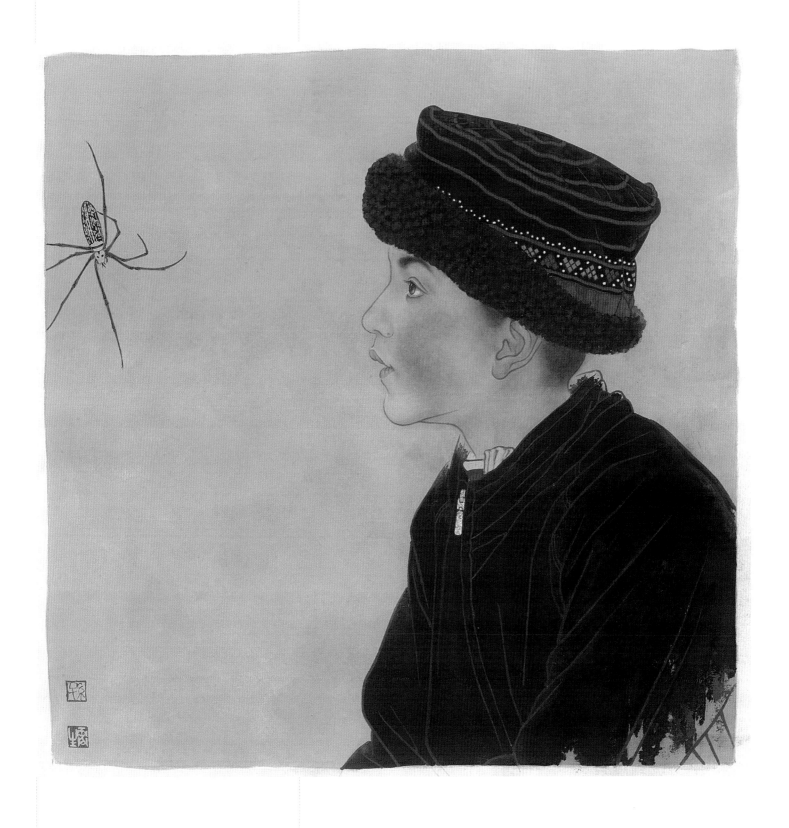

↑蟲兒系列之三　50 cm×50 cm　2012年

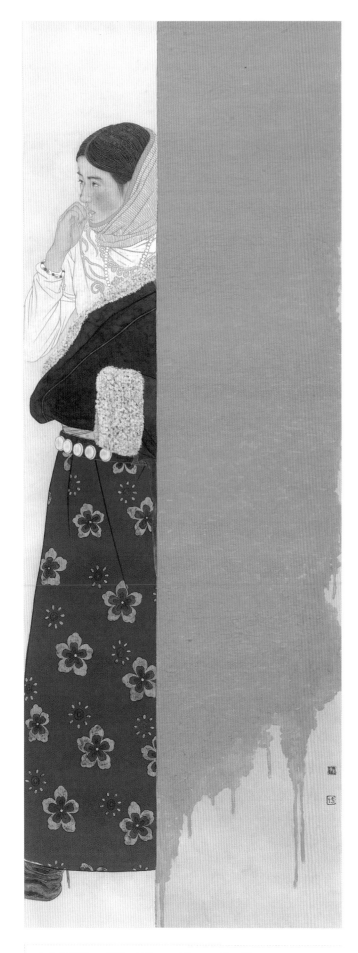

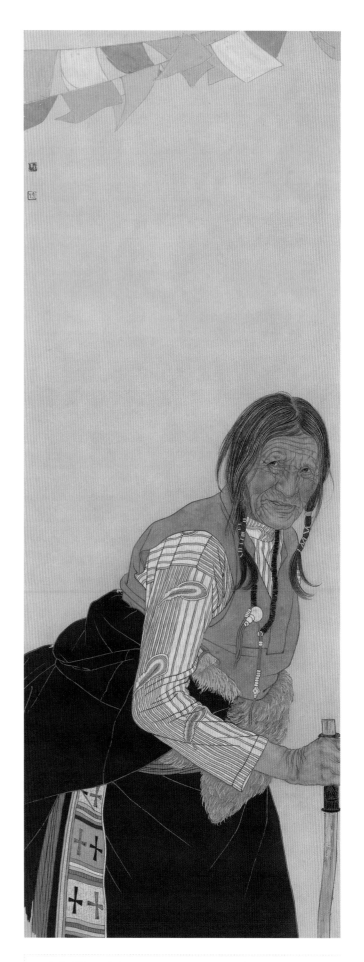

↑ 大美西藏——遲歸　158 cm×58 cm　2011年

↑ 大美西藏——古道　158 cm×58 cm　2011年

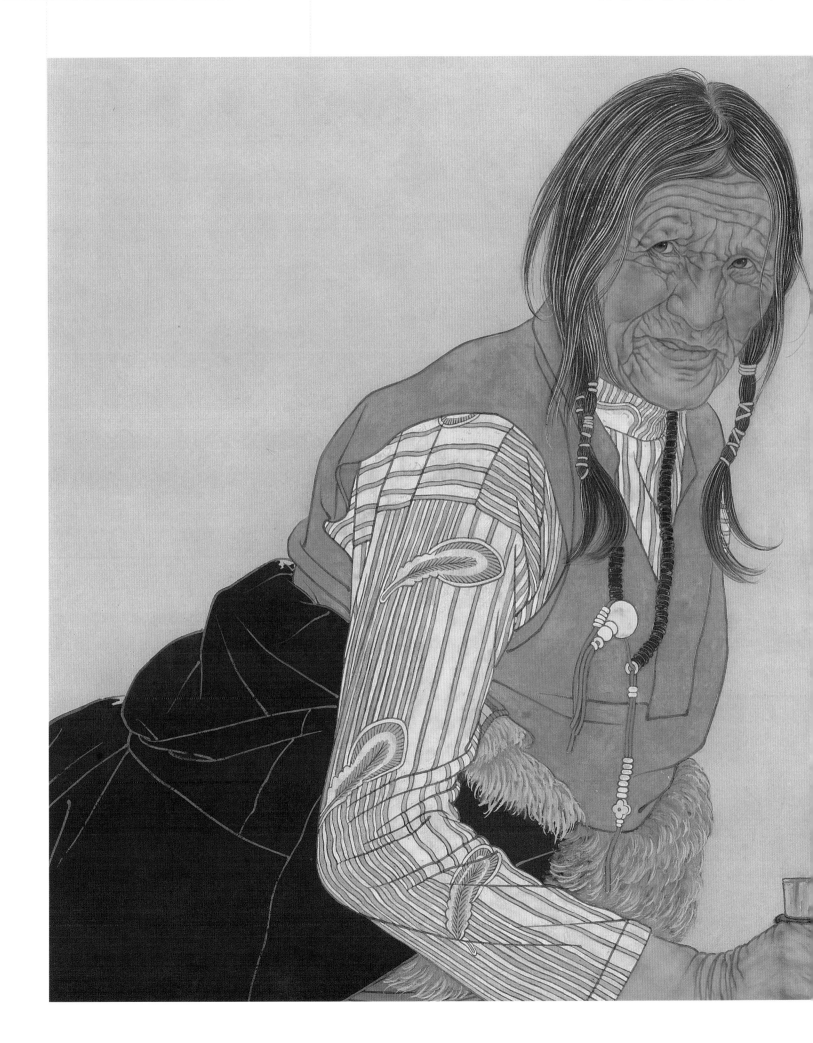

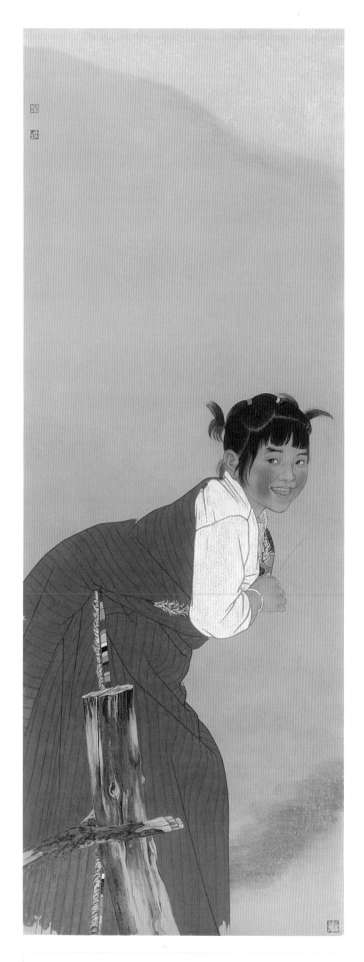

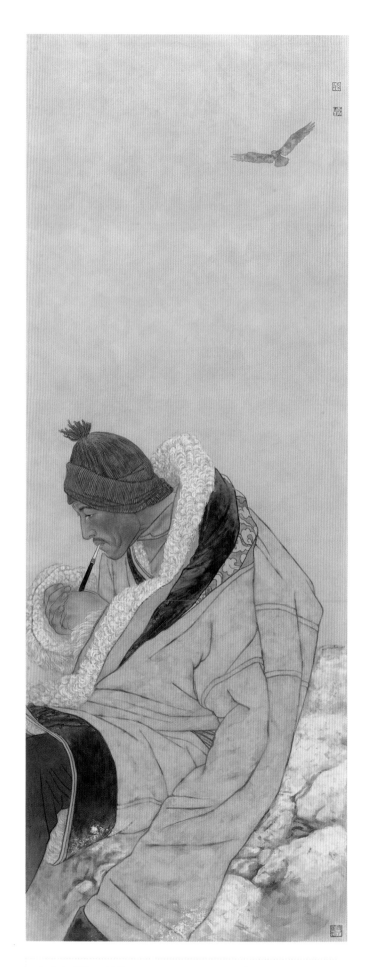

↑ 大美西藏——山風　158 cm×58 cm　2011年

↑ 大美西藏——日暮　158 cm×58 cm　2011年

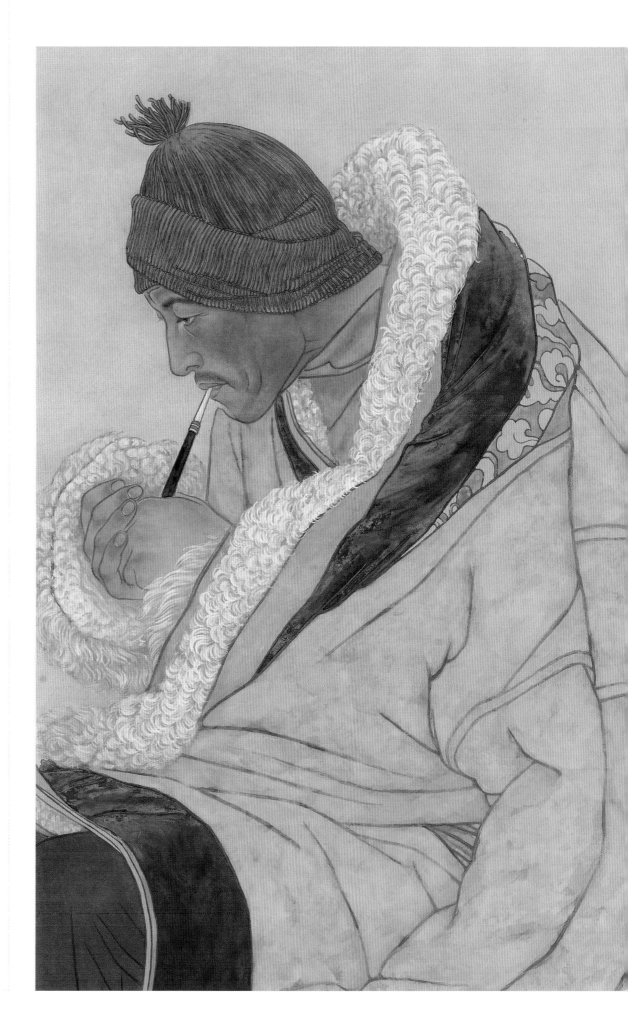

大美西藏——日暮（局部）

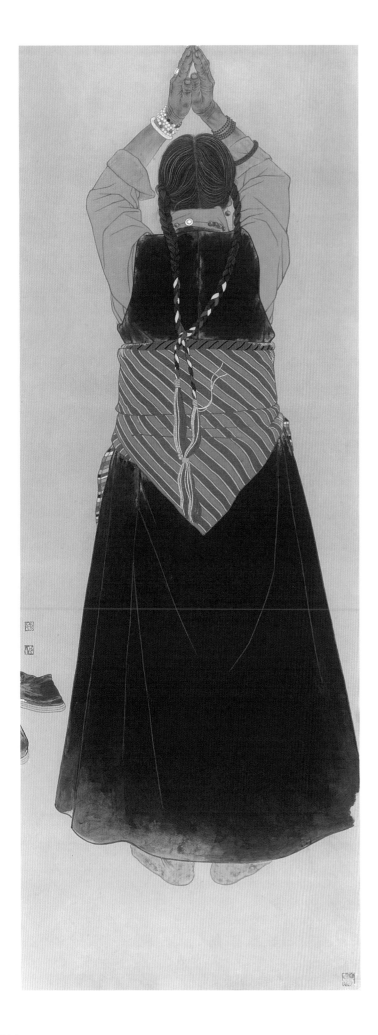

大美西藏——聖光　158 cm×58 cm
2013年　皮紙、礦物色、箔

技法 1　悉心做底

　　在作品裡，我努力將傳統的工
筆畫、壁畫、岩彩畫的元素加以融
合，傳統工筆畫中的線是必須繼承下
來的，　線是中國畫的精神所在。另
外，傳統工筆畫中對人物形象的精雕
細刻，對表情的拿捏把握，是壁畫難
以企及的。而壁畫中色彩的厚重、亮
麗、蒼潤和強烈的視覺衝擊力，傳統
絹畫又望塵莫及，再加上岩彩畫中的
用色理念和技法，便形成了這一獨特
的繪畫形式。我的作品裡幾乎用的
全是礦物色，整體追求壁畫的衝擊
力，　臉、手等細節處刷膠礬水定色、
分染。我的作品在繪制前要花很長時
間製作底色，底色製作的成功與否，
直接關係到繪畫過程是否順利，好的
底色能對畫面效果起到事半功倍的作
用。

技法 2　設色程序

　　岩彩畫的設色方法與傳統的方法基本相同，仍以膠液作為礦物色的黏合劑。由於顏色有粗細顆粒之分，在設色時，要遵循一定的程序。基底要用細顆粒的石色或水干色，越往上用的顏色顆粒越粗，這樣粗顆粒間的縫隙中便可透出下邊細顆粒的顏色，使畫面色彩豐富，層次分明，空氣感、空間感增強。反之，粗顆粒在底層，細顆粒在表層，畫面易被糊死，透不出下邊的顏色，擁堵、不透氣。另外，岩彩畫中也將傳統的燒石色、瀝粉、燒箔、貼箔等技法廣泛應用，增強畫面效果。

技法 3　色分主輔

　　古人用色有主輔之說。清朝王石泉《論著色法》云：" 有正必有輔，用丹砂宜帶胭脂，用石綠宜帶汁綠，用赭石宜帶藤黃，用墨水宜帶花青……單用則淺薄，兼用則厚潤。"只有將礦物色和植物色結合運用，用植物色襯墊礦物色，才能更好地發揮石色之美。工筆重彩中多運用此法。

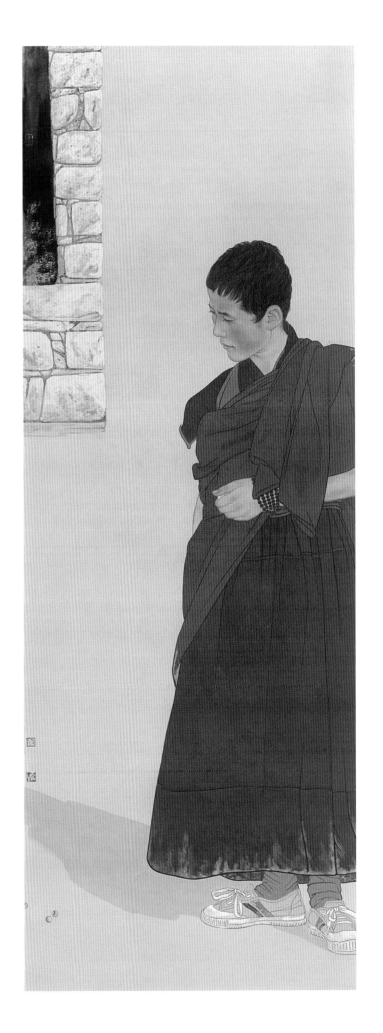

大美西藏——午後
158 cm×58 cm　2012年

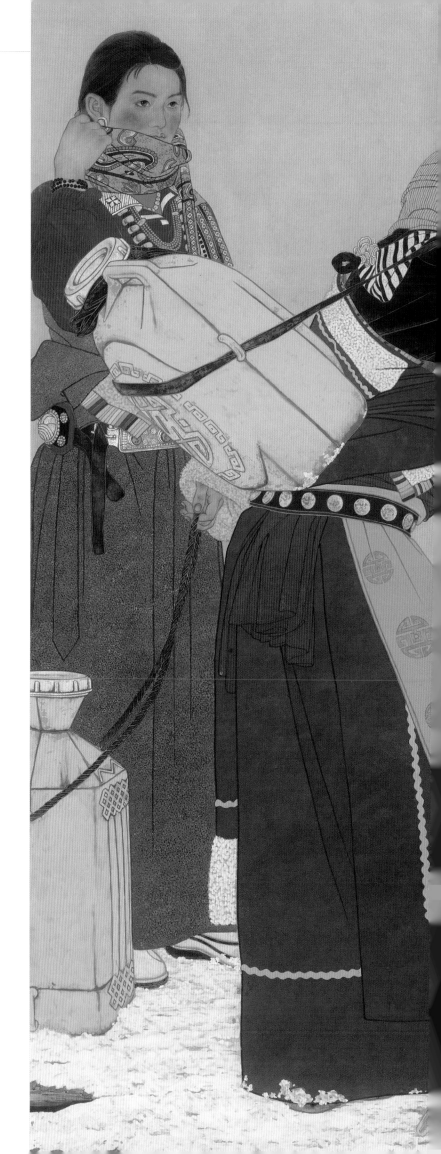

冬至　160 cm×180 cm　皮紙・礦物色・箔　2013年

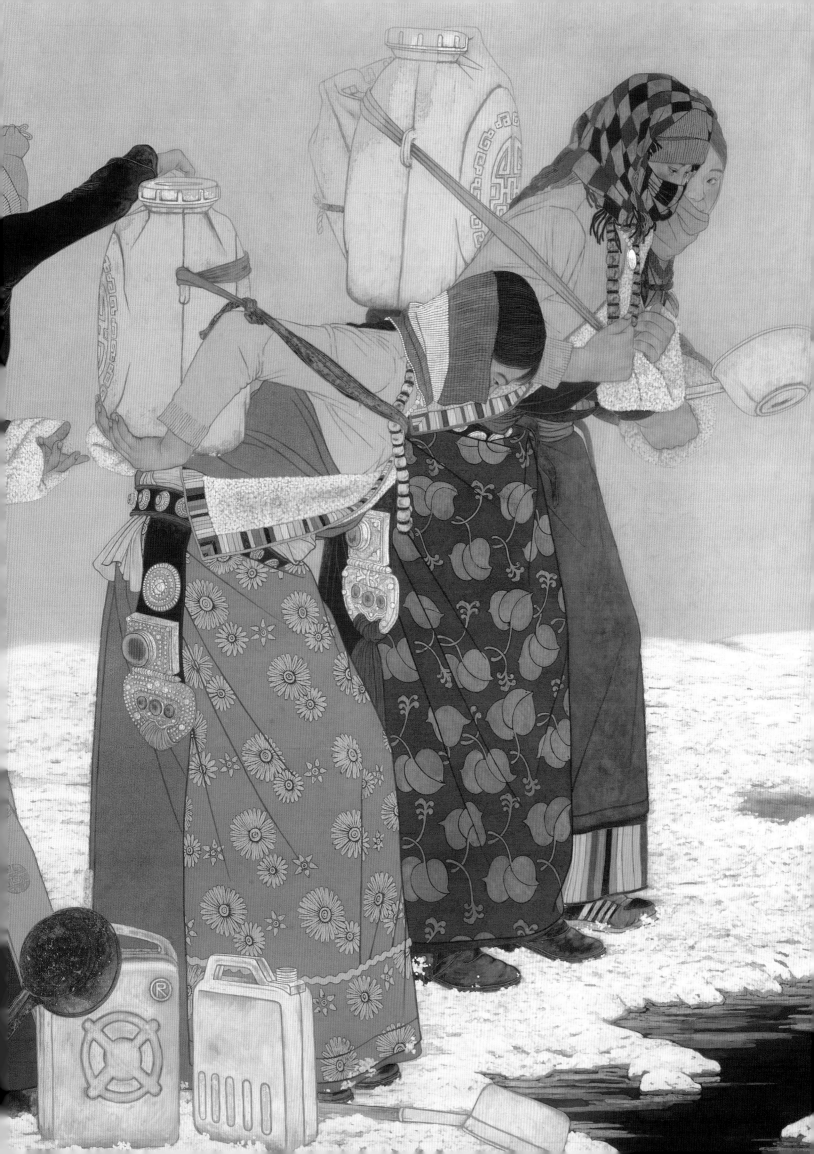

《冬至》這幅作品，前後用了兩年多的時間，畫畫停停，還曾一度產生放棄的想法。今年年初，當我重新翻開畫板審視它的時候，激情再次被點燃，便一口氣伏案兩個多月，完成了收尾階段。

清晨，天空微明，淡淡的晨霧，籠罩著默默流淌的江水，與升騰的水汽融為一體。初冬的藏區，清晨很冷，拿相機的手已經凍得麻木，遠處山路上幾個身影急匆匆走來，到了江邊，熟練地放下水桶，一勺勺裝起水來，見我們舉起相機拍攝，害羞地一笑，繼續低頭幹活。透過她們僅露的雙眼，猜想她們也不過十八九歲。

西藏人生活的習慣是男人在牧場牧養牲畜，女人在家擔負全部的家務。有時在藏區的街道上見到夫妻兩個，男人兩手空空，優哉游哉地甩著長長的袖子走在前面，後面跟著一個懷抱小孩，又拎著兩個大包袱的女人。西藏的女人們就是這樣，她們已經習慣了這種分工，牧場以外的任何勞作都主動承擔，哪怕是運石頭、蓋房子這樣的重體力活。每天早晚兩次的背水，自然也就成為她們的"必修課程"。

我表現背水的作品，這是第四幅，對她們的讚美我樂此不疲。

↑ 冬至（局部）

1. 中國各廠家生產的礦物色、墨塊,日本顏彩膏。

2. 調色盤、噴嘴、油畫刀、板刷、排筆、勾線筆、染色筆。

3. 中國產明膠、明礬,日產明膠、明礬、乳鉢、熨斗、硫磺粉、浸泡過
 硫磺水的棉布、箔、竹鑷子、泥銀碗。

4. 畫板、皮料紙。

冬至（局部）

技法7 膠液宜淡

談到設色不得不談及膠。中國畫嚴格意義上講應屬於膠彩畫，無論工筆重彩還是水墨淡彩，顏色本身並無附著力，全靠專用媒介—膠液來完成設色過程。古人用膠以"雲中之鹿膠，吳中之鰾膠，東阿之牛膠"等動物膠為首選，並以陳年者為佳，不用新膠，"百年傳致之膠，千載不剝"。在作畫過程中，對於膠液濃淡的掌握直接關手作品的成敗。膠液過濃，影響顏色光澤，不易行筆且乾後易龜裂起皮，還會出現膠痕殘留的情況，影響畫面美觀。膠液過淡，顏色粘不牢便會脫落，影響作品保存。不過，膠淡些總比濃些好，古人就有"上色時須粉薄而膠清，粉薄則色不滯，膠清能令粉色有玉地"之說，故在保證顏色不脫落的前提下，膠液愈淡愈好。

冬至（局部）

↑ 冬至（局部）

技法 5 變化統一

中國畫有別於其他畫種的一個顯著特徵是寫意，物象寫意，色彩亦寫意。因此，也有一些作品為了強調物象特徵，增強畫面效果，故意改變物象之色彩，如"金碧山水"、"朱色竹子"、"黑色牡丹"等。中國畫對整個畫面色彩的把握，應當是在矛盾中求統一，朱砂與石綠，赭石與花青，加上鉛白與墨黑，此類對比強烈的顏色出現在同一畫面中，卻能調和統一，這便是中國畫獨特的色彩語言。敦煌壁畫以土紅、石綠、石青、黑、白為主要用色，再以變色和金加以豐富和協調，運用色相對比，同一顏色在畫面中點、線、面上的均衡分布以及色彩的變通手段來達到畫面調和的要求。

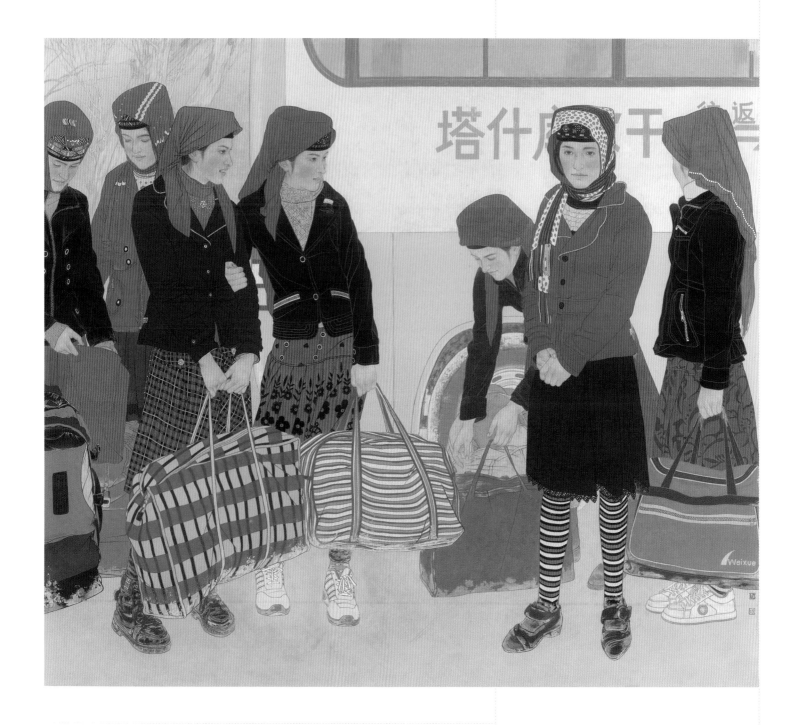

塔吉克族的民族服飾以紅色和黑色為主，因此《新學期》這幅
作品一開始就以黑、紅作為主調，黑色系以鐵黑、碳黑、水干黑、中
灰、燒石青、燒石綠為主，紅色以朱砂、燒朱砂、朱䏲、古代紫、珊
瑚為主，配以小面積的純色補色調節色彩關係，使畫面在大的統一色
調下，又不失色彩的豐富與活潑。

（註）燒色係指將礦物色粉末，在通風處經由熱烤後，所產生較原色
更為暗沈的方法。

新學期　160 cm×180 cm　皮紙、礦物、色箔　2011年

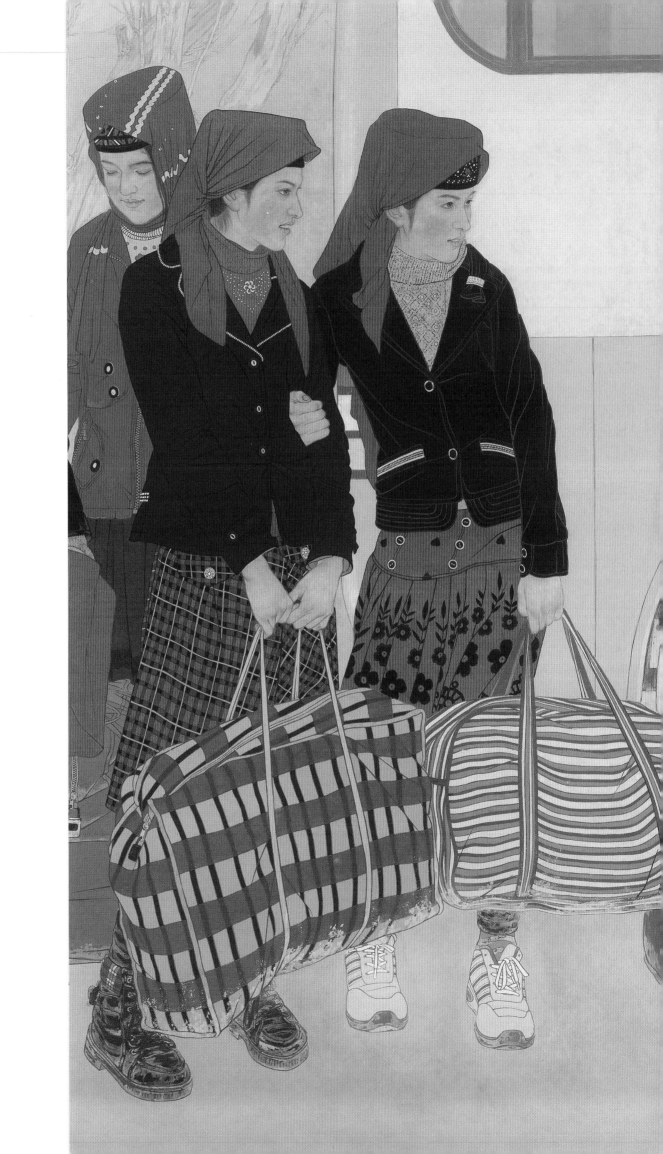

新學期（局部）

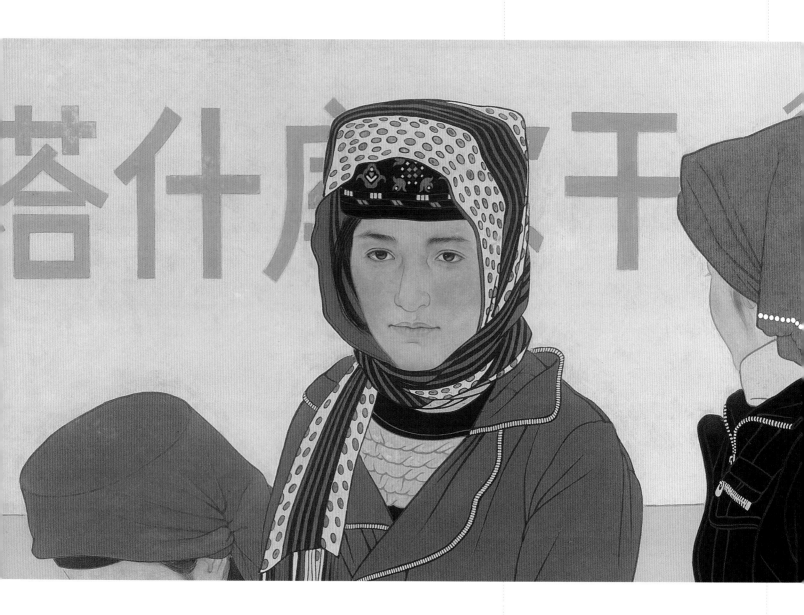

在喀什的第三天,雪終於停了,而且是個大晴天,我們立刻興奮起來,內心忐忑地搭車來到公共車站,看能不能有到塔什庫爾干的車發出。

車站裡擠滿了旅客,都是來打探消息的,每個人都滿臉的焦慮。有的線路已經開通,可是大部分還在封閉中,去塔縣的線路也是一樣。這時,有個維族的中年漢子走過來,見我們是漢人,很熱情地打招呼,問我們去哪裡。瞭解到我們的情況後便自我介紹說,他是站長,去塔縣的車正在等通知,很可能一會兒就發,讓我們在候車室等一等,有消息會通知我們。

大約過了半個小時,站長微笑著走過來,告訴我們可以上車了。啊,太棒了!沒想到這麼快問題就得到解決!我們高興地檢票上車,選了靠前的兩個位子坐下。司機告訴我們,還要去旅館接其他乘客。

正疑惑間,大巴車停在了一家小旅館門前,早有一堆人等在那裡,大多是孩子,七八歲到十四五歲,看穿著是塔吉克族,每個人手裡拎著一兩個裝得滿滿的袋子,小孩子用的是家裡農田用剩的化肥

新學期(局部)

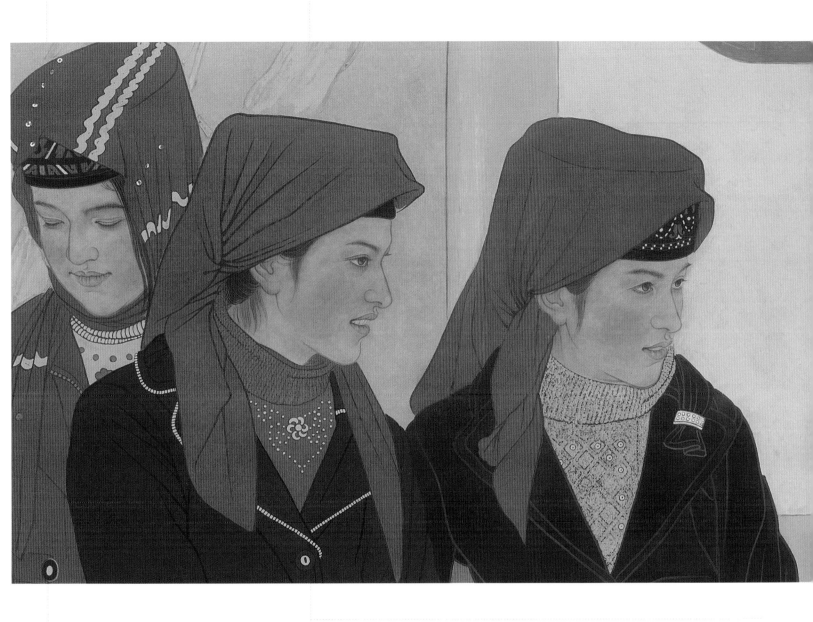

新學期（局部）

袋，大一點兒的孩子用的是那種廉價的旅行包。身後有幾個中年人，每個人招呼著兩三個孩子。兒車一停，忙不迭地擁上車來。

塔吉克族的語言對我們來說已經與外語無異了，車廂裡除了我和愛人兩個漢族人，其餘都是塔吉克族人，我們只能用眼神和他們交流！"你好！"一個30多歲的男人和我打招呼。"你好！"我很欣喜，"您會普通話？"一點點！"男人有點兒害羞地說。於是我們便開始了雖然不太順暢但還能進行的簡單聊天。

他們這一群孩子，都是塔什庫爾干寄宿制學校的學生，剛剛在家裡過完寒假，學校這幾天開學，家長們是送孩子來上學的。他們全都住在離塔縣不是很遠的鄉下，但是由於高原山區道路不通，所以要步行幾十里山路，坐火車、大巴輾轉幾百公里，折騰一個星期左右，才能來到塔縣。孩子們已是滿臉疲憊，卻又難掩開學的喜悅，一個個在車上嘰嘰喳喳鬧個不停，幾個中學生模樣的女孩子聚在一起說著悄悄話，時而抿嘴害羞地偷笑。

聽到他們如此艱難的求學經歷，看到他們洋溢著朝氣的稚嫩的笑臉，我莫名地生起一種敬意，一種感動！

沈　寧

　　1976年4月生，1999年一2000年進修於中央美術學院中國畫系第二畫室，現工作於蘇州美術館，江蘇省國畫院特聘畫家。

2001年　獲"七彩世紀‧新江蘇畫派中國畫大展"金獎。
2003年　獲"七彩世紀‧江蘇中國畫大展"銀獎；
　　　　江蘇"現代都市水墨展"銀獎；
　　　　文化部第十二屆"群星獎"銅獎。
2004年　獲"蔣兆和杯第二屆中國人物畫展"優秀獎；
　　　　江蘇省"五星工程獎"銀獎。
2005年　入選"2005全國中國畫作品展；"
　　　　獲"現代金陵水墨畫傳媒展"評委會大獎。
2006年　獲江蘇省人物畫作品展銀獎；
　　　　獲江蘇省工筆畫作品展金獎；
2007年　江蘇省"五星工程獎"金獎。
　　　　"新吳門畫派"蘇州國畫展。
2011年　獲第四屆全國青年美術作品展覽優秀獎。
2011年　與高雲合作設計創作郵票《儒林外史》一套6枚。

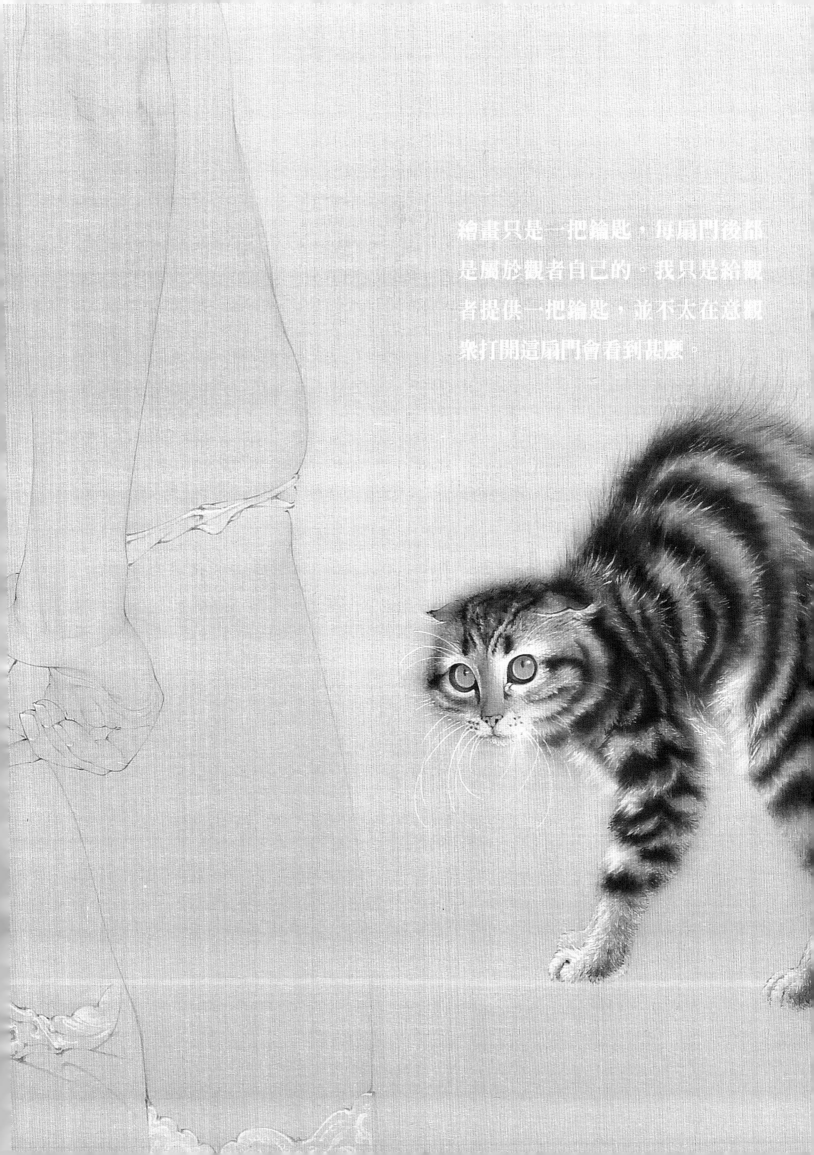

繪畫只是一把鑰匙，每扇門後都
是屬於觀者自己的。我只是給觀
者提供一把鑰匙，並不太在意觀
眾打開這扇門會看到甚麼。

庚寅年夏月沈寧製

一直以來，我都很喜歡肖像繪畫，但又不甘心於只繪制一幅單純的肖像作品，於是在構圖和畫面表達上多用了些心思。

鏡子一直以來便隱含有自我審視的意義。我將模特兒置於黑色的鏡面茶几前拍攝素材，從而形成了有趣的鏡像投影，取得了從縱軸到橫軸"十"字形的對稱構圖，也形成了具有意味的象徵和暗喻。一明一暗，一虛一實，將所有的對比放置在對稱的輪廓線中。由於表現的需要，在映象上改動了一些，完成後的形體並不完全符合物理透視和光線折射的規律，但使畫面更加有趣。在道具的使用上猶豫了一陣，最後選擇了乾淨簡潔的玻璃杯和透明的清水，原因是冷靜的直線和複雜的光線可以更好地輔助主題表達：單純、理性、秩序感中微妙的變化。製作上的難度在於如何將寫實的玻璃器皿中的光線折射融合到平面感較強的中國繪畫中，反復調整後的效果勉強說得過去。灰色的背景，加強了空間感和平靜低沈的氛圍，沒有任何有形的物體，強調輪廓的對稱趣味。雙色的亞麻質圍巾和手鐲，以及前景中的杯子，避免了由於形的過於對稱產生的單調感，活躍了畫面。落款將縱軸強調出來，以符合豎構圖的需要。用朱紅色的印章去呼應圍巾的色塊。

和你在一起　190 cm×72 cm　絹本設色　2010年

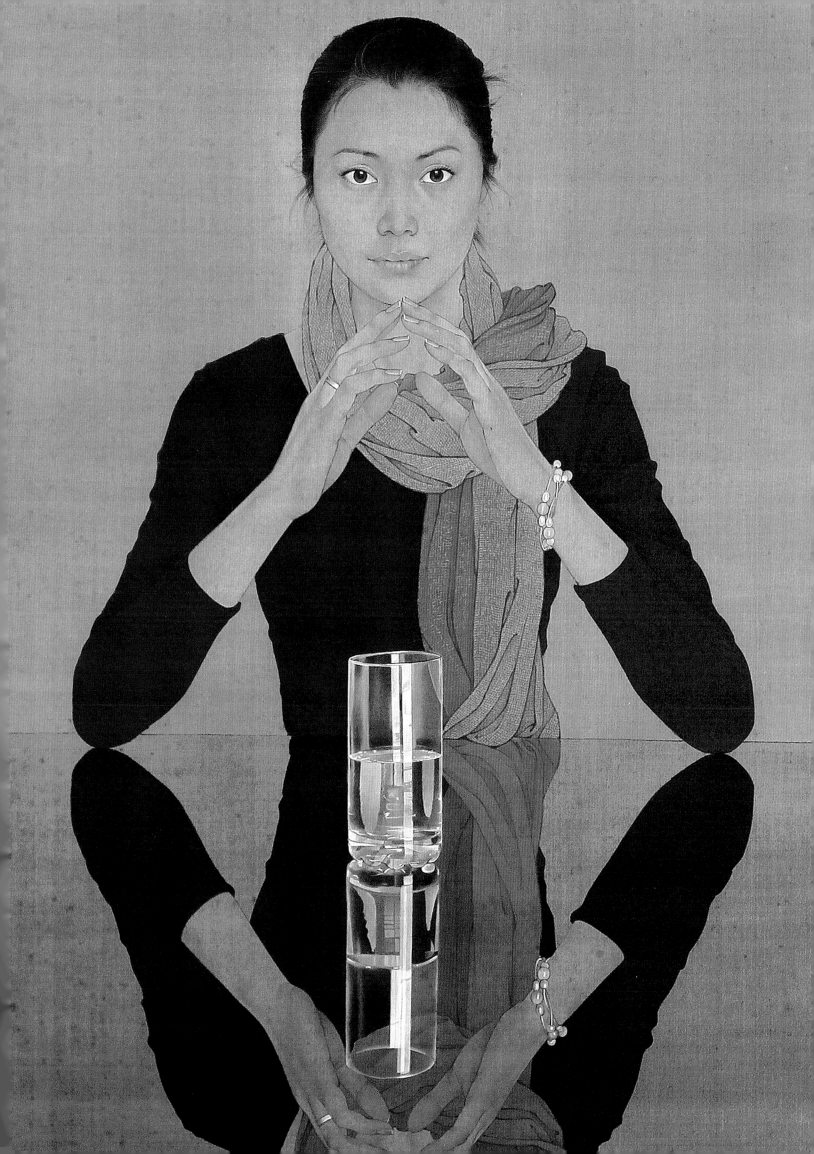

↑臨摹宋雜劇冊頁

重回原點

　　臨摹是每個習畫者必須經歷的階段，然而它並非只是作為基礎的技巧訓練而存在，臨摹的過程中除了包含對古代大師無比的敬畏與對根源的追溯，更是對薪火相傳、生生不息的文化精神最直接的詮釋。

　　每位畫家研究的側重與喜愛各不相同，對待臨摹的方式與方法也會各有差異，我個人在選擇臨摹對象時更關注題材內容與表現形式。除了西方19世紀末的繪畫及近現代文學作

品引導了我的繪畫方向很久，諸如《骷髏幻戲圖》、《搜山圖》這樣的古代繪畫，作為傳統一脈的藝術形式對我的影響也是同樣巨大的。以今天的眼光重新審視它們時，會發現它們的共同之處在於拋棄了對日常生活的表面再現，超越了時代的慣常審美局限，利用看似荒誕的方式直擊現實生活的本質，將真相不露痕跡地呈現出來。

↑臨摹宋李嵩《骷髏幻戲圖》

臨摹米開朗基羅素描《戴頭盔的女人》

《妖術》之一　52 cm×42 cm　絹本設色　2012年

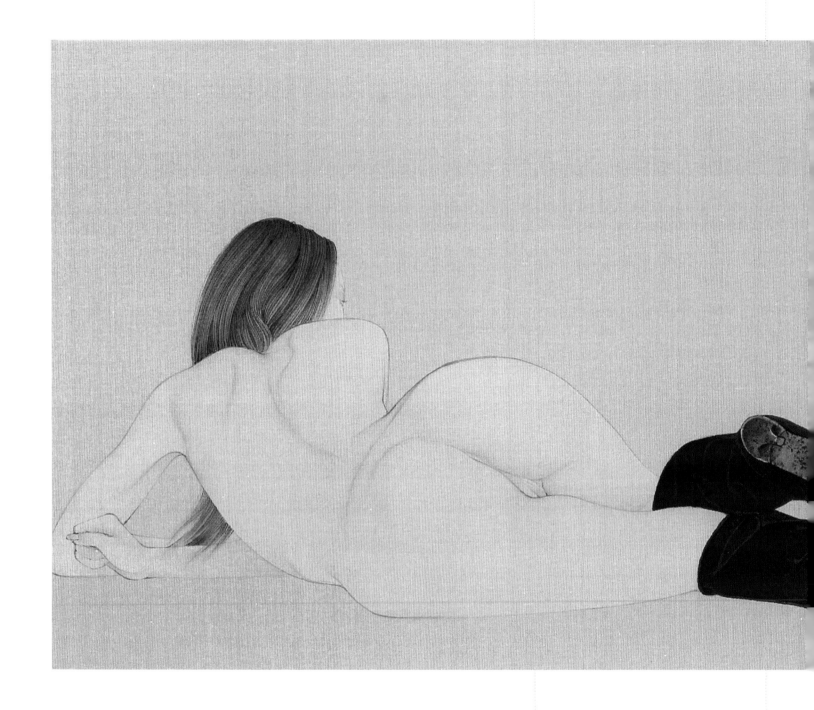

沈寧自覺排斥傳統工筆畫中那些純美的元素，儘管他的技法很純美，但他拒絕停留在傳統繪畫語境中對吉祥美好事物的膜拜。

讀沈寧的作品會發現，所謂純美的意象或許只是嫻熟的技術所為，那些看似精緻典雅的畫面只是華麗的外衣，他所在意的是對於痛苦、神秘的內心隱秘情感的表達。沈寧審視的目光越過我們習以為常的物象，越過傳統繪畫中習慣性語境和主流追求，專注於繪畫傳統中極少數的異類，以及偏愛繪畫中的文學性。

錢曉微

↑《春天裡》之三
21 cm×53 cm　絹本設色　2012年

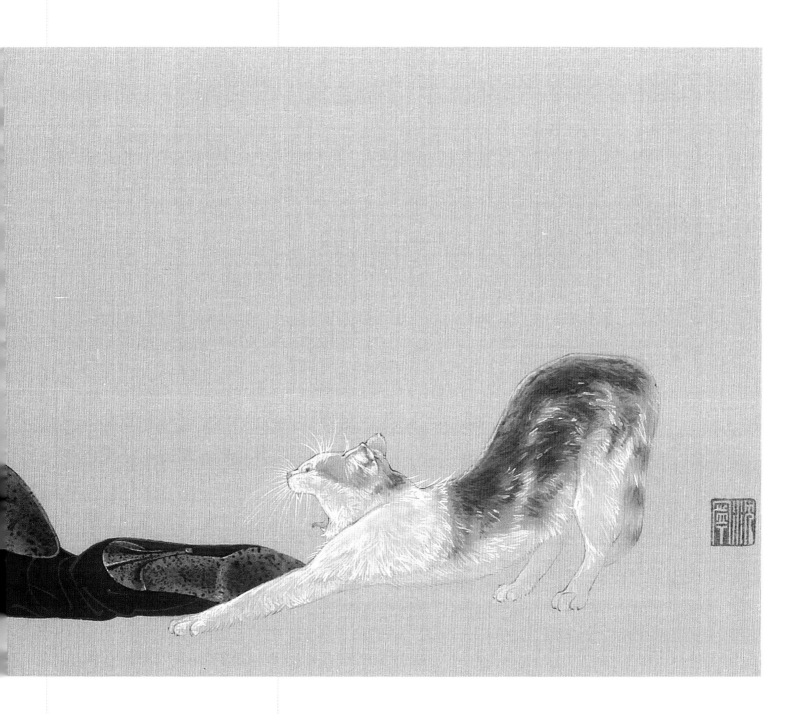

文學性正是我在繪畫中追求的最根本的東西。畫畫就是為了情感表達，如果我不能暢
快地表達我的情感，僅僅做一個完美的手藝人，繪畫對我而言就不再具有吸引力。古代很
多經典繪畫作品，就是敘事的、抒情的。如果把敘事和抒情都扔了，繪畫就只剩下形式，
這個形式頂多是表皮。

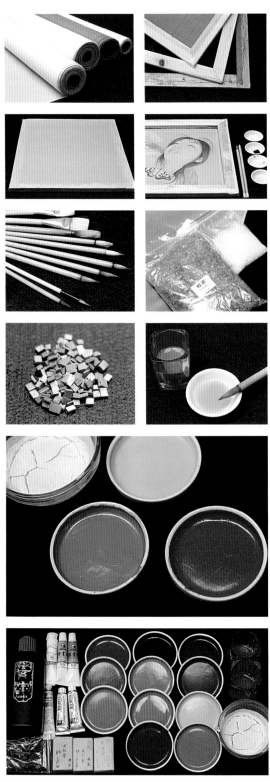

工筆畫的工具材料

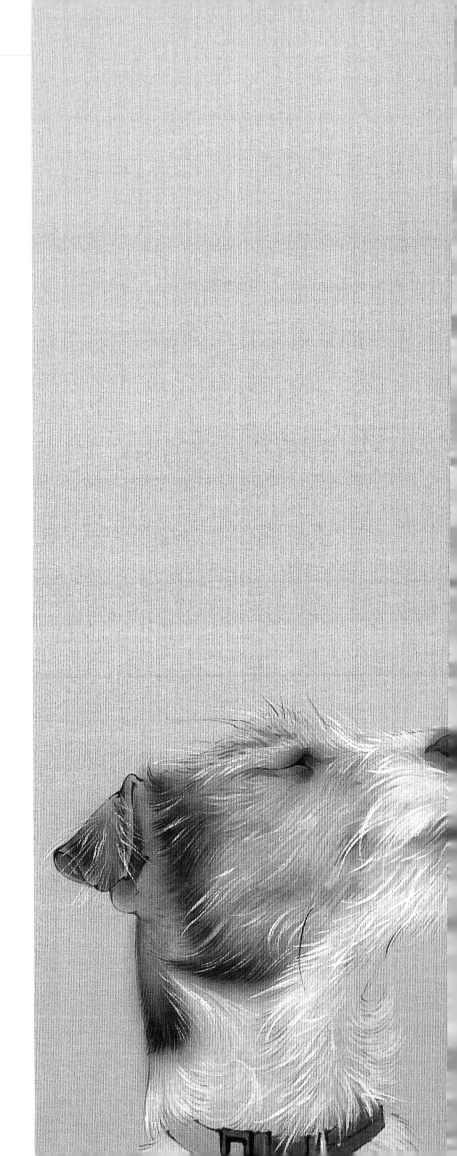

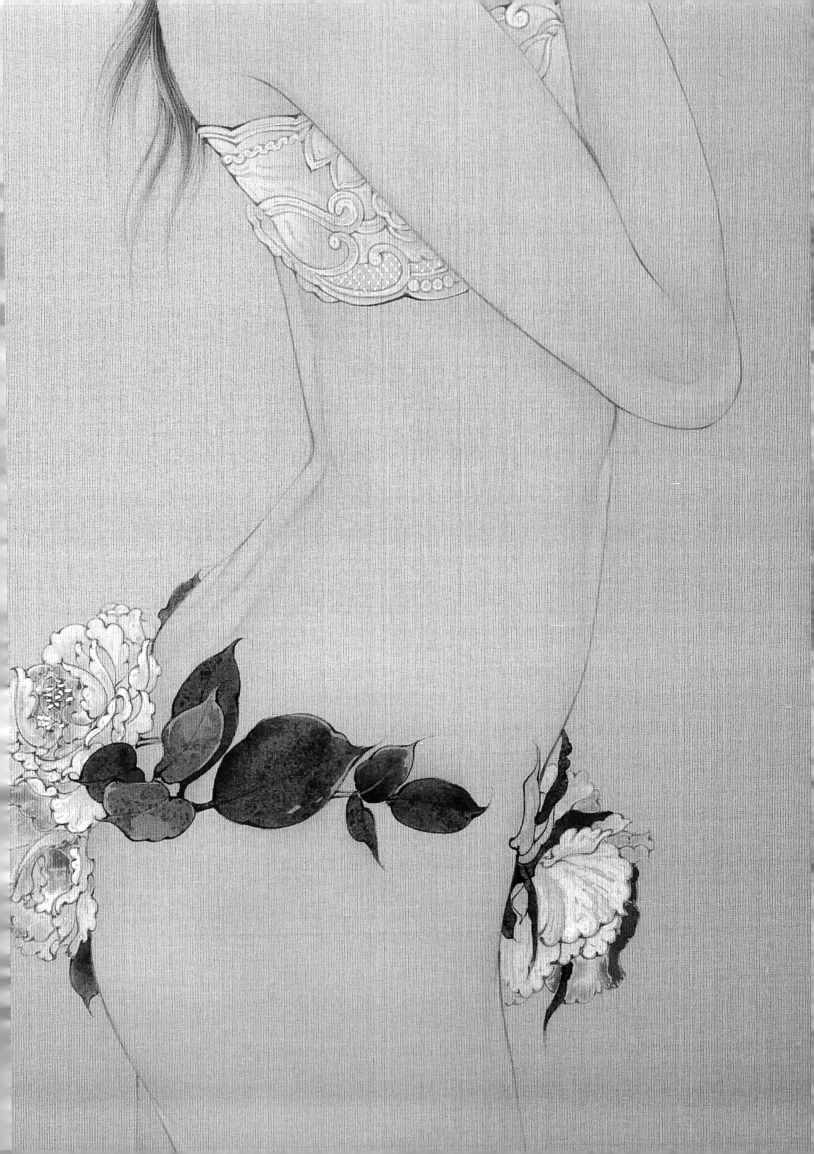

↑ **在春天**

　　這些畫作中似乎能看到許多我曾喜愛的作品的影子，諸如《搜山圖》與《虢國夫人遊春圖》、《鳥獸戲畫》，林布蘭特的《夜巡》，日本導演今敏的《紅辣椒》和宮崎駿的《平成狸合戰》……但也似乎都不是。異化了的動物和人組成了嘉年華般的狩獵巡遊隊伍，讓這個春天多少夾雜了一些殘酷與淒厲的意味。

　　近幾年的創作中，我漸漸開始涉獵一些動物題材的繪畫，也許是因為和人類比起來，動物身上更具備了直接而不加掩飾的天性。我所能做的只是使其具備更強烈的人類情感和行為方式，並擬作各色人等，用心地安排他們從事各類活動，用以影射和調侃看似正常卻實則荒誕的社會生活。這種偏好似乎在我少年時便已初露端倪，現藏於北京故宮博物院的《搜山圖》卷，令我從中學時代直至現在依然念念不忘，除了英國畫家奧布雷·比亞茲萊（Aubrey Beardsley，1872-1898）的部分作品，以及現藏於日本高山寺的《鳥獸人物戲畫》，這幅作品對我的影響是無可取代的，它們的共同之處都是將刻薄辛辣的諷刺隱藏在像煞有介事的遊戲之後，嘴角上竟還掛著一絲讓人羞惱的微笑。因為我相信，藝術中最為深沈的部分，對我而言永遠來自於事物本身以及我們對待事物時所持有的態度。

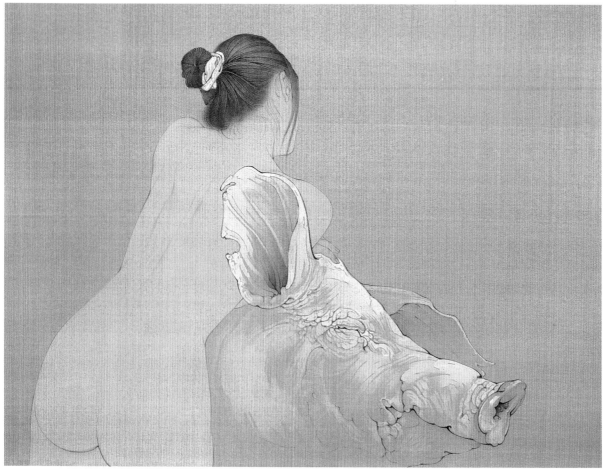

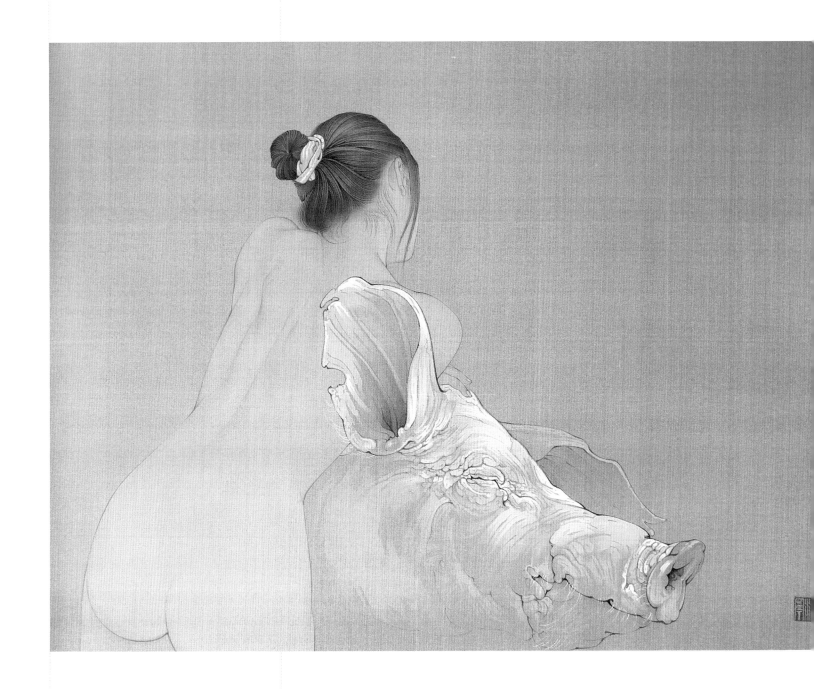

當深深淺淺的墨色在熟絹上浸潤開來，形象與顏色就開始在薄薄的織物間生長，於正面和背面慢慢顯影。畫者非常有節制地在最窄的色域裡成就了精練的視覺。

我並不好奇這樣的組合——女人的身體與年節裡的一塊皮肉，也不驚詫於圖章的朱砂點醒的簡練構圖。工筆面相的清淺潤澤讓精神性遠遠領跑於技術和物質感。觀者如我，會重拾勇氣去發現他者的人生圖景，去審美自己內心深處不願意與人分享的那部分私隱。

陳 川

↑ 佳節 42 cm×52 cm 絹本設色 2011年

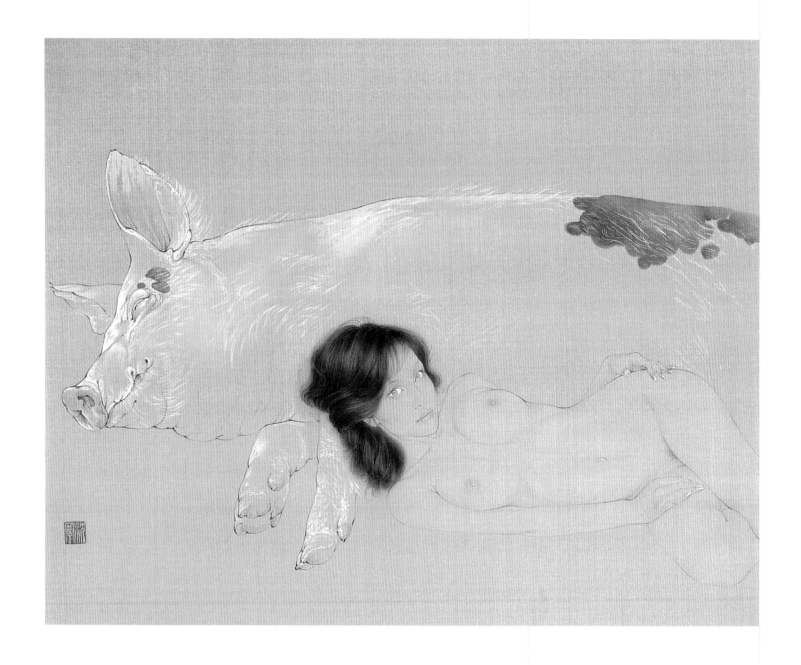

《佳節》之三
42 cm×52 cm 絹本設色 2012年

　　我並不刻意追求繪畫的筆墨，而更在意畫的內容。我要講一些好聽的故事，技術是為能講好故事服務的，只有感覺到技術不夠用時，我才會再去琢磨技術。

　　常聽人掛在嘴邊：藝術追求的是極致的表現。卻不見得會明白，事物到了極致卻是恰恰走向了與自身相反的另一面。

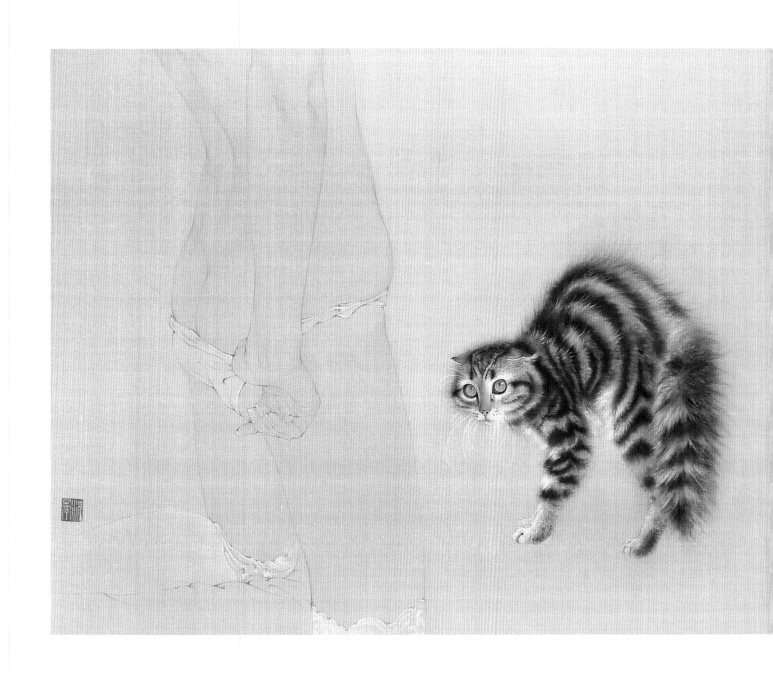

對繪畫技巧的學習和打磨如同掌握一種語言方式的基礎，好比一篇文章中的字詞和語句。但再華美的言語，如果拆散開來脫離了表達的核心，都將是毫無意義的，我們所將看到的只不過是一篇空洞無物的行文造句的練習而已。

↑《春天裡》之六
41 cm×53 cm　絹本設色　2013年

《春天裡》之五
41 cm×53 cm　絹本設色　2013年

　　沈寧是地道的七〇後，耿直、熱情、率性，活潑得讓人覺得可愛。然而，他的一些思
考與追求，在他的作品中卻顯得出乎意料的神秘和深沈。毋庸置疑，那種對人性的深刻理
解，理性的、激情的，在精神層面和圖式方面，又充滿唯美主義傾向的狀態，正是顯現出
了沈寧的獨特、執著和不同尋常。

馮　豪

顯而易見，這種從傳統技法與當代意義之間尋覓到自己的立足點，並以此使得他的工筆人物畫如此自然和諧地融入當代生活，在整個畫面效果的精心謀劃以及在審美取向的追求上講，沈寧的作品是很值得稱道的。觀賞時我們能敏銳地感覺到，這是對當下人們精神狀態的關注，以及在藝術創新語言上的不斷探索。不僅從畫面的諸多要素，這還涉及材質、色彩心理學的意義等方面。沈寧，確實走得有點兒超前，這也是很多人很難讀懂他的原因。其實，他甚至已經把藝術的觸覺提升到了深層次的哲理思考層面，用一種較為內省的方式來展現世人神秘而又複雜的精神世界。

<div align="right">馮　豪</div>

↑《春天裡》之五　（局部）

《王子》之五　62 cm×42 cm　絹本設色　2013年

《寵物》之七　53cm×43cm　絹本設色　2013年

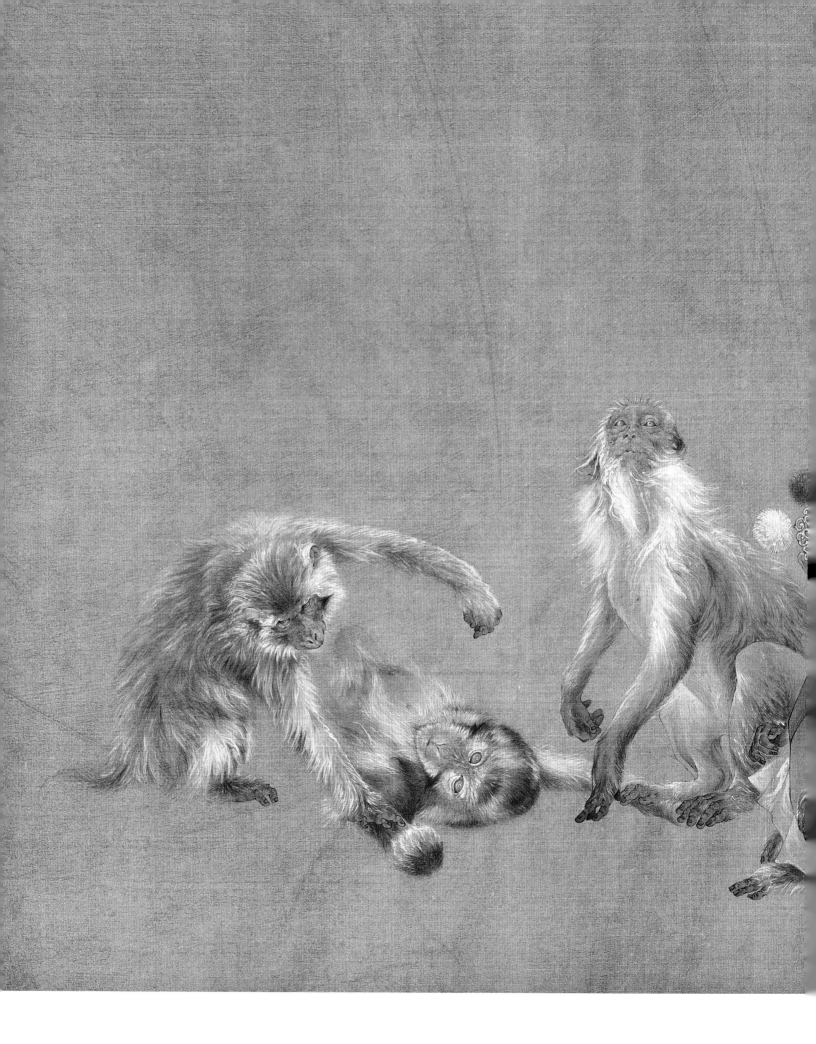

↑ 太平圖　60 cm×100 cm　絹本設色　2012年

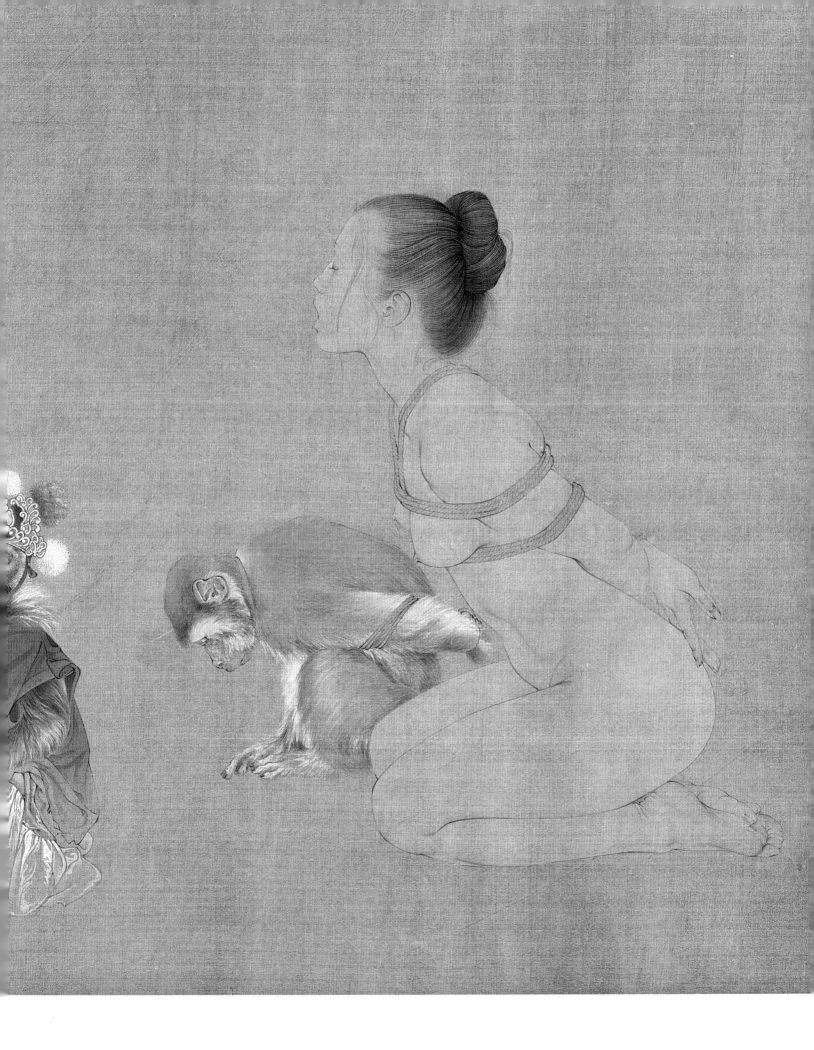

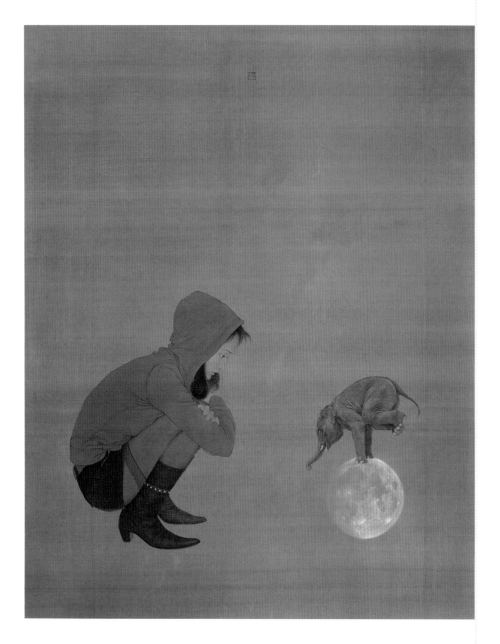

《世界盡頭與冷酷仙境》

這幅作品引用了我所鍾愛的文學作品——村上春樹的《世界盡頭與冷酷仙境》作為畫面的標題，這樣的引用對我來說似乎已經成了癖好。

2010年的聖誕節，冰冷徹骨的清晨，我和羅寒蕾站在空無一人的北京石景山遊樂場。巨大的空間，死寂的建築，被凍結起來的時間，唯一移動著的只有我們和自己尚未被割裂的影子。我曾經試圖在意念之中構建村上所描述的仙境，如今已經呈現在眼前，而此時的我，如同小說中的"讀夢者"一般必須做出選擇，留下還是離開？

羅寒蕾的形象似乎很適合這幅作品的主題，瘦削的身形、低沈的眼神，都顯得格外清冷。反復修改了草圖後，連我自己都未曾料到，我最終竟然決定取消了作為背景的遊樂場，只保留了主體人物和月亮上孤獨的大象，餘下的便只有一片深不見底的冷灰了。

這幅作品完成後，由於裝裱技師的嚴重失誤，重新揭裱時畫面正反兩面的顏色都大面積脫落，尤其是月亮的部分，幾乎消失不見了。經過修復後，正面的顏色補回一部分，但背襯的顏色卻無法復原，最直接的後果是導致畫面人物部分灰暗，同時本來均勻的底色上出現了大塊的斑痕，讓人無言以對……

世界盡頭與冷酷仙境
200 cm×150 cm　絹本設色　2011年

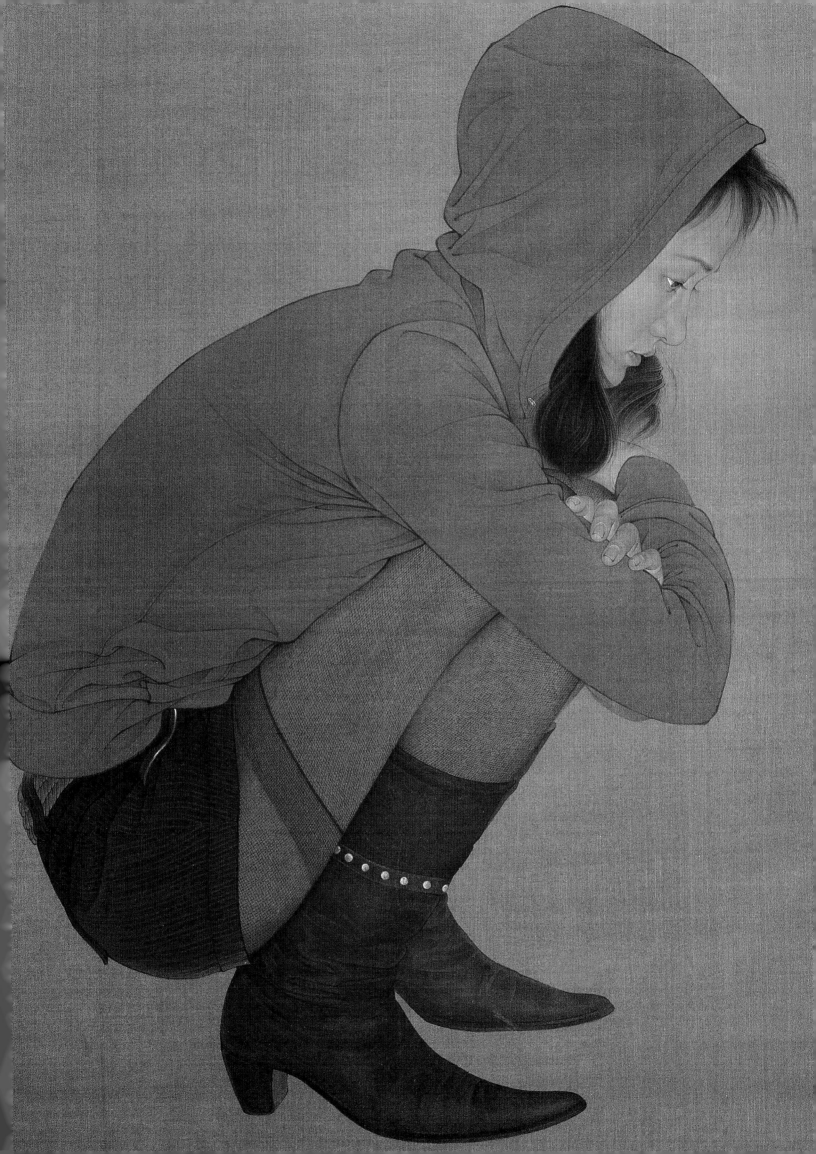

沈寧的作品，看起來很美很華麗，
骨子裡卻有深刻的批判、嘲諷與審視。

錢曉微

那種瓊瑤、汪國真式的唯美抒情時代已經過去了。十九世紀末的文學藝術，就是要挖
掘人內心裡惡的東西，比亞茲萊就是表現人性之惡。正如魯迅所說，這個天才用邪惡來表
現美，同時美又反過來映襯這種邪惡。隱秘的內心是一個神秘的世界，對我更有誘惑，如
"悲觀主義的花朵"，有些東西看起來很美很華麗，本質卻是頹廢的悲傷的，甚至是"變
態"的。我不認為"變態"是貶義詞，只是這個超乎常規的意象還不能被大多數人所理解
和接受。

↑《遊春圖》之一
70 cm×180 cm　絹本設色　2009年

徐華翎

1975年生於黑龍江，2003年獲中央美術學院胡勃工作室碩士學位，現為中央美術學院中國畫學院教師。

個展
2007年
"依然美麗"，DF2畫廊（美國·洛杉磯）
"依然美麗"，F2畫廊（中國·北京）
2008年
"徐華翎—俠女"，Kohler Muller 畫廊（荷蘭·阿姆斯特丹）
群展
2002年
全國第五屆工筆畫大展（中國·北京）
2003年
全國青年國畫年展金獎（中國·北京）
2004年
第十屆全國美術作品展（中國·北京）
家易杯——首屆全國青年國畫年展，金獎（中國·北京）
2005年
新銳工筆——首屆全國青年工筆肖像藝術邀請展（中國·北京）
2008年
美國ZA術藝術博覽會（美國·紐約）
2009年
中國國際藝術博覽會（中國·北京）
本真·寫意——"當代"工筆畫之新方向（中國·北京）
2009年
學院工筆——中國工筆畫名家學術邀請展（中國·南京）
2010年
第三屆"學院·經典——全國美術院校工筆畫名畫作品展"（中國·武漢）
2011年
"感覺中國"亞洲行——中國新水墨東京特展（日本·東京）
2012年
易觀——水墨"當代性"繪畫提名展（第二回）（中國·北京）
2013年
時代關照——AAC藝術中國年度影響力展（中國·北京）

在我的創作中，有兩個因素一直是很重要的，
這就是繁亂的線條和淡淡的色彩。

作為一個職業畫家，我所理解的職業就是工作，畫
畫就是我的工作，畫畫不單是謀生的手段還是我的興趣所
在，工作與興趣結合在一起對我來說是最好的狀態。畫面
是一個非常理想的工作，從我現在的繪畫狀態來說，我有
一個創作主線，如《香》、《依然美麗》系列，我主要還
是在進行平面繪畫，或者說在這個系統裡進行創作，對女
性的情感、意識進行描繪，但同時我也在做一些嘗試，比
如我做過裝置，嘗試做雙層的東西，畫過武俠題材，這些
嘗試無論是媒介方面還是題材，都是打開思路的手段。我
不止執著於畫面的東西，這些嘗試雖然不是主要的，但是
可以反饋到我的繪畫中，這樣我的主線可能會進行得更完
善，兩條路一起走。我的理想就是作品被大多數人所接
受，現在雖然有了個人面貌，但還不是我最好的狀態，還
應不斷探索新的路子，希望別人可以從我的經驗中得到借
鑒。我特別清楚自己能達到甚麼狀態。人要成功，不僅僅
要有才氣、力氣，還需要很多其他附加因素。

↑ 香　60 cm×75 cm　絹本水色

創作思路

　　在開始《香》的創作時，我覺得線條對我表現人體已經形成了障礙，我需要人體的邊緣是虛的、渾然一體的。因此，在完成了的《香》裡，從表面上看，線基本在我的畫面裡消失了，但我覺得它以另外的形式存在。比如蕾絲，完全是用線勾出來的，再比如女孩的頭髮，隱約中還能看到線條。這些線被實物化了，在我覺得應該出現的時候在畫面中扮演另外的角色。另外，在人體的某些結構部位，有被強化的染出來的線的感覺，這和西方的造型美學有相似之處，同樣強調結構。我的作品裡始終擺脫不了西方藝術的影響，這和我身邊有一批從事油畫和當代藝術創作的朋友有很大關係。

　　線條對我的作品而言，最早就是一個輪廓，或者說要用線條把輪廓勾勒出來，到第二個階段，線條是表現力，不僅要表現輪廓，還要體現疏密，體現美感，一張白描不用加顏色，用線去體現黑白灰的層次，線條有了表現力。我的畫，線條可以被消解，人體表面輪廓沒用線條。其實看背影，有些線是染出來的，是隱含在裡面的，沒有勾出來，也就是說我不是為了畫線而畫線，是根據需要畫出來的，不需要就不用畫出來。線條只是為我的創作服務。

↑ 香　80 cm×100 cm　絹本水色

技法 1　材質的試用

　　傳統的絹與我要表現的題材很吻合。剛開始畫《香》系列的時候也用過紙，但是紙沒表現出我要的效果，太平了，紙承受不了過多的暈染，暈染遍數少了，東西就顯得很簡單直白；上大學時用過布，質感粗糙，顏料在上面過於實在，沒有朦朧的感覺；用絹呢，很細緻，又有紋路，質感非常溫潤，看起來很舒服，還可以多遍地渲染，與我要表現的東西非常契合。絹其實是最傳統的工筆畫材料，我一開始用油畫布就是想從材料上有所突破，沒想到後來反倒用回以前的材質，傳統的絹，傳統的畫法，但表現的卻是當代的內容。

↑ 香　75 cm×60 cm　絹本水色

↑ 香　55 cm×80 cm　絹本水色　2011年

← 香　120 cm×100 cm　絹本水色　2011年

《香》系列作品，是我真正進入一種自覺的創作狀態下的作品，畫的是人體的局部，有的上面有紋身。圖式上畫的是身體的局部，但是畫法上還是很傳統的，比如從材料上來說，用的是絹，顏色雖然很淡，但需要一層一層很多遍的暈染。

從我自身的角度說，我對女孩的日常生活很感興趣，尤其作為女性自身對於一種私密空間的體驗，比如在同性面前換衣服的種種體驗等，包括女性人體的私密性體驗，對人體感興趣，力圖集中表現女性的人體美，比如人體有轉折的部分，身體的切割，後背、側面、軀幹等部位。

我對女性人體的私密體驗還包括那種很溫潤、很粉氣的感覺，比如畫面出現絲襪、蕾絲、小內褲、透明的長手套、紋身等要素，表達一種透明的、隱隱約約的感覺。這些隱約的東西不會破壞整體的感覺，很女性化，也很私密，包括畫面中的人物是一種很自然的、很放鬆的姿態，這種私密狀態被呈現出來，是一種挺自然的狀態。顏色是粉色系列，也被虛化處理，虛虛的，神秘被藏在裡面，有種想要看卻總是看不清的效果，因此畫得也是朦朦朧朧的。

← 香　160 cm×100 cm　絹本水色　2012年

創作思路

　　傳統的中國畫中，人體是不能入畫的，但在以西方藝術教育為主的我們這一代，不會存在這種觀念。當代國畫中出現的以人體為題材的作品，也基本是以男性的視角，不是單獨來表現人體，而是加入環境等因素，畫得很唯美。我想從女性的角度來看，女性對自身人體美的感受和把握肯定是不一樣的。比如從我的角度看，女性人體的美是純淨的，又有點兒神秘，不造作。可能由於我本身是女性，因此在創作中所關注的點和男性藝術家有些不同，這是由性別決定的。男性認為女性的美是豐腴，是人體的轉折、曲線，高高低低、起伏錯落的曲線，有變化是美的。而在我看來，曲線不

富春山居　30 cm× 600 cm　絹本　2011年　（局部）

是我對女性美的全部概括，純淨才是更重要的，皮膚有呼吸的感覺更吸引我，尤其讓我感興趣的是10多歲至20歲之間的女性，她們剛剛經歷少女時代進入青年時代，對性意識有一點點感覺，但還不是完全有感覺，是處於交界的狀態，明白了，但只是一點兒，是青澀的，但又有點兒性感。男性畫的女性人體對這種感覺表現得少，更多的是表現成熟女性的美感。以男性的角度看女性人體，有一些感覺是他們體會不到的。我們小時候可能都會有這樣的感覺，女孩與女孩在一起可以很親密，可以手拉手，可以抱著，可以摟著，女性的親密更自然，這裡有曖昧，但沒有指向性的程度。男孩如果互相這樣就失去了陽剛的天性。隨著年齡的增長，女性情感的東西在畫裡表現得更多一些。

富春山居　30 cm×600 cm　絹本　2011年　（局部）

技法 2　去捨線條

　　單純用國畫語言很難表現人體的感覺，尤其是傳統工筆畫那種勾線、填色的平面化技法，很難表現人體本身那種豐富的、微妙的感覺。傳統的工筆畫語言無法規避線的存在，為了更好地表達我想要的那種虛幻、朦朧的美感，我開始嘗試去掉邊緣線，這是因為傳統的勾線會像框了個框框，會限制那種無邊、延伸的表現。但剛開始畫的時候，對光影、起伏的表現又讓我幾乎完全陷入畫素描的狀態，畫面有點兒像油畫的效果，我開始試圖把光影減到最弱，達到完整而有微妙變化的感覺。

技法 3　沒骨畫法

　　我的畫把線去掉了，只用染的方法，這其實是一種"沒骨"的畫法，又帶入了一點兒光影的東西，不再是平面的，而是有厚度的感覺。顏色方面，從我個人的角度講，顏色全都變成高調，與以前工筆畫大不相同。以前的工筆畫顏色艷麗、典雅，黑白灰很明確。在我的畫中，所有的顏色弱化了統一在一個色調，這也是受到了陳老蓮(1598-1652)作品的影響，陳老蓮有些作品顏色典雅、朦朧，整張畫非常協調，沒有跳躍的顏色，線已經虛化，比如臉部幾乎看不到線，線與顏色很好地融合在一起。

之·問14　42 cm×52 cm　綜合材料　2012年

之·問20　42 cm×52 cm　綜合材料　2013年

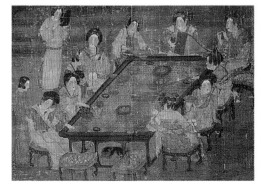

《宮樂圖》

技法4　顏色的減法

　　《宮樂圖》這張畫很特殊，畫面構圖很大膽，描繪了十多個女人圍著一張桌子閒坐的姿態，桌子成為畫面的中心主體，這本是構圖的大忌諱。這個東西對我挺有啟發的，常規的東西一般不會出錯，但不一定會精彩，打破常規的東西往往會讓人有一種新的視覺享受，帶來新的審美體驗。

　　《宮樂圖》的整張畫面基本是黑、白、紅3種顏色，還有淡淡的石青、石綠，但是因為年代的久遠幾乎褪掉了。就這幾種顏色，讓你不會覺得顏色簡單，反而會覺得很豐富，它表現的圖式也很好，《宮樂圖》對我的影響就是讓我學會了顏色的減法。

之·間28　80 cm×55 cm　絹本水色　2013年

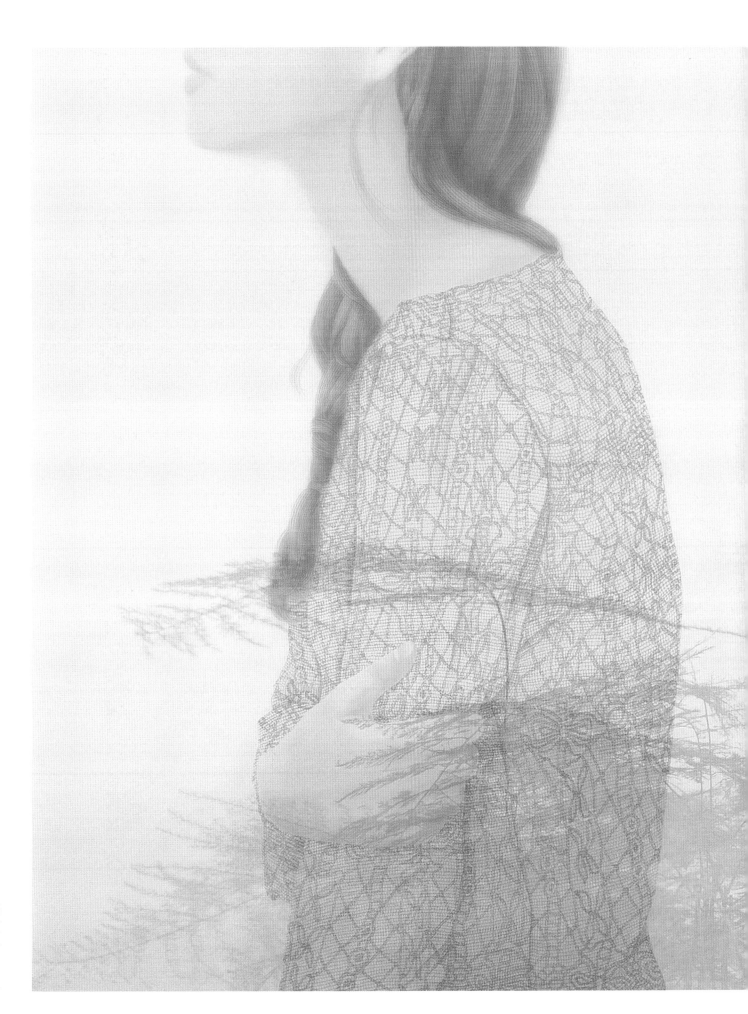

之·間33　75 cm×60 cm　絹本水色　2013年

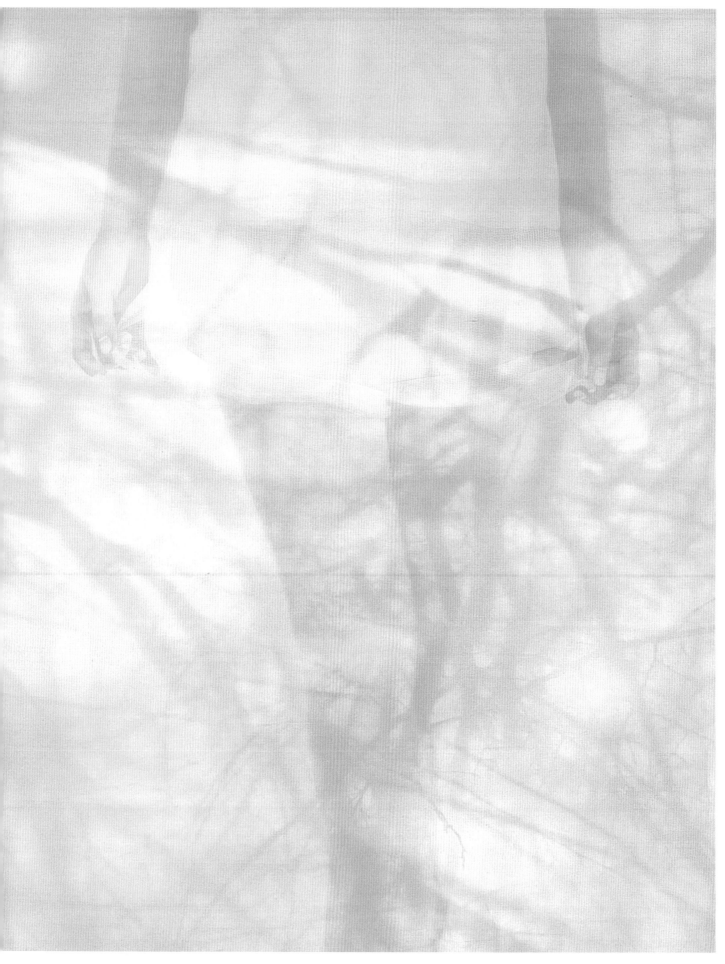

之·間32　76cm×60cm　絹本水色　2013年

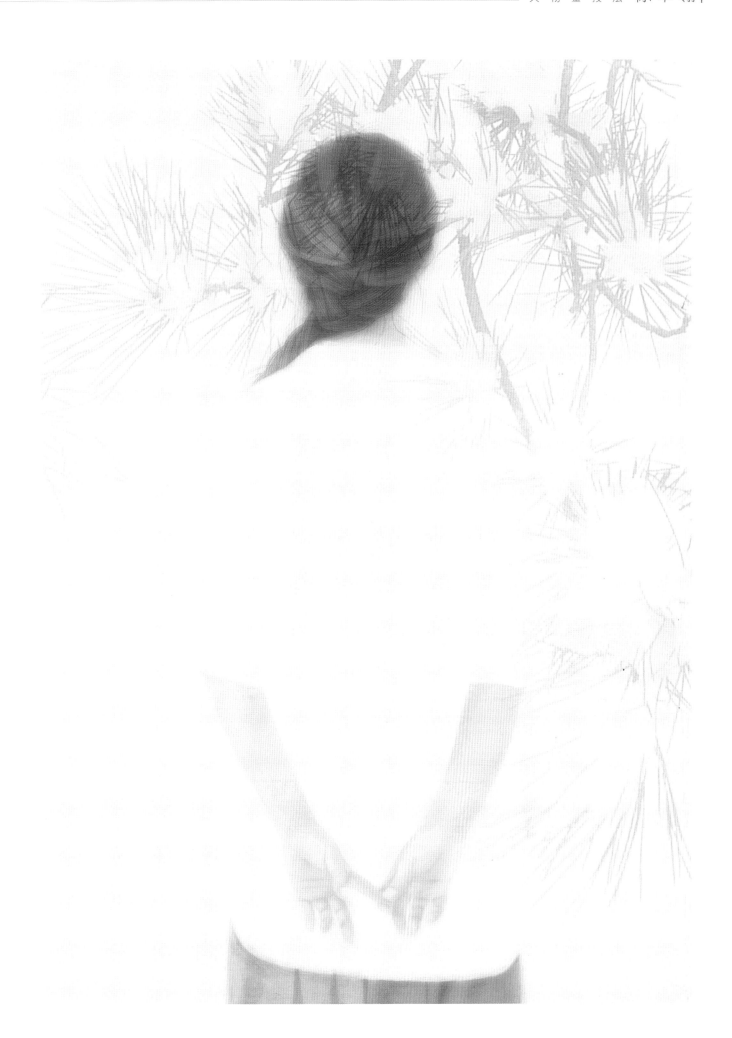

↑之‧圖34　88 cm×55 cm　絹本水色　2013年

聞香識女人　162 cm×104 cm　絹本　2013年

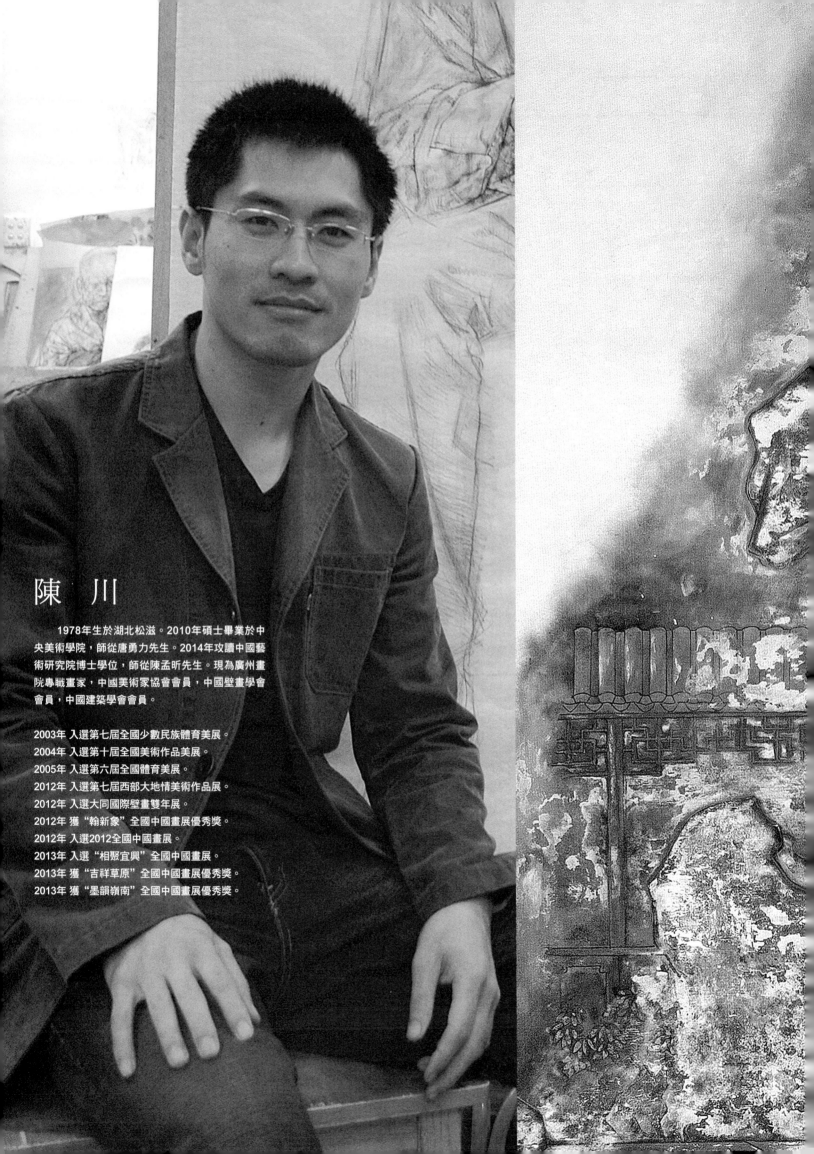

陳　川

　　1978年生於湖北松滋。2010年碩士畢業於中
央美術學院，師從唐勇力先生。2014年攻讀中國藝
術研究院博士學位，師從陳孟昕先生。現為廣州畫
院專職畫家，中國美術家協會會員，中國壁畫學會
會員，中國建築學會會員。

2003年 入選第七屆全國少數民族體育美展。
2004年 入選第十屆全國美術作品美展。
2005年 入選第六屆全國體育美展。
2012年 入選第七屆西部大地情美術作品展。
2012年 入選大同國際壁畫雙年展。
2012年 獲"翰新象"全國中國畫展優秀獎。
2012年 入選2012全國中國畫展。
2013年 入選"相聚宜興"全國中國畫展。
2013年 獲"吉祥草原"全國中國畫展優秀獎。
2013年 獲"墨韻嶺南"全國中國畫展優秀獎。

我覺得工筆畫最難得的就是有畫味兒。味兒首先是得有，其次味兒要正。

每次在畫紙上落墨，崑曲人物與園林景致相遇，都會有一時的恍惚，曲境、園景、畫意竟會如此相似！不禁思索，他們之間有一條甚麼樣的審美線索相通？也許，是情。

純正的藝術是無功利性的，它排斥狹義的意識形態和外在的社會價值。以"情"為驅動力，作者的主體情感就足以支撐起審美空間。以"緣情"為新尺度的中國古典園林造園手法，能以有形之景興無限之情，反過來又生不盡之景，迷離難分，形色交融。情景的互生以情為緣起，君不見唐、宋、元宏大的藝術之前，是晉人對外發現了自然的美，對內發現了自己的深情；詩緣情，藝術的生長一開始即以破題。

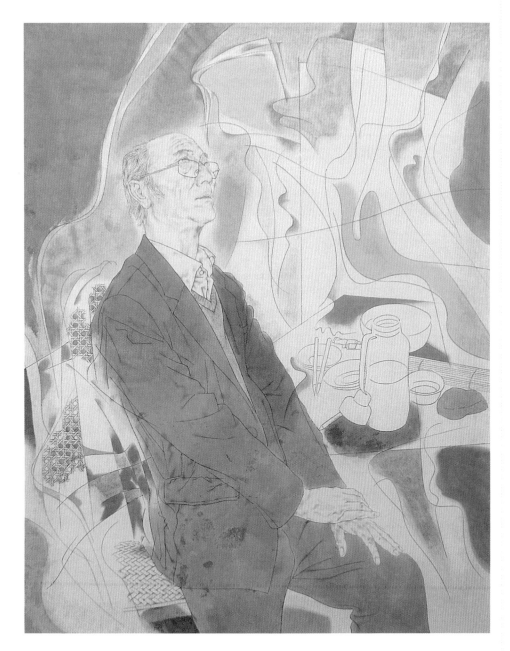

技法 1 素描

　　所有的老師都是教我認真地畫好素描稿，越詳細越深入越好！原理很樸素，就是素描稿是勾染的依據，得詳盡。由於研究生階段學的是線性素描，我能夠悟到，在工筆人物畫裡，造型是多麼重要，繪畫最後的高度實際是從最開始的素描階段生發出來的。我愛素描勝過很多其他事情。但是在畫小畫的過程中，我的稿子越畫越簡單了，因為詳細素描的過程消磨了很多激情，我越來越願意花時間去折騰那張宣紙，甚至開始直接大膽地在宣紙上修改。這過程雖然充滿變數，但隨著經驗和能力的提高，工筆畫的繪製越來越像一場奇幻旅行，不再是前途難測的歷險。

丹青　90 cm×60 cm

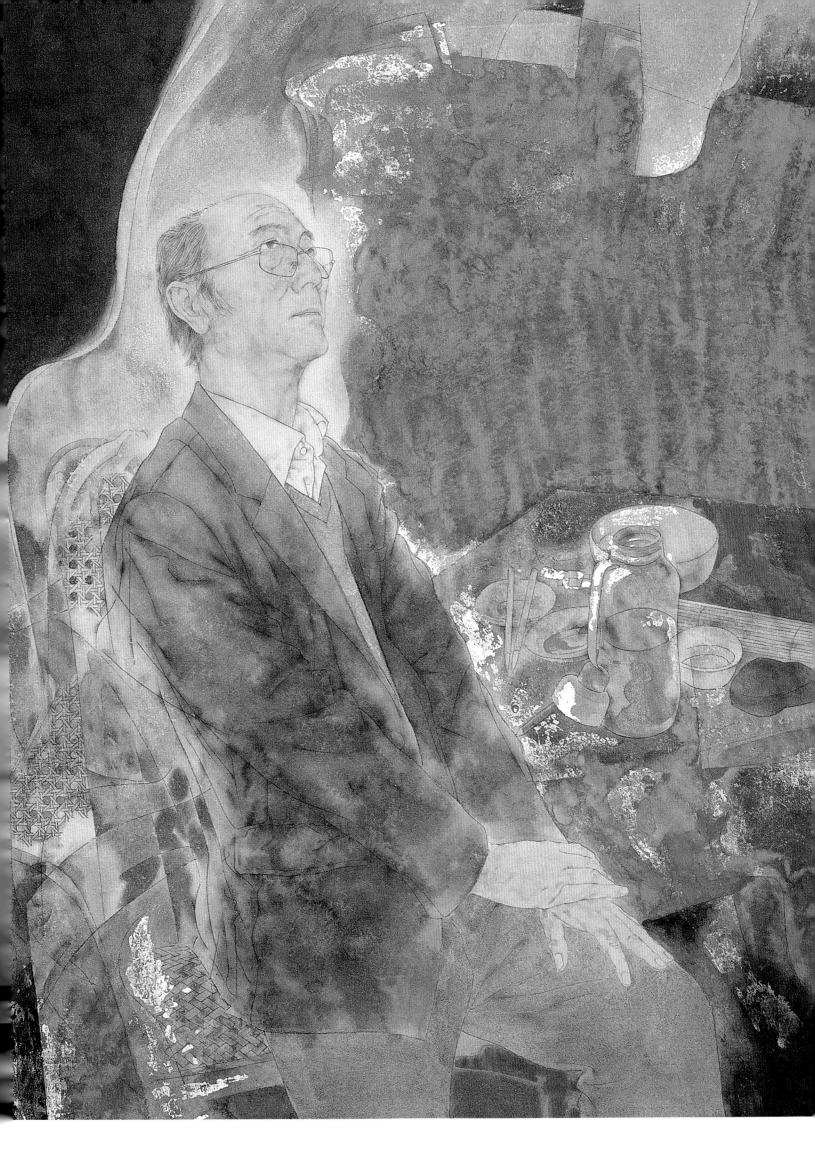

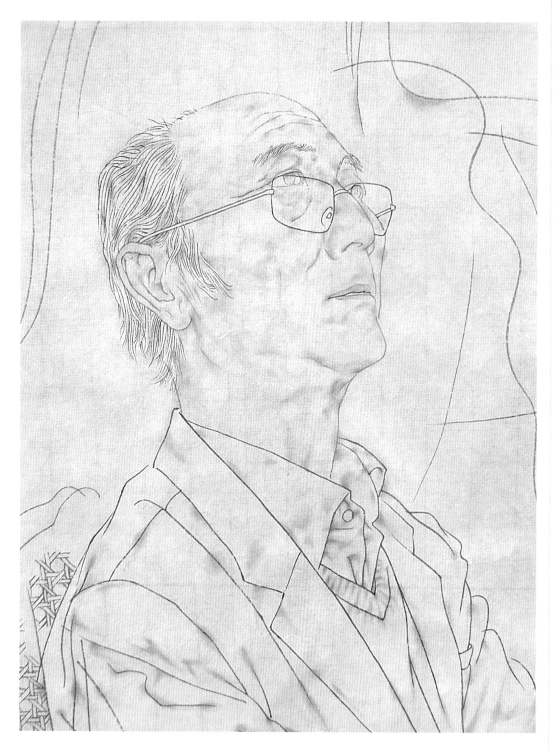

模特兒照片

初學素描都畫老人像,取其結構明顯,線條明確。其實畫好不容易,得見皮見肉。更進一步,還得見筋見骨,褶子裡其實就有一切造型要素。再往裡,就得見精氣神了,老人的積澱、性情,可能就藏在外輪廓、眉頭、眼輪、嘴角、鼻翼、手形等細節中,或者在由細節組合起來的感覺裡。

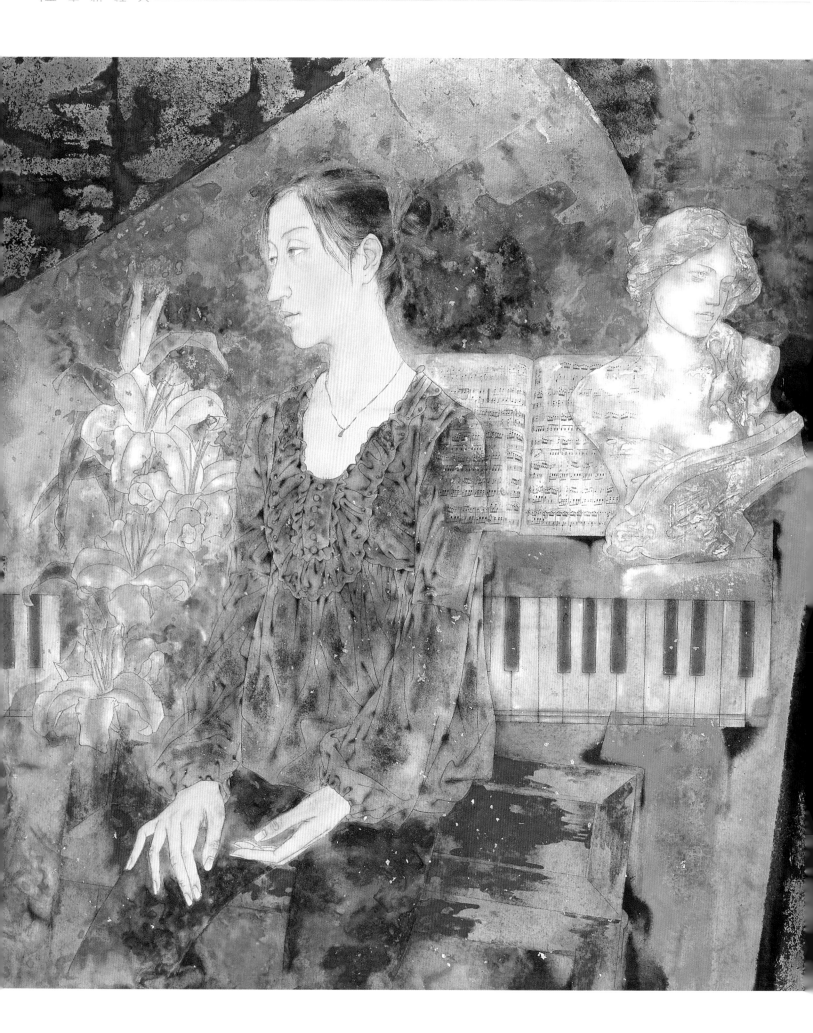

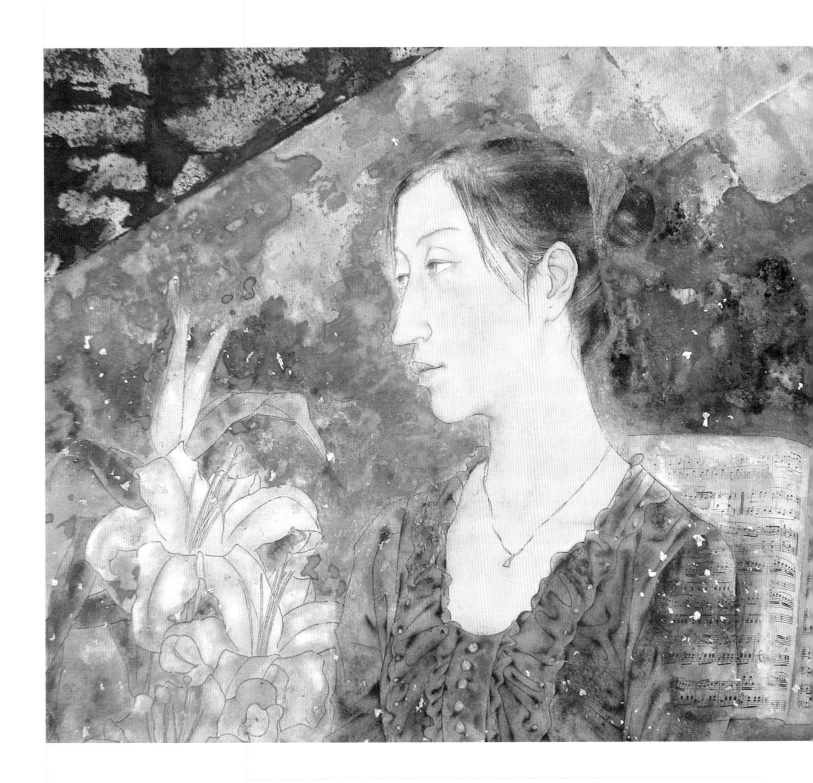

琴女　90 cm×90 cm　2009年

技法 2　色彩

　　對於國畫科班的同學們來說，色彩往往是弱項。可能的原因，一是在傳統中國畫裡，色彩是觀念的，二是繪畫材料不能自由調和揮灑的物質原因。精明的朋友於是採用純黑白或高級灰的方式，就能有漂亮的畫面效果。但真正把色彩當問題研究，我覺得還是得看提香、看波提切利、看塞尚、看波納爾(Pierre Bonnard，1867-1947)、看維亞爾(Edouard Vuillard，1868-1940)，看敦煌、看宋畫，等等。至於顏色媒介，我平時多用日本塊狀顏色和高級水彩色，蘸水就可以使用，方便調和，重彩我多用粗顆粒調混合水干色使用，自然厚實。我總覺得，在中國畫專業裡，在進入人物、山水、花鳥分科之前，缺少一個類似西畫用畫靜物的方式研習色彩構成的階段。

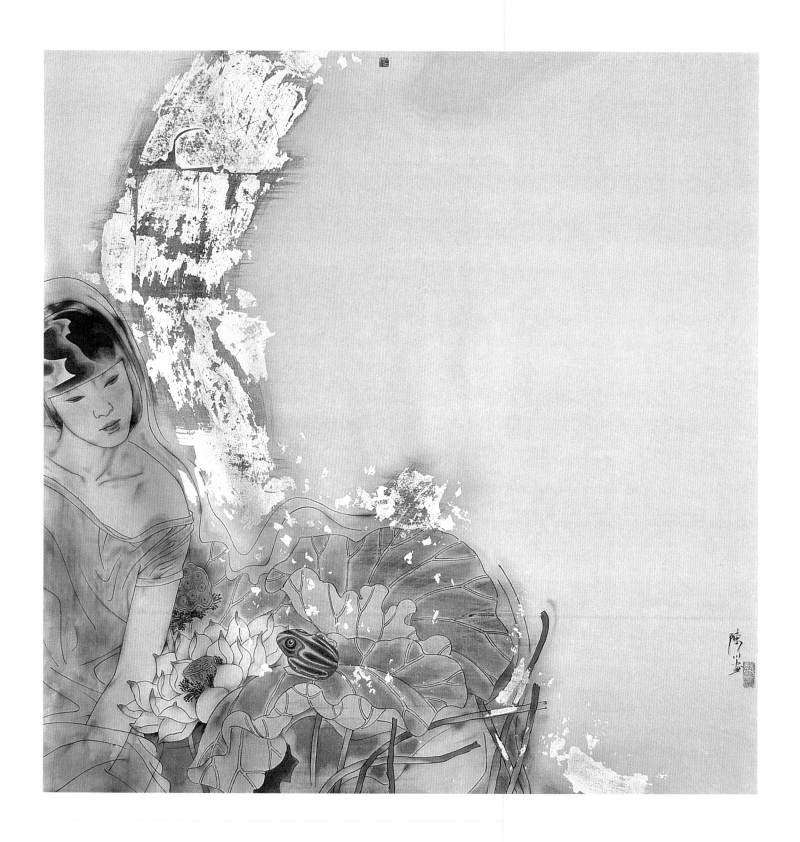

在這張畫裡，我改變了大塊黑色背景的習慣方法，嘗試大面積留白和邊角構圖，
用貼銀箔的技法語言表現傾瀉的月光。繪畫的過程充滿期待，特別想看到最後效果。當
然，希望一些有趣的靈感不要止於小趣味。

↑ 月光図図　82 cm×82 cm
→
香水百合　96 cm×60 cm　2009年

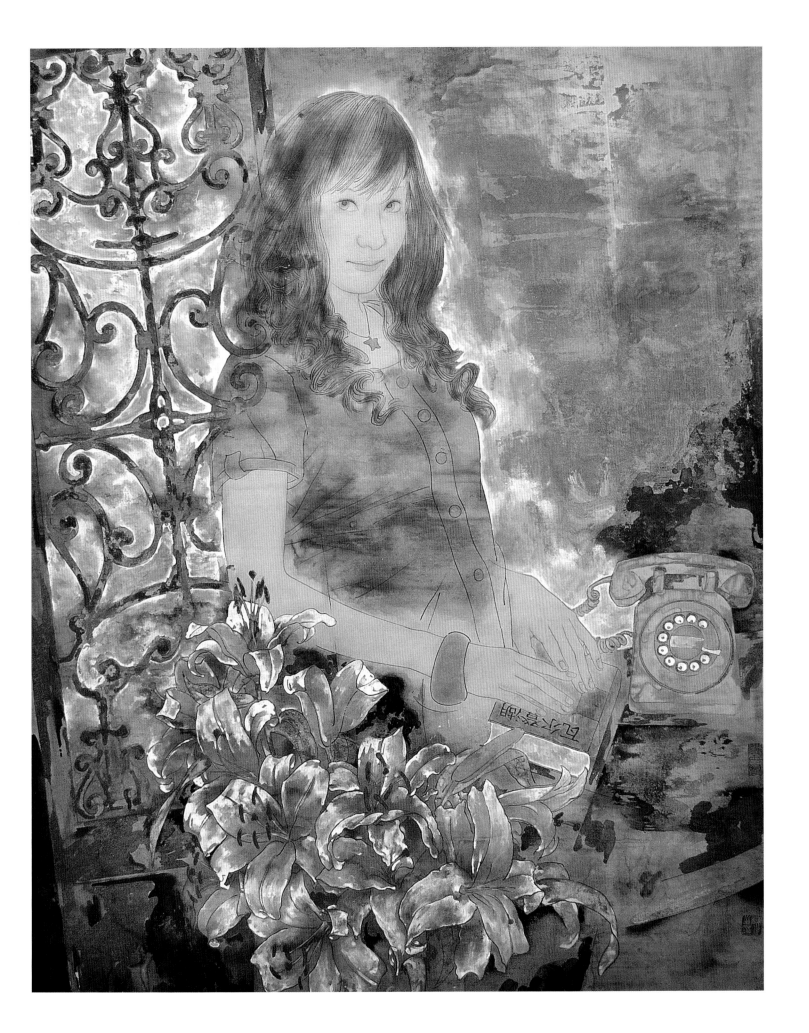

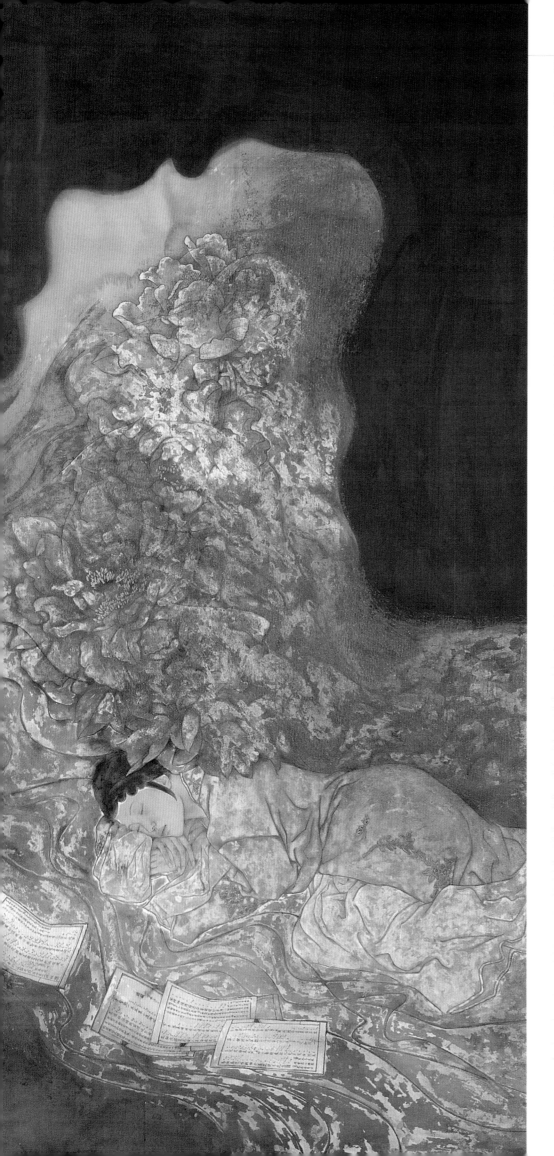

讀畫

　　不會讀畫也就沒法畫畫，如同聾人學不會唱歌。讀畫，能讀出大家認同的那些內容，是初讀；讀出自己的認識，是精讀。比如，我喜歡克林姆特（Gustav Klimt，1862-1918）的作品，他的作品可以找見的畫冊就幾本，我反反復復看，看他由寫實到裝飾的變化，從席勒（Egon Schiele，1890-1918）、柯克西卡（Oskar Kokoschka，1886-1980）的作品再回看克林姆特，撇開畫冊裡文字的東西，用直覺感知他作品裡的平面、整體、神秘、浪漫。拋下情色的一層，是好畫；再拋開裝飾的紋樣，還是好畫。他不偽裝、有思想，也不展示無知，剛剛好。他把趣味上升到氣質，把叛逆引領成時尚。大師是經典、是高度也是深度，是過去也是未來。多讀"大師"，少追流行。對比古畫經典，再辨別當下繪畫中的是非，一目瞭然。

春夢之一　180 cm×85 cm　紙本　2012年

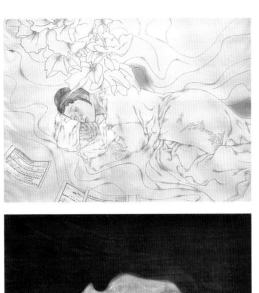

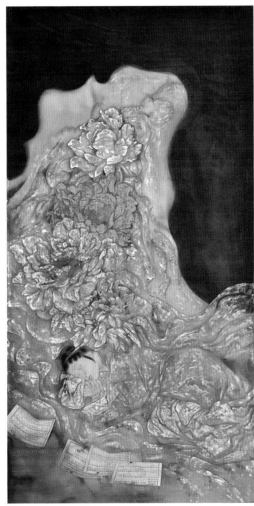

創作步驟

1. 勾好線之後,調一種和膚色相關的灰色,平塗做底。

2. 用積水、積色和揉紙的方式改造灰底,想要強烈效果就使用墨色。注意色彩和肌理都不要太均勻, 裝飾性強則損傷畫意。

3. 宣紙乾透後裱起來,用清水洗去浮色。然後畫出畫面的黑白關係,黑可用墨,白可以刷洗出來。

4. 分染,具象和抽象的結構都要根據自己的知識和感覺染足。

5. 局部使用礦物色,增加作品的色彩層次。需要警惕,一旦發現傷紙、漏礬,立即補上膠礬水。

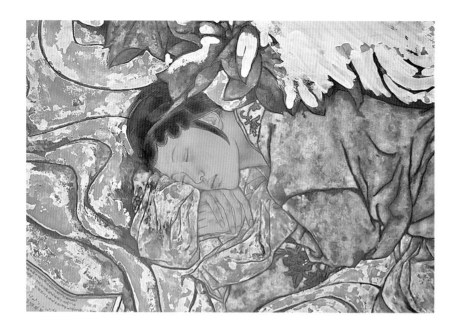

技法 3 　肌理

　　若畫面沒有意外，就如同旅途沒有驚喜。肌理就是畫面的意外，是不確定的美，不確定的東西往往給人想像、感性、含蓄、神秘、深沈，好的肌理會成為神來之筆。它讓作品成為唯一，無法複製。肌理用得好不好，關鍵在於收拾。肌理做起來大致有兩個路數，一種開始做得小心節制，收拾的時候補充擴展；　一種是要做過些，再通過刷洗、覆蓋等方式往回收復 "馴服"。

畫味兒

　　人得有人味兒，畫要有畫味兒。畫工筆畫我刻意求 "寫"，寫才出味兒，過於工整細密，往往形聚而神散。因此，我覺得工筆最難得的就是有畫味兒，味兒首先是得有，其次味兒要正。

　　一張好畫最初和最後的要求都是得有繪畫的感覺，筆墨不就是一種高級的塗抹嗎？塗得平和勻不算，塗得有意思才有意思。好畫家要有情懷，好畫要有味道，那味道要可以捉摸，從到位、有味兒捉摸到夠味兒。

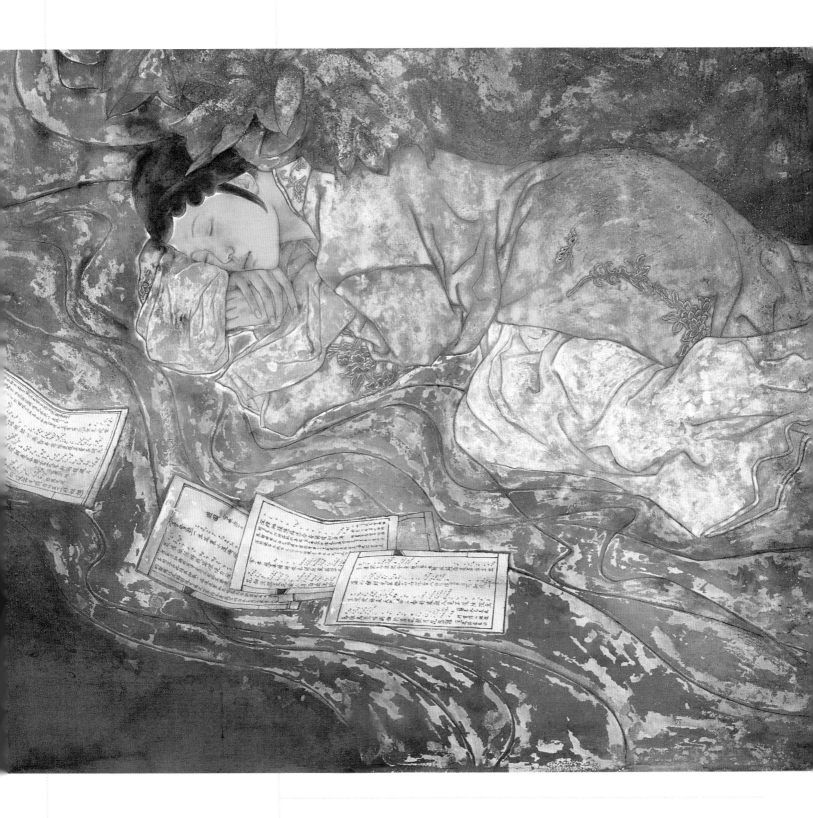

模特兒照片

摺紙紋生動自然，但是太像民間紮染的感覺，我在運用的時候將其做得更碎更細密，同時避開靛藍這類色。而剝落的效果是用脫膠的顏料來製作的，立面剝落再鋪平處理，最後上膠水固定，因為膠水可以稀釋表面的浮層，所以膠水的輕重也可以控制最後效果。配合以適當的分染和罩染，把肌理往筆墨方向引導。

（註）一般的脫膠法，可以熱水沖泡顏料使膠、色分離而沈澱，或將顏料化開靜置數日使膠腐脫，　再浮去水份即可。

前塵往事　190 cm×140 cm　紙本　2014年

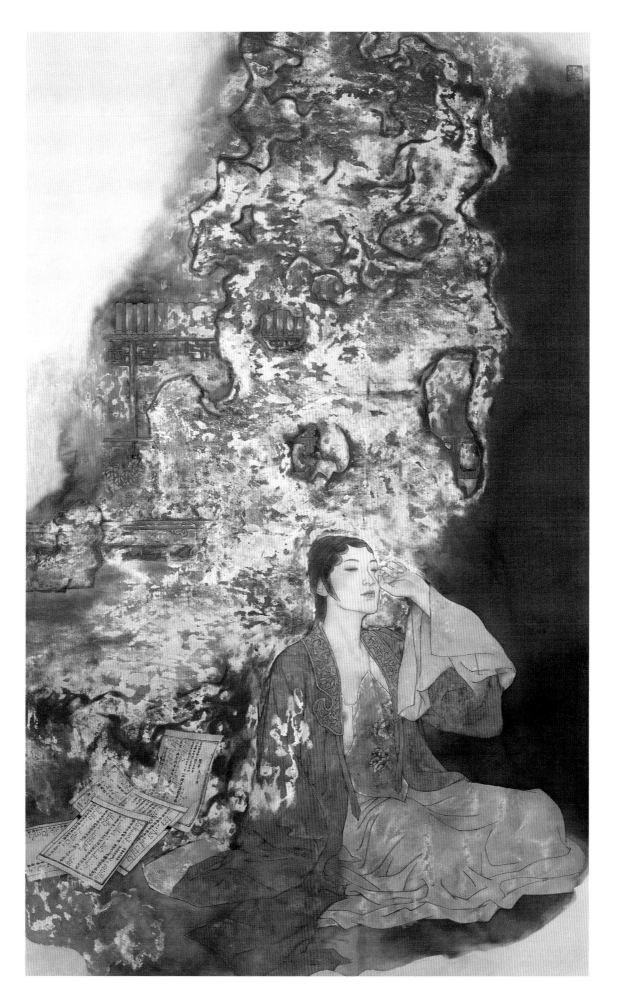

春夢之二
120 cm×90 cm　2013年

臨畫

臨摹是細讀古畫的過程,非常有必
要。我臨的不多,一直心有遺憾。不過好
在最開始臨的幾張是明人肖像,這是一種
很踏實的臨摹,承上啟下,再回溯唐宋,
臨唐畫、宋畫,視野就寬了。如果你具有
線描而不是素描的底子,可能反個順序也
成。但是對於大量初學的朋友來說, 一
入手就臨摹何家英老師的女青年肖像,
容易食之不化,適得其反。

從勾小稿到按圖索驥地找朋友來做模特兒,到畫成詳細的素描稿,再線描和上色製作,
感覺這個創作的過程就是增增減減。比如畫厚重的石頭,先厚積再脫落,再積再脫,繁複多
遍, 效果滿意的地方保留,不滿意的局部繼續製作。看似隨意的地方大多是設計好做出來
的,最後還將畫幅裁小了些,這樣更具整體性。苦與樂都在過程裡。

模特兒照片

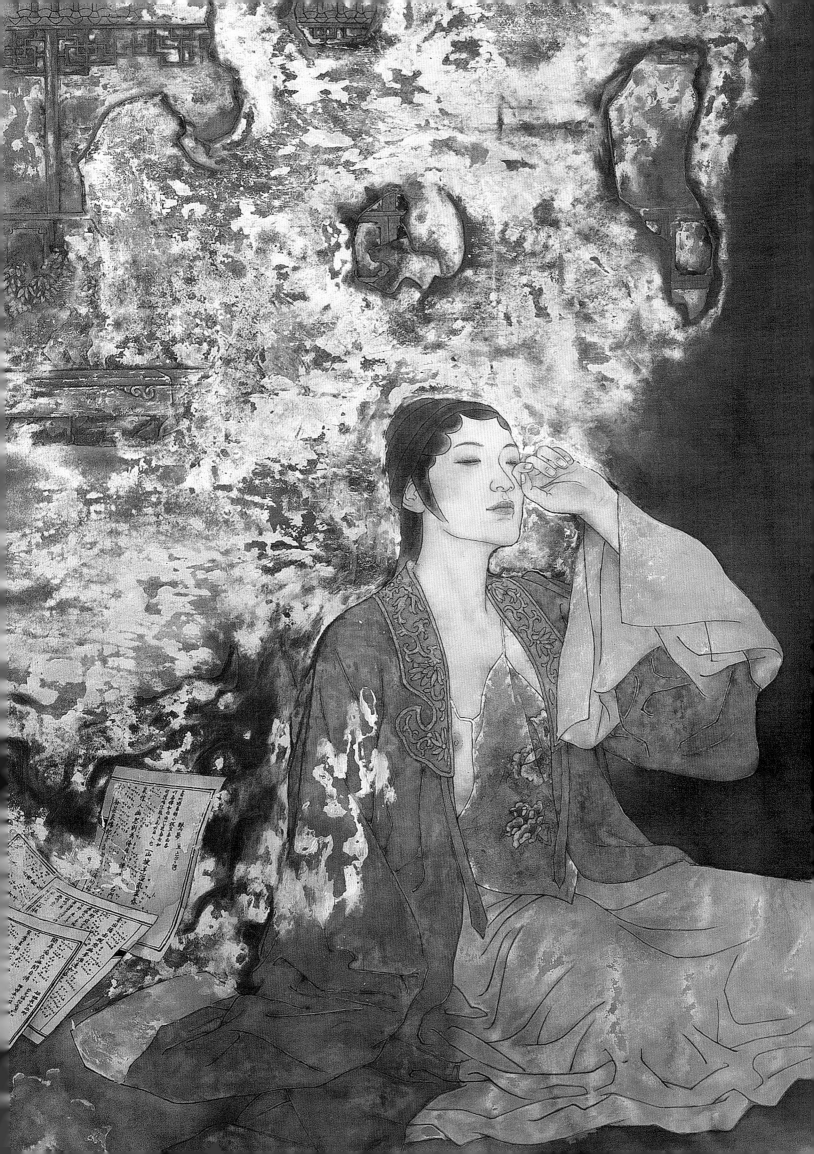

畫技

　　但凡大師，好像都沒有甚麼特殊技法，你看石濤、八大山人、齊白石、黃賓虹……黃鐘大呂，千古垂範，畫畫時連個膠水都不加。《臥虎藏龍》裡的周潤發，一根樹枝就能撂倒手持青冥寶劍的章子怡，這說明名門正派不搞奇巧淫技，君子擅其事後也可以不用利其器。大師都是將器、技、物等外在物質因素降到最低，將識、道、氣等人為因素張揚到最大。初入廟堂，畫技可以是門徑，有了絕活，再相應的觀念深刻、學養深厚，便是大畫家。到了高級階段，青冥劍可以換成樹枝，再高級的階段，樹枝可以換成甚麼都沒有，大畫家成為大師。等到"手中無劍，心中亦無劍"，大師成佛。這就是由技而藝而道的過程。

　　我不愛聽老話"畫人難畫手"，好像在一張畫裡手有多麼要緊似的。羅丹揮動斧子砍下《巴爾扎克》的手臂時，已經警醒學生，局部永遠沒有整體重要！手永遠只是第二表情，也不能代替身體的美。當然，手是有獨立審美的，多年前，我用極大的熱情臨完伯里曼(George Brandt Bridgman，1865-1943)教材，還在寫生時拍攝下模特兒的手放大觀察，積累了幾個速寫本的手，後來悟到：解剖和結構知識最終要形成自己的理解，才能畫得熟練；很多教條式的規律在面對每一隻手時要忘得乾淨些，才能畫得生動。

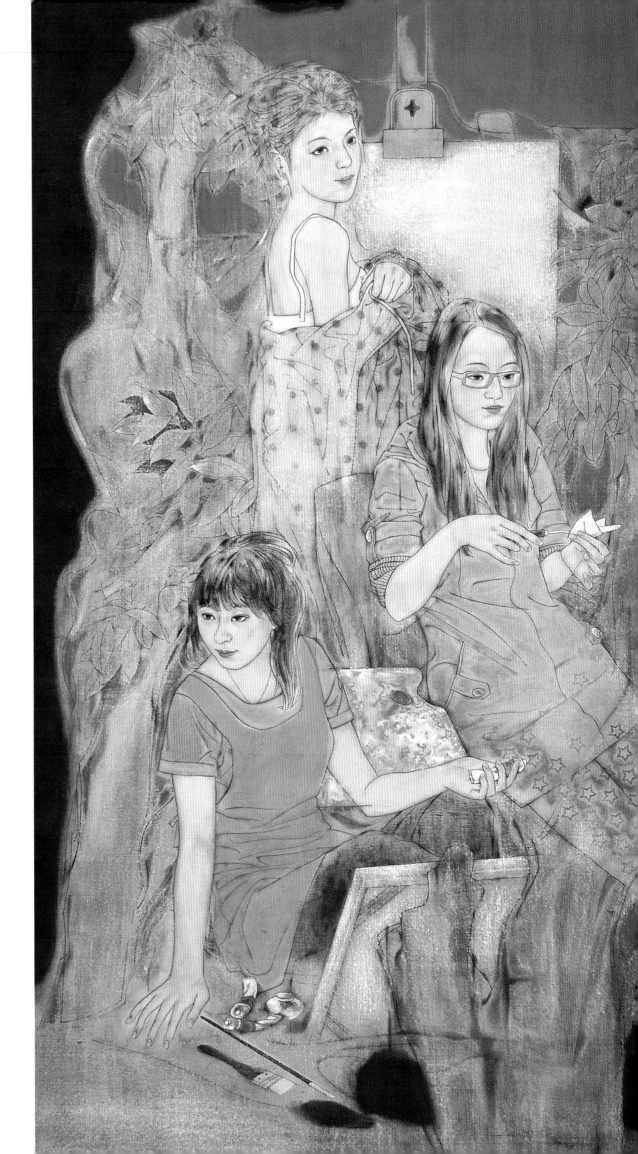

畫畫兒
180 cm×90 cm　2012年

模特兒照片

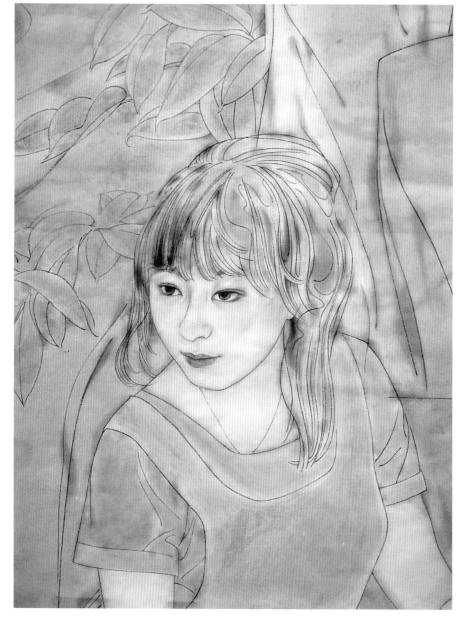

技法4　寫生

　　唐勇力先生提出"創意寫生"的概念，實質是從寫生到創作的必然過渡。一張畫不是簡單的人物加背景，或者前景加後景，而是把"意"的觀念融合在寫生的全過程中。面對模特兒，以一種文化的心態和思維體會他，依據模特的性別、年齡、相貌特點、精神狀態、動作姿勢、服裝等，用自己平時的積累、修養、想像力和模特兒有一種深層的交流，通過自己的感受完成構思。寫生的完成應當具有主題立意，語言技法完整，從而從寫生真正過渡到創作。

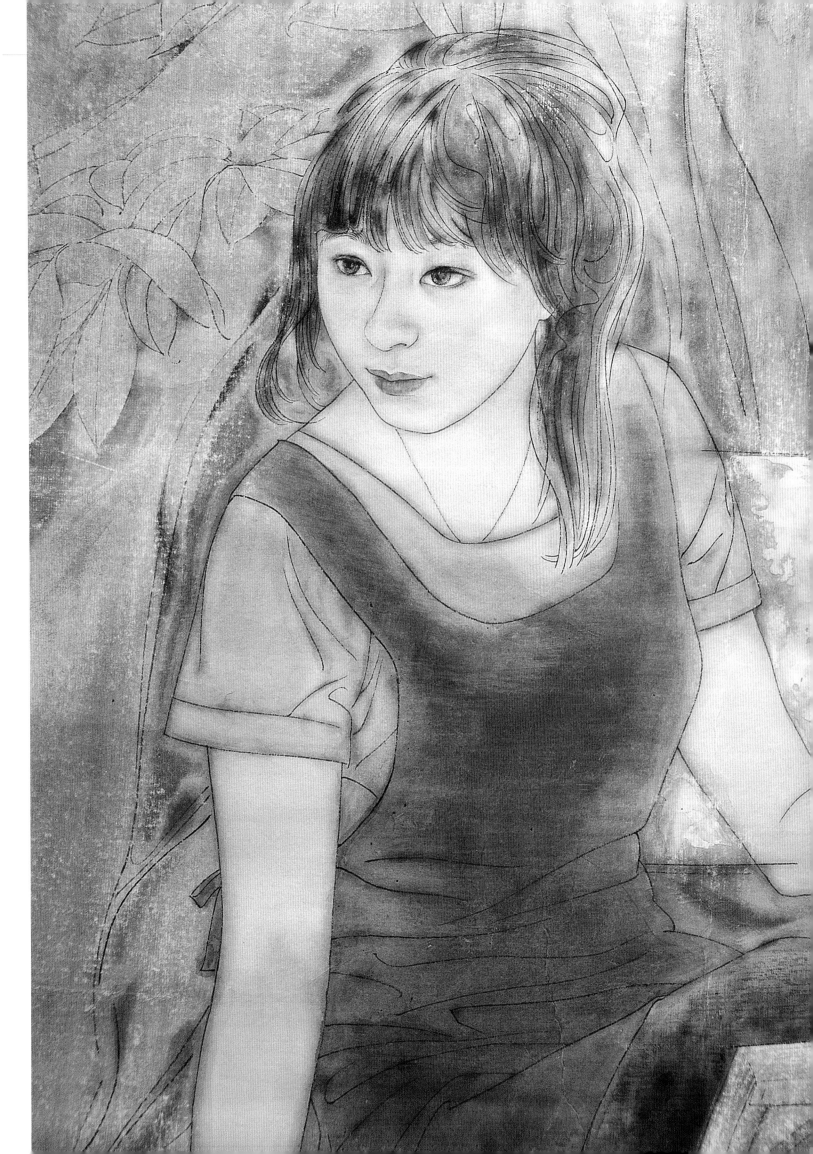

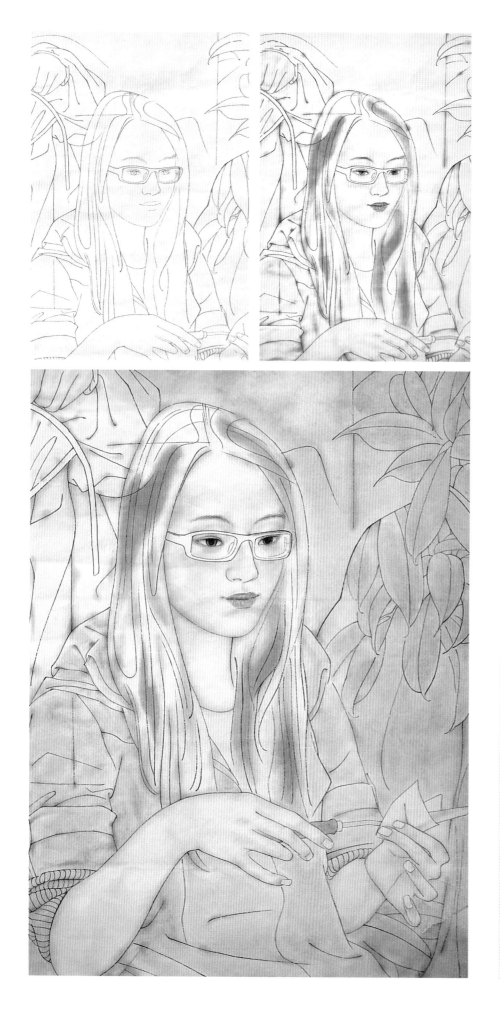

模特兒照片

養畫

　　工筆得小心翼翼地養護著,最好是寫意養、書法養、速寫養,否則容易跑偏,偏了就會匠氣。得常和師長以及志同道合的畫友聊天談藝,沒有條件就創造條件,看書、看視頻、看畫展,眼高手低,提高自己。等過一段時間再看自己以前的畫覺得有待改進,才是真正進步了。養畫的時間段分長短,大畫宜長養,構圖、色彩、形象要反復琢磨,否定再否定,時機成熟,呼之欲出;小畫可短養,有一個點子就抓緊實現,忌反復磨蹭,忌動口不動手。

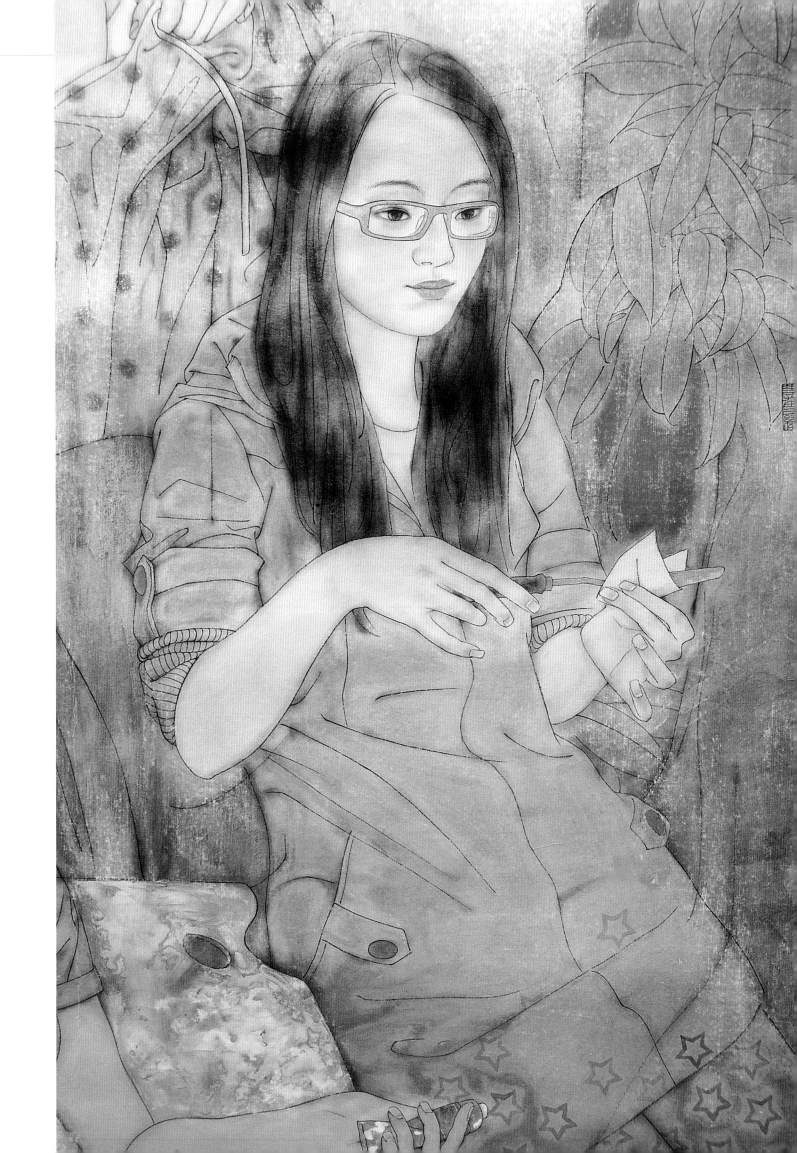

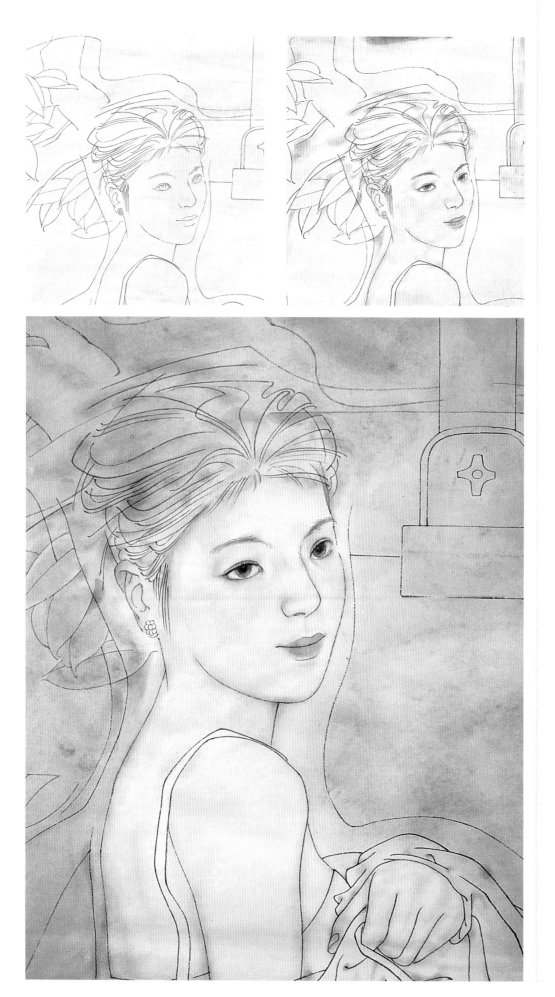

對於不需要大面積平塗的
作品，我一般不事先裱在板上，
畫起來輕鬆隨性。這張畫我想把
人物和環境融起來，為此在人和
景的邊緣畫了很多虛虛實實的長
弧線，基本合動勢、順結構。這
樣的方法必須有很好的分寸，
過了，繪畫性少了，裝飾味就重
了。

具體刻畫時，我追求浮雕
感，它是一種比較高級的繪畫面
貌，從文藝復興時期大師們的傑
作裡就能找到源流。當然，這需
要素描畫得足夠棒，色彩感覺足
夠整體，也要求畫家思路嚴謹，
同時靈活感性，這也是我研究和
努力的方向。

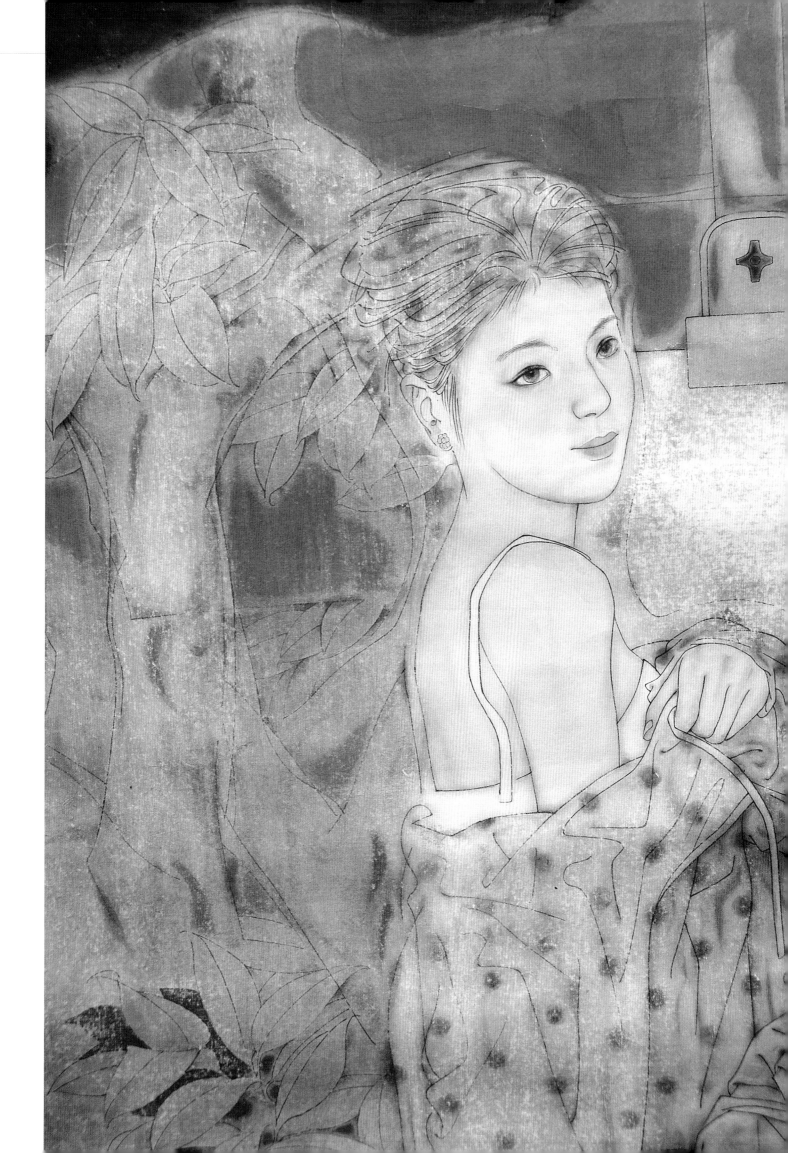

後　記

　　"奈何天，韶光賤"，寒來暑往不經意間，從策劃到編纂成書，《工筆新經典—人物畫技法》竟然走過了一年多的時間。無意駐留的歷史在這匆匆一瞬中，席捲起幾多浪潮。原本想熱鍋快炒的一盤大菜，讓編者們風雨不改，悉心地文火慢燉，熬製成了這樣一道沈澱著耐心、專注與堅持的老湯。

　　近二十年來，工筆畫就是中國藝術史的關鍵詞，並且還將關鍵下去。感謝八位青年藝術家的熱心賜稿，在他們的作品和析畫的文字裡，我悟到，是觀念引領著技法的創新，而技法創新的深入催生著觀念的成熟。

　　遙想千年前的謝赫姚最們，在為當朝畫師排座次時，是怎樣一種高屋建瓴和豪邁愜意。追慕先賢，這套書系我們還將愜意地做下去，堅持我們的堅持，以口味的挑剔和立場的嚴肅拒絕庸俗。讓工筆畫藝術以更為豐富的表現語言和樣式呈現，讓青春的面孔和鮮亮的生命力透出格調的高雅和氣韻的生動。

　　但凡廚子心裡都明鏡似的，桌面上的色香味形自然悅目，但是食材的生鮮、佐料的地道、夥計們的配合，特別是掌勺子的得專心才是固本之基。

　　那麼，湯來了，試一試？我們用了一年的時間，裡面有心思，有美。

編者

2014.8